李　춘植
水　釜山市國
子　一三草
堂　0景涧

Mrs. Lee, Soo Ja
130. Cho-Ryang Dong
PUSAN
KOREA (Süden)

Absender YUN Ie - Sang
Berlin - Halensee
Joachim Friedrichstr. 29
Berlin Germany

SP 10/2

일러두기

이 책은 작곡가 윤이상이 파리와 베를린 유학
초기인 1956년부터 1961년까지 한국에 남아
있는 아내 이수자에게 보낸 수백 통의 편지
가운데 일부를 모아 엮은 것입니다. 편지에
담긴 작곡가 윤이상의 목소리를 최대한 생생히
전달하고자 사투리와 구어 표현은 남기되, 독자
이해를 돕기 위해 오탈자는 바로잡았습니다.
다만 인물명, 지명 등 자주 쓰이는 외래어는
국립국어원의 외래어표기법을 따랐습니다.
각주는 모두 편집자주입니다.

여보, 나의 마누라, 나의 애인

1956 – 1961

윤이상이 아내에게 쓴 편지

글 윤이상

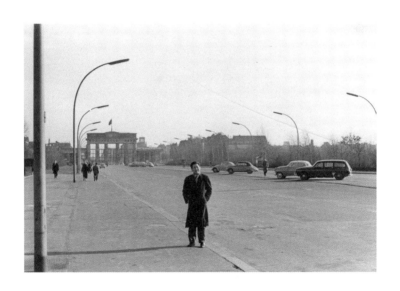

남해의봄날

목차

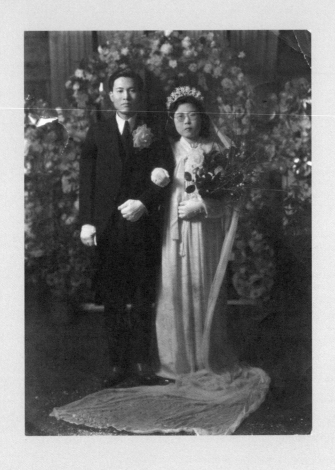

1948년, 부산사범학교에서 음악 교사로 일하던 윤이상은
같은 학교 국어 교사였던 열 살 어린 이수자와 만난다.
두 사람은 1950년 1월 30일 부산철도호텔에서 식을 올린다.

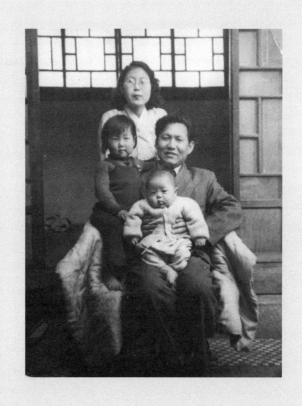

1950년 11월, 딸 정이 태어나고 1953년 성북동으로 이사하여
이듬해 1월, 아들 우경이 태어난다.

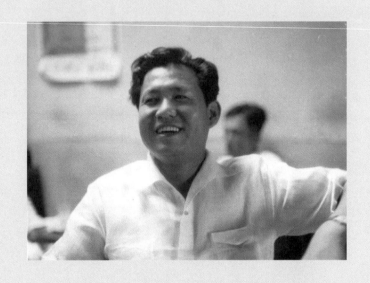

1955년, <피아노삼중주>와 <현악사중주 1번>으로
서울시문화상을 수상한 윤이상은 상금을 보태
프랑스 파리로 유학길을 떠난다. 그의 나이 마흔의 일이다.

아내 이수자는 아이들을 데리고 부산으로 간다.

1956년

내 땅의 흙 한 줌과 당신의 머리칼을

다음 소포에 부쳐 주도록 하오

윤이상은 당대 최고의 교육 기관인 파리 국립고등음악원에서
토니 오뱅에게서 작곡을, 피에르 르벨에게 음악 이론을 배운다.
이수자는 두 자녀를 데리고 고향 부산으로 내려가
부산남여중 교사로 복직한다.

어저께는 田畓빛깔이 海氣로 떠나 벌겋고 이른다음 雅園
의 秋色을 늘 飛翔乱다가 東海를 접어들때서부터
健脚에는 구름이 끼이기 시작하드니 対馬島도 보지
못하고 九州가 日本의 末姉로 구름에 덮인것에
비쳐에 羽田飛行場에 닿았으며 七時쯤 되어서 富士
이山의 최를 空中에서 뿜내고 섯을따름기이었오.

1956년 6월 3일

여보! 내 사랑하는 당신에게 내 평생의 중대한 첫 여행의
하룻밤을 지낸 후 첫 번의 편지를 보내는 것이 얼마나 기쁜
일인지 모르오. 어저께는 네 시 가까이 여의도를 떠나 맑고
아름다운 조국의 하늘을 비상하다가 동해로 접어들면서부터
시야에는 구름이 끼기 시작하더니 대마도도 보지 못하고 큐슈나
일본의 본토도 구름에 덮인 채였소. 8시에 하네다 비행장에
닿았는데 7시쯤 돼서 후지산이 산허리를 공중에 뽐내고 섰을
따름이었소. 걱정하던 것과는 달리 비행기에서는 조금도 멀미를
하지 않았고 다만 오를 때와 내릴 때가 조금 이상할 따름이야!
기내에서는 흥분한 나머지 땀을 많이 흘렸소. 어젯밤에 비행장에
도착하여 물품 검사를 할 때에 불화(弗貨)가 든 수첩을 잃었는데
다행히 일인 직원이 주워서 갖다 줍디다. 모두 다 친절해요. 이젠
이런 일 없도록 할게요. 첫 여행에 흥분되었으니까 그렇지.
도착 후에 짐을 내 방에 올려놓고 곧 거리에 나갔소. 특히 긴자의
이정목에서 초밥을 먹고 실컷 쏘다녔소. 일본은 네온이 많은 것,
자동차가 너무 속력을 내는 것, 룸펜이 흔하고 파친코가 성한 것,
남녀노소가 대부분 양복을 입는 것, 그리고 밤거리에 술집이 많은
것, 이런 것들이 내가 본 일본의 첫인상이오.
이 호텔의 한적한 방 앞에는 궁성의 외곽지대라 수목이 우거지고
산새가 이른 아침부터 지저귀고 있었소.

짐을 챙겨 보니 당신의 블라우스가 들어 있지 않소. 그래서
반갑기도 하지마는 이 길을 잃은 당신의 꺼풀을 어떻게 우편
소포로라도 당신에게 보내야 하겠는데, 이왕 보낸다면 멋진
블라우스를 하나 사서 같이 보낼까 하는데 오늘이 일요일인가.
오늘 밤 12시가 지나면 새벽 1시에 홍콩으로 떠나야 하니까
홍콩서 부칠런지, 아니면 파리 가서 두고두고 당신의 냄새를
맡을는지도 몰라.*
내 몸의 컨디션은 목욕하고 잘 자고 나니 피로가 풀렸소. 이 길을
당신과 같이 여행했다면 하고 얼마나 생각했는지 모르오. 홍콩
가서 또 편지하리다. 당신의 웃는 얼굴이 보이고 손 흔드는 것이
보이오. 안녕.
당신의 낭군.
도쿄서.

떠나고 보니 잊어버린 게 있어-뭔고 하면-내 땅의 흙 한 줌과
당신의 머리칼을 다음 소포에 부쳐 주도록 하오.

* 윤이상은 도쿄, 홍콩, 앙카라, 이스탄불을 경유해 목적지인
 파리에 도착했다.

1956년 6월 25일

여보! 오늘은 6월 25일 밤.

월요일, 토요일은 오후 불로뉴라는 교외의 어느 숲속에 있는
호수를 찾아서 약 세 시간을 헤매었소. 그 호수에 가면 당신을
생각하는 나의 마음이 위로될까 봐.

밤이 깊었는데도 (발견했을 때는 10시가 넘었소) 그 호수를 찾다
그만두고 집에 돌아온다는 건 나의 결심이 약한 것 같아 그만둘
수가 없었소.

급기야 찾고 만 호수는 하늘을 찌를 듯이 높은 수림에 싸인
호수 안에는 밤인데도 보트를 타는 선남선녀들이 빨간 초롱을
달고 조용히 노를 젓고 있었소. 밤 새가 신비롭게 울고 물오리는
쫓겨서 물가로 헤엄질 하고 있었소. 나는 물가 벤치에 앉아
당신이 좋아하는 <진주잡이>의 영창을 불렀소.

나는 요새 피곤을 푸느라고 그러는가 아침 9시 이후에 일어나면
조반을 간단히 하고 그도 통 안 먹을 때가 있소. 어학 공부
하다가 12시 가까이 되어 집을 나서서 학교식당엘 가서 밥
먹고 뤽상부르 공원을 지나 알리앙스*로 가면 벌써 2시 가까이
되오. 2시부터 시작하는 어학 공부가 4시에 끝나면 공원에 가서
안락의자에 누워 오늘 배운 불어를 공부한 다음 6시 반이 되면

*　Alliance Française, 윤이상이 프랑스어를 배운 파리 6구의
　어학원

15

학생식당에 가서 밥 먹고 집으로 돌아오오.

집에 오면 대개 주인집 가족과 회화로 두 시간 쯤 보내다가 내 방에 와서 어학 공부, 편지 쓰면 벌써 12시 가까이 되오. 나는 그동안 매일 밤 당신과 아이들 꿈을 꾸었는데 지금은 꾸지 않소. 정신이 정상적으로 돌아왔나 봐.

그동안 이곳 사립학교 교장이며 작곡가인데 지금은 은퇴한 노인인 유명한 교수 리옹쿠르란 분이 있는데 그분에게 나의 작품을 보였더니 그가 친필로 비평을 써 주었소.

이 사람은 우수한 소질이 있는 것으로 보인다. 사념(思念)과 분위기는 특수한 점이 있다. 시상(詩想)이 풍부하다. 구상은 상당히 명백하다. 내 의견에 부족한 점으로 보이는 것은 간혹 화성에 대한 연구의 결핍이다. 어떤 경과구에 있어 조화감이 부족하고 경과구가 매우 치밀한가 하면 어떤 데는 단순하여 연락이 상감(相減)하다.

용단성 있는 경과구는 가끔 평탄한 색채를 초래한다. 부족하다고 보이는 점은 이 점이다. 현악사중주는 다분히 음악적 질(質)을 갖고 있다. 그리고 독창적이다. 그러나 우리가 말하는 현악사중주는 그것이 아니다. 이 현악사중주라는 것은 네 개체가 연속적으로 대화하는 것을 말한다.

기 드 리옹쿠르

이 글은 그들이 세계적인 시각으로 나의 작품을 분석한 것인데,

나는 이 작품을 쓸 때 한국의 연주가를 대상으로 썼기 때문에
많은 제약을 받았소. 이 평을 칭찬과 경고가 반반이라고
생각하지만 칭찬 쪽이 훨씬 더 많다고 생각하오.

지금 국립음악원의 다리우스 미요는 미국으로 가서 약 1년
동안 체류한다니 그분한테 배우려던 목적이 변경되어 역시
국립음악원의 작곡가 교수 토니 오뱅에게 오늘 박민종 씨와 같이
찾아갔었소.

사실 지금 프랑스 국립음악원이 프랑스 악단을 쥐고 있소. 여기는
작곡과 교수가 위의 두 사람밖에 없소. 오뱅은 나이 약 50여
세 된 작곡가로서 다리우스 미요처럼 세계적으로 알려져 있지
않지만 작곡과 교수로는 미요보다 인기가 있어 여기 음악원에는
젊고 정통파의 길을 밟은 사람은 토니 오뱅에게로, 또 나이 좀
먹고 세밀한 걸 싫어하는 천재형은 미요에게로 모여 있소.

나는 토니 오뱅에게 모이는 사람처럼 수재형이 아니고 미요에게
가야 할 성격인데 그가 미숙하기 때문에 부득이 오뱅에게로
가기로 했소. 이 두 사람은 여간해서 제자를 받지 않고 또 오뱅은
대단히 엄격한 교수라 내심 박민종 씨가 자꾸 권하는 걸 회피하곤
했는데 오늘 용기를 내어 찾아갔더니 작품 삼중주와 사중주를
보고 퍽 좋다고 하면서 곧 자기에게서 배우라고, 그리고 하기
휴가를 떠나니까 10월에 가서 배우기로 하고 돌아왔소.

나는 앞으로 방학 동안 3개월간 파리를 떠나지 않고 어학공부나
충실히 해야겠소. 당신에게 편지 쓰고.

이젠 편지도 다 되었소. 자야, 안녕.
나의 조용한 목소리가 지구의 반경을 뚫고 나의 임에게로 가서
귓가를 적시기를!
당신의 윤이상.

1956년 7월 13일

여보! 오늘은 금요일, 지금은 오후 10시, 이럭저럭 2주간도
지났구려. 여기는 대개 토, 일 2일간 쉬기 때문에 금요일 밤만
되면 우리나라에 있을 적에 토요일 밤의 기분이구려.
나는 요새 아침 8시 전후에 일어나면 내 손으로 이럭저럭 빵,
버터, 카베쓰, 토마토 먹고 나면 9시 반, 10시 집을 출발하면
알리앙스에 10시 반부터 들어가 두 시간 동안 불어 수업을 받소.
12시 반에 나와서 곧 식당에 가면 사람이 하도 많아 한참
기다려야 해요. 요새는 어떻게도 외국 사람이 많은지, 주로
스페인 사람, 미국, 영국, 독일의 순서로 온통 국제 인물시장에 온
기분. 점심을 먹고 나면 1시 반, 30분 지나서 빈 교실에서 책을
들여다보고 교과를 준비하면 2시 벨이 울리오. 2시부터 4시까지
시작하는 수업에서 다시 두 시간 동안 하고 다음 저녁식사
7시까지 세 시간 동안 또 빈 교실에서 내일의 숙제 같은 걸 하오.

알리앙스의 식사는 그리 고급은 아니나 프랑스의 체면
문제도 있어 퍽 깨끗하고 또 순 프랑스 요리요. 여기는 다른
학생식당처럼 다니면서 담아 오지 않아도 갖다 주니까 좋은데
나에게는 풍족한 양이 못돼요. 요금은 여기 돈으로 두 끼에
500프랑, 우리 돈으로 약 800환 정도요.

지금 파리는 그리 덥지도 않소. 이러다가 소나기가 한번 쏟아지면
또 가을 날씨 같소. 저녁을 먹고 나면 8시, 여기서 뤽상부르
공원은 가깝소. 그래서 공원으로 가서 쇼팽 기념비 앞에 앉아
공상에 잠기오. 영원의 애인 콘스탄티아를 바라보고 그것을
당신과 바꿔 놓고 묵상하오. 언제 봐도 그 조각은 잘돼 보이오.
기도하듯 우러러보는 그 용모가 성스럽소. 약 30분 앉았다가
집으로 돌아오오.

나는 지하철 표를 주일마다 한 카드를 사는데 요일마다 구멍이
뚫려서 나중에는 마지막 구멍이 뚫리면 아, 이 주일도 또 갔구나
하오. 3년이면 약 150매의 카드를 소비해야만 당신과 우리 어린
것들을 안아볼 수 있겠구려. 그러나 이것이 우리의 운명이고
또 어쩔 수 없는 사명이니까. 나의 불어는 조금씩 늘어가는
모양이오.

오늘은 13일, 모레가 8·15날이어서 여기 공관에서 기념식이
있는데 내가 한국서 녹음해 온 춘향전과 민요를 여기서 그날 돌릴
것이오. 임원식 형과 만나 식사도 같이 다니기도 했소.
세계 무슨 여성회의에 김활란 씨랑 몇 여장부들이 와서 같이

식사도 공관에서 하고 돌아갔소.

여보! 지금은 밤 10시, 우리 가족 사진을 바라보면서 나는 가끔 우리 성북동에서 당신은 아이를 업고 정아 손잡고 저녁 먹은 뒤 산보했지. 그런 게 늘 생각나오. 나는 이 세상 모든 것을 다 뺏겨도 그런 생활 할 수 있는 것만으로 충분히 여생을 즐길 수 있소.

행복이란 것, 안식이란 것, 아무 걱정 없는 인생, 생활의 무풍지대를 말하는 거야! 우리가 성북동으로 넘어오는 보성고보 뒤의 마루턱에 올라앉아 모기를 쫓고 한담할 때나 성북동 골짜기 숲속을 거닐 때 우리에게 무슨 바람이 있었으며 무슨 근심이 있었소? 있었다면 다만 생활 걱정! 그러나 앞으로는 그런 걱정 없으리라. 그러면 우리는 마음대로 인생을 즐깁시다. 우리 어린것들 손잡고. 그것들이 자라면 우리끼리.

나는 당신을 들여다보고 있소. 그러면 당신이 밤낮 하던 버릇, 웃으면서 내 어깨를 툭 치는 것을 연상하오. 나는 저 어느 세계에서 왕국을 하나 주어 나를 모셔간다 해도 당신들과 나뉜다면 팽개치고 당신들에게로 돌아가야겠소. 물론 나는 여기서 연한이 차면 당신들을 만나리라. 당신이 오든지, 내가 가든지.

나는 이렇게 꼬박꼬박 일주일에 한 번씩 편지 거르지 않고 내는데 당신의 편지는 왜 오지 않소. 나를 이렇게 기다리게 하고.

지금은 10시 45분, 오늘은 자고 내일 더 써서 항공으로 날리리라.

20

내일 아침 당신의 편지가 날아오기를 고대하며.

정아, 아버지는 날마다 엄마하고 정아하고 우경이하고 정자하고
생각한다. 학교에서 공부 잘 하고 선생님 말 잘 듣니?
아버지는 여기 있어도 정아가 말 안 듣고 잘 울고 하는지 착한
일만 하는지 잘 안다. 하느님이 다 가르쳐 주신다.
정아, 아버지는 너 사진을 방 책상 위에 붙여 놓고 늘 본다.
지금도 아버지는 너를 보고 방긋이 웃어도 너는 조금도 웃지
않구나. 정아야! 불러 봐도 너는 그냥 쳐다보기만 하는구나.
정아, 날마다 착한 마음을 가지고 우경이에게 좋게 하고 또
정자 말 잘 듣고 해라. 아버지는 여기서 공원에서 정아와 같은
아이들을 보고 늘 빙그레 웃어 준다. 프랑스 아이들은 참
얌전하고 착하고 선생님 말 잘 듣는다. 그럼 빠이 빠이.
파리서 아버지가.

1956년 7월 15일

여보! 오늘도 날마다 하는 버릇대로 밖에서 들어와 손, 발 씻고
잠옷 갈아입고 당신에게 편지 쓰오.
어제는 7월 14일, 프랑스혁명일. 개선문에서 군대 행진이 있었고

21

밤에는 도처에서 폭죽이 터져 하늘을 장식하고 번화가에서는
거리거리마다 밤을 새워 춤추고 논다 하오. 이 날은 프랑스의
대단한 축제일이라 하오. 그러나 금년에는 프랑스도 알제리 전쟁
통에 국력이 쇠약해졌고 국민도 자숙하여 그런 대단한 구경은 할
수 없었소.
나는 어제 개선문에 갔다가 그 거리로 언젠가 갔던 불로뉴의
숲속을 찾았소. 이번에는 쉽게 찾았소. 두 개의 큰 호수가
기다랗게 가로놓이고 호면에는 백조가 놀고, 젊은 청춘들이
보트를 타고. 나는 숲속 깊숙이 들어가 잔디밭에 누워 독서하며
당신과 아이들 생각하다가 돌아오는 길에 중국집에 가서
오래간만에 밥을 먹었소.

오늘은 일요일, 식당에서 한국 학생들을 만나 식후 숲속 공원에서
한바탕 조국의 정세, 우리나라의 앞날 등 많은 얘기가 오고 갔소.
여기 프랑스의 얘기 좀 적을까? 파리의 물은 맛도 좋고 우리나라
수돗물과 다름없는데 얼굴을 씻으면 근적근적 뻑뻑하고 마실
수가 없소. 센 강물이요. 이곳 물이 나빠서 파리 여인들은 화장할
때 얼굴을 물에 씻지 않고 모조리 화장수와 화장품으로 했다
하오. 물이 나빠서 프랑스 화장품이 세계적으로 발달했는지
모르오.
여기는 뤽상부르 공원, 알리앙스에서 뒤로 돌아오면 약 2분만에
이 공원의 뒷문으로 들어올 수 있소. 여기서 약 한 시간 동안

안락의자에 앉아 졸고 나니 퍽 기분이 상쾌하오. 내가 앉은
이곳은 저 유명한 쇼팽의 기념비 옆이오.

나는 때때로 이 기념비 옆에 와서 묵상하다가 가곤 하오. 이
조그만 기념비는 숲속에 싸여서 때로는 찾기 힘드오. 그래 나는
여기 와 앉아 있으면 마음의 위안을 얻소. 이 기념비는 쇼팽의
상도 없고 다만 돌을 깎아 'A Frederic Chopin'이라 글을 새기고
그 글 아래 상반신의 어느 여인이 기도하는 것처럼 위를 쳐다보고
있소. 이 여인은 고향 폴란드에서 어릴 때부터 쇼팽을 사랑하던
영원의 애인 콘스탄티아이오. 쇼팽이 조르주 상드와 파리에서
사랑에 빠졌지만, 이 여인이야말로 끊임없는 순정을 평생 동안
간직하고 죽은 사람이오.

그렇기 때문에 후세의 역사는 콘스탄티아를 영광스런 쇼팽의
필생의 애인으로 기록하는 것이오. 이 나의 졸렬한 그림은
이 성스러운 콘스탄티아의 모습을 도저히 그릴 수가 없소. 이
그림과 여기 내가 바라보는 조각을 비교하면 쇼팽에게 죄스러운
생각까지 들구려.

'A Frederic Chopin' 이것은 '쇼팽에게'란 뜻이오.

이 가냘픈 콘스탄티아가 영원히 그의 정성을, 그의 동경을
쇼팽에게 바치는 그 맑고 간절한 눈, 그 애원하는 듯한 표정-
쇼팽은 정말 천재였소. 그의 음악은 그의 피를 짜서 오선 위에
악보를 그리고 그의 살을 오려 붙이고 다시 뼈를 깎는 소리를
표현하였소. 그러기에 그의 음악을 들으면 음악 속에 흐르는

음은 쇼팽의 가슴으로부터 우리의 (인류의, 청춘의) 가슴으로
전해 흐르는 정령(精靈)의 소리를 모아 이것을 다시 걸러서
맑고 고운 에센스만으로 된 현란한 보석이오. 또한 밤에 월광을,
푸른 월광을 받고 난무하는 정령의 넋들의 호사스런 탄식이오.
해골들의 부딪치는 화음! 만일 시대의 차이가 없었다면 나는
쇼팽을 배우고 쇼팽의 수법을 따를 것이지만. 당신도 가끔 기회
있는 대로 쇼팽을 들어 보시오.

나는 식당에서 저녁을 먹고 8시부터 시작하는 오페라를 보러
가야겠소. 나는 지금 두 가지 마음을 가지고 있소. 한 가지는
세계무대에 전적으로 나서는 것, 또는 만사가 마음대로 안 될
때는 그리운 내 땅에 돌아가서 당신과 우리 가족들과 편안히
여생을 보내겠소.

세계무대에 나선다는 것은 나에게는 험악하고 거칠은 행로요.
그러나 나의 타고난 패기는 나로 하여금 세계를 정복하자고,
나에게 지워진 선천의 재능은 나의 호기심을 무한히 끌어올리오.
그러나 내 나이 이미 40. 나의 신체 기능은 이제부터 내리막이고
가슴은 과거에 심히 침범 당했소.* 그리고 돈 없고 기술은
선진국의 인재들에 비해 미급하오.

내가 만일 여기서 세계무대에 나서게 되는 가능성은 2년 안으로
알 수 있소. 그때엔 당신을 부르겠소. 그러나 나의 제반 사정이

* 　결혼 전 윤이상은 결핵으로 입원, 병원에서 치료 중에 광복을
　　맞았다.

나의 욕망을 채울 수 없으면 돌아가서 어부가 되는 것도 또한
심히 만족스런 일일 수 있소.

그동안 연속으로 보아 온 오페라들 중에 오늘 본 <오셀로>는
다른 오페라보다 좋았소. 소프라노는 노래도 잘하고 흑인장군도
노래 잘하고 그의 충복도 잘했소. 합창도 좋았고, 오케스트라도
좋고, 특히 극적 효과를 잘 내었소. 연극은 다 잘해.

그러나 이것은 본시 이태리 오페라이기 때문에 불어로 하니
원형적인 것이 좀 다르지. 마지막 흑인이 자기 애인을 죽이고
나서 반실신하고 기진하여 쓰러지는 장면 같은 것은 참 좋았소.

나는 우리 가족을 어쩌면 파리로 해서 미국으로 약 수년 동안
같이 보내다가 한국으로 갈 수 있을까? 이것이 나의 간절한
꿈, 신명에게 비는 마음이고, 당신은 이런 일 기대 안 하는
사람이니까 그냥 듣기만 하겠지. 당신을 끝없이 생각하며.

수정 같은 곧은 정신과 순교자 같은 맑은 자애가 항상 당신에게
충만하기를 빌고 또 빌며.

안녕, 또 편지에서 만날 때까지.

당신의 낭군이.

1956년 8월 25일

여보! 오늘은 토요일 밤 10시, 지하철의 일주일 정기권에 구멍이
다 뚫렸구려. 요새는 일주일이 빨리 가오.
편지 속에 넣어 보낸 우리 그리운 식구들의 얼굴! 참 반갑게
받았소. 방에 들어와서 옷도 벗기 전에 이 사진들을 보고
웃으면서 이 집 안주인에게 가져갔더니 퍽 좋아하면서 자기네들
사진틀을 하나 비워서 주었소. 우경이 보고 늠름한 기분이 참
좋네요.
저녁에 들어온 남자주인 역시 마찬가지로 자기네들에게 한 장
주었으면 하는 표정인데 암만 생각해도 용기가 나지 않아서 그냥
내 방에 가져다가 네 장을 함께 액자 안에 넣어서 큰 거울 앞에
끼워 두고 하루에 열 번도 더 보오. 우경이란 놈이 제일 배우,
정아는 애교에 표정, 한없이 귀엽구려. 이번 사진이 오고 나서는
나의 고독감이 없어졌소.
보내는 사진은 알리앙스에서 수업을 마치고 나오는 길에 문
앞에서 같이 찍은 여자는 내가 초급반 때 배운 선생하고 고려대학
나온, 한국은행에 있다 온 경제학을 연구하는 이종욱 씨, 사진
찍은 사람은 어느 날 저녁에 같이 밥 해 먹은 그림 공부하는 손 씨.
나의 불어는 한 달 동안에 1급 반에서 3급 반으로 뛰어오르려고
하고 있소. 9월부터는 작곡에 열중해야겠소.
파리의 가을은 참 빨리도 오오. 벌써 가을인가 봐. 단풍이 들기

전에 낙엽부터 먼저 지는구려. 그러나 차츰 단풍이 들 것이오.
파리의 가을은 해가 없이 우중충한 날만 계속된대요.
10월 초에 벌써 외투 입고 성급한 사람은 저녁때쯤 되면 외투
입고 나오는 것을 더러 보오. 그러니까 파리 사람들의 옷은 질정
(質定)이 없지. 무엇이든 입고 싶을 때 입소. 여름이래야 여름
같은 기분은 일주일도 느끼지 못했지만, 그에 비하면 우리나라의
사계절은 얼마나 규칙적으로 찾아오는지, 그리고 그 사계절은
얼마나 특색이 있소. 가을이면 푸른 하늘, 노랗고 붉은 색색의
단풍은 또 얼마나 아름다운가.

요새 나는 파리의 어느 일류 신문에 연재되는 한국의 기사에
열중하고 있소. 10일간 연재되는 이 대(大) 신문의 2면의 기사는
한국의 욕으로 꽉 차 있소. 현지 특파원 기자가 보낸 것이오. 나는
이런 기사를 면밀히 검토한 다음 이에 반박문을 준비하여 이
신문과 한국 신문에 내어야겠소. 끝까지 보고 따져 볼 것이지만
참 창피한 기사들이오.

이 편지가 내일이면 또 비행기를 타고 지구를 부지런히 날아
적도를 지나서 멀리 당신에게 닿겠지.

그럼 여보, 다음 편지까지 건강과 평화를 유지하며 잘 있어요.
안녕. 당신의 낭군이.

1956년 9월 2일

여보! 오늘이 9월 2일. 내가 서울 떠난 지 만 3개월,
말 들으니 3개월이 여기 온 사람들의 고향집 생각의 고비래요.
요새 집 생각, 고향 생각이 나지만 그러나 못 견딜 정도는 아니오.
영 각오를 했으니까. 그리고 하도 할 일이 산더미 같이 많아서
마음이 조급한 생각뿐이오.

여기 국립음악원 외국인과에는 작곡과에 적을 두고 화성학과는
다른 음악학교에다 하나 더 적을 두어 보고 싶은 생각도 있고, 약
1년 동안은 아무것도 하지 말고 전적으로 이론 재교육을 철저히
받아서 후일 이론으로서도 권위자가 되고 싶소. 또 한편으로는
좋은 작품 만들어서 여기서 발표를 해 보고 기반을 잡을 생각도
간절하고, 가능만 하면 약 1년 반 동안은 엄격한 서구식의 기교를
완전히 쌓았으면 하오.

토, 일요일 2일은 연달아서 오페라를 봤는데 토요일 밤은
바그너의 <로엔그린>, 일요일 밤은 무소르그스키의 <보리스
고두노프>. 그런데 바그너의 <로엔그린>은 감동을 받지
못했지만 <보리스 고두노프>는 참 큰 감동을 받았소. 파리 와서
본 오페라 중에서 처음으로 감동을 받은 것이오. 특히 고두노프
역으로 나온 가수는 그야말로 훌륭한 노래에다 훌륭한 연기였소.
청중들은 끝이 나도 박수를 계속 치며 극장에서 나오지를 않았소.
정말 훌륭한 예술은 사람의 마음을 뺏는 것이오. 이 오페라의

줄거리는 우리나라의 단종애사 비슷한 것이나, 그의 쫓겨난
왕자의 숙부는 정권을 잡고 나서 고민 때문에 스스로 죽는 것이
이 극의 마지막인데 그 고민하는 양상이 전 가극의 가장 중요한
줄거리라고 해도 과언이 아닐 것이오.

나는 이 오페라를 보면서 상상했소. 이 오페라의 작가
무소르그스키는 정식으로 음악 공부를 한 사람은 아니었소.
그러나 전체를 통해서 흐르는 감동적인 억양, 빈틈없는 선율,
독특한 화성, 그리고 관현악의 특수한 색채감으로 하여 작곡의
대가인 바그너의 작품에 지지 않고 오히려 더 자극적이고 그리고
작곡의 기법을 훌륭히 쌓은 마스네의 <타이스>를 들을 때를
비교하면 정말 큰 차이가 있었소.

그리고 나는 거기서 꿈꾸었소. 그 무대 위에다 내가 지은
춘향전이나 그 밖에 우리 민족성을 띤 오페라를 상연시켜서
성공하는 공상을 했소. 그러면 어느 정도 국제적인 주목을
그으리라. 그러자면 내가 여기 3년은 있어야 될 것 같소. 1년은
충분히 기법을 쌓아야겠고, 2년째부터는 작품을 만들면서,
3년째부터는 본격적으로 발표하기에 전념하고.

그러나 여보, 운명은 나의 갈 길에 대해 적당한 자리를 마련해
놓고 있을 것이오. 어떤 자리인지. 정말 위에 말한 바와 같이
순조로운 자리인지, 그렇지 않으면 내가 돌아가서 통영의 한산섬
밖에 조그만 섬을 나에게 허락해 주어 강태공으로 일생을
마치도록 할 것인지.

나는 어느 것이라도 불만하지 않겠소. 한산섬 밖 강태공의
생활도 당신과 같이 할 수 있다면 조금도 불만할 게 없구려.
인생은 대개가 거진 다 같은 것이니까. 체념만 한다면 모든 게 다
가소로운 것이오.

국제적으로, 세계적으로 명성을 날린다는 것. 이것 역시
우리가 음식을 먹을 때 좀 자극적인 것 먹는 거나 마찬가지지.
된장국하고 밥 먹어도 생활을 유지하기에는 마찬가지니.

어쨌건 나는 하는 대로 해 보겠소. 만일 국제적인 명성을 얻지
못한다 하더라도 한국에 돌아가면 다음날 국제오페라 극장 쯤
생기겠지. 나의 작품이 거기 상연될 수 있으리라. 그러면 내가
뜻하는 예술의 의도를 살려볼 수 있을 것이오.

훌륭한 문장은 절대로 과장하는 데 있지 않소. 마음의 알맹이를
그대로 생생하게 기록하는 것, 그것이 남의 가슴을 찌른다오.
추상적인 문구의 되풀이는 오히려 흥미를 깨뜨리는 법이니까.

여보, 당신과 우리 자식들을 생각하는 나의 향수가 사실인즉
나의 피요, 나의 정신을 길러주는 원천이오. 나는 마치 순진한
중학생이 그의 절대의 애인을 사모해서 날마다 책상머리에
앉아서 사랑의 일기를 쓰는 것 같소. 어쩌다가 우리는 알맹이와
알맹이가 만나서 나는 이렇게 당신을, 당신은 그렇게 나를
생각하고 혼자 웃고 혼자 울고 하는 아름다운 운명이 되었소.
오늘은 이만 쓰겠소.

당신과 우리의 어린것들을 끝없이 생각하며, 안녕, 안녕.

1956년 9월 13일

여보! 나는 그동안 당신과 아이들 데려오는 것을 몽매에도 잊지 않았는데 지금의 편지는 생각하고 생각하던 끝에 보내는 것이니 잘 읽고 당신의 의견을 적어 보내 줘요.

우리가 이렇게 오래 떨어져 있다는 것은 고통이오. 나는 여기서 당신과 아이들 생각과 마음 때문에 전 생활의 상당한 분량을 희생하고 있소. 그리고 당신은 어차피 이런 기회에 외국에 나와서 지내보는 것도 우리들 생애에 중대한 일이리라. 그래서 가을부터 당신들이 수속을 해서 내년 초봄까지는 들어오는 것을 현실적으로 생각하고 있소.

우리가 여기서 풍족하게는 살 수 없지만 한국서 산 거나 마찬가지로 생활하면 여기서 충분히 생활할 수가 있소. 집도 교외에 나가면 지금 지불하는 나의 방값의 반만 줘도 우리 식구가 살 수 있는 방 두 개와 부엌 칸을 얻을 수 있을 것이오. 우리 서울집을 팔아서 그 돈을. 그 다음은 당신의 여비인데 아이들은 반액을 내야 할 거요. 그러면 당신들 세 사람이 두 사람분의 여비로 될 것이오.

당신들이 오려면 하루라도 빨리 일찍 오는 것이 낫지 않을까 생각해요. 왜냐면 여기서 혼자 생활비 가지고 절약해서 살면 한 가족 살 수 있소. 프랑스 사람들의 수입은 평민층은 150불 정도 가지고 생활하는 사람들이 많소.

여보, 우리 가족이 한자리에 머리 맞대고 산다면 약간의 고생인들
못 참겠소. 결심해 보구려! 하느님이 우리의 사랑을 보호해
주시리라. 당신과 아이들만 같이 있다면 외국에 뼈를 묻혀도 한이
있겠소? 그러나 우리는 돌아가야지. 한국서 나라를 위해서 일을
해야지.

어떻소! 실천은 항상 공상에서부터 우러나는 법이오. 나의
지금까지 걸어온 길은 공상 같은 것이 전부 실천으로 옮겨진
것이 아니오? 그래서 사람이란 용단이 필요한 것이오. 그러니 잘
생각해서 편지해 주오.

1956년 9월 19일

여보! 당신들이 파리에 오는 가능성에 대한 지난번의 편지 보고
한편으로는 반갑고 한편으로는 주책없는 소리라고 웃어 버렸는지
몰라.

하기야 나도 확실한 계산에서 한 편지는 아니지만 다분히
희망적인 가능성을 생각해서 한 편지야. 당신이 오는 데 필요한
수속 절차를 밟을 동안에 나는 우리의 있을 집과 약간의
경제적인 수입도 생각해 보겠소. 최악의 경우 내 혼자 생활비만
가지고 우리 식구들 생활을 절약히 할 수가 있소. 우리가 이렇게

떨어져서 서로 애태우는 것보다 낫지 않소?

그리고 나는 마음 푹 놓고 연구할 수 있고. 그리고 세월이 몇 해가 가도 걱정하지 않고. 또 경제적인 부담이 크지만 생활비가 적게 드는 독일이나 벨기에 가서 공부하며 생활할 수도 있고.

만일 당신이 확실히 계획이 없는 이상 안 오겠다고, 그리고 나에게 송금을 최소한밖에 보낼 수 없는 형편이라면 나는 돈이 적게 드는 독일이나 벨기에로 가야겠는데 당신은 어떻게 생각하오?

오늘은 9월 23일, 나는 19일, 20일 양일간을 보스턴심포니가 와서 구경 갔었소. 물론 연주도 우수했지만 거기 발표된 미국에 살고 있는 유고슬라비아인 마르티누라는 사람과 이태리 출신의 미국인 크레스톤이라는 두 사람의 작품을 듣고 여간 흥분하지 않았소.

두 사람의 작품은 대단히 대규모의 교향곡 작품인데 모두가 미국 특유의 메카닉한 기교를 구사했다는 것이 특유하고 또 퍽 효과적이었소. 그 사람들의 작품이 뭐 초인적인 미의 세계를 그린 것은 아니고 다분히 상식적이지만 그 아름다운 심포니 단원들의 연주하는 분위기가 좋은 극장에서 좋은 청중 앞에 연주될 때 어찌 좋게 들리지 않겠소?

건강과 시간이 나에게 충분히 주어진다면 나도 그런 대곡을 만들 수 있을 것인데. 사실 나는 작곡을 계속해서 3, 4일 집에서 하면

그만 건강을 걱정하는구려. 그러나 여보! 나는 낙심하지 않소.
당신만 생각하면 큰 욕심도 다 살아나는구려.

요새 10일 정도 계속해서 파리의 일기가 가장 청명한 날씨가
계속되오. 나는 지난 4, 5일 전에 '파스퇴르'란 거리를 지나다가
가로수 사이로 달을 쳐다보니 만월이 아니겠소. 나는 당신의
편지를 생각하며 추석이란 것을 알았소. 우리 아이들 옷을 당신이
해 입혔다니 보고 싶어졌소.

우리나라의 추석은 얼마나 아름다운가! 고운 추석 옷 차려입고
음식 차려 조상 묘 참배하고, 들에는 곡식이 황금색으로 익고,
씨름판에, 소씨름판에 모여 꽹과리 두들기며 춤추며, 저녁이면
맑고 밝은 보름달 산정에 올라 달 사리기에 흥분하고, 숲속에서는
풀벌레 소리, 반딧불이 나르고……. 우리나라 같이 아름다운 곳은
이 세상에 또 찾아볼 수 없을 게요.

간밤에는 밤새도록 당신들이 파리에 와 있는 꿈을 꾸었소. 그래서
부둥켜안고 어떻게나 울었는지, 꿈에서 아마 소리를 내었던 모양.
당신이 아마 나의 편지에 대해 신중히 생각하느라고, 또 내가 늘
생각하기 때문에 그런 꿈을 꾸는 모양이지.

나는 이제부터 대작을 착수하겠소. 나의 작품이 순조롭게
진행되기를 신에게 빌며 나의 사랑의 역사에 신의 축복이 있기를
빌며 당신과 우리 아이들 머리 위에 나를 대신하여 조국을 지키는
우리 향토의 신에게 간절히 부탁하며, 나는 당신 꿈을 밤마다
꾸는 것을 변하지 말고 밤마다 꾸어 주기를 원하며 우리가 상봉할

감격의 날이 하루 빨리 주어지기를 하느님께 빌며.

나의 자야, 우리 대장부 우경, 우리 정아 뽀뽀.

또 다음 일요일까지 안녕.

다음 편지에는 우리 정아 글자도 적어 보내 줘요. 아이들

야단쳐서 겁쟁이 만들지 말고. 여기 아이들은 참 행복해요.

장난감도 얼마든지 있고 옷도 아름답게 입히고 인형같이 예쁘오.

부모는 여가만 있으면 아이들과 공원에 나와 같이 놀아 주오.

나는 그런 모습을 보면 우리 아이들 생각나서 머리를 쓰다듬어

주고 웃어 주오. 부모 마음이란 다 마찬가지지.

나는 이 달에 한국서 가지고 온 트리오를 마지막 끝냈고 그

까닭과 또 며칠 밤은 음악회 나가고 하느라 불어가 퇴보한 감이

드오.

또 열심히 해야지…….

1956년 10월 24일

오늘 당신 편지 받고 세 번 읽고 또 읽었소. 당신의 성의와 애정이
간절해서 좋고 또 프랑스 오는 일에 대해서 희망적인 내용은 나를
고무시키는 일이오. 나에게 편지 할 때는 온다는 걸 전제하고
편지를 써요.

송금이 아직 오지 않아서 걱정이오.

우리 정아. 너무 운동시키지 마오. 계집애 달음질 잘해서 뭐 해.
그보다도 그림책, 이야기책 많이 사 줘서 교육적으로 기르는 것
잊지 말 것. 정아는 특히 심장이 약할지 모르니까. 남달리 섬세한
감성이 있을 것이니 그림을 잊지 말고 좋은 방향으로 인도하도록
노력해요.

이럭저럭 요새는 시일도 빨리 달아나 일주일이 금방금방, 내
몸의 건강 상태도 좋아진 것 같아. 요새 작곡에 힘이 들어. 당신과
아이들 있을 때는 그게 방해가 되는 것 같더니 지금 혼자니까
또 외로워서 잘 안돼. 나의 경우에는 혼자서 누웠다가 앉았다가
뒹굴다가 하염없는 시간을 허비하여 되는 것이 아니었소.

그래서 <피아노삼중주>도 쓰고 <현악사중주 1번>도 쓰지
않았소? 그래서 두 작품이 나의 가장 대표작이고 또 그것으로
상도 받지 않았소?

지금 인쇄된 그 작품을 쳐다봐도 내가 어떻게 그렇게 섬세하게
재미나게 썼는가를 다시 한 번 놀라요. 지금 나는 아무 거리낌

없는 장구한 시간을 두고 작품을 써야겠는데 그런 작품 하나를
생산한다는 건 그리 쉬운 일이 아니고 매년 한 곡씩 써도 현재
나의 형편으로서는 큰 소득이라고 보오. 그런 것을 나는 1년
동안에 이론도 다하고 싶고 작품도 몇 개씩을 쓸 욕심으로 있으나
너무 할 일이 많아 걱정이오.

내가 또 늘 꿈꾸고 있는 학문이 하나 있소. '선율학'인데 이것은
음악사상으로 책 한 권밖에 나오지 않았는데 약 40년 전에, 그
외에는 누구 아무도 연구한 사람이 없어. 화성은 동서고금으로
수천 종이 나왔는데 '선율학'은 단 한 권이오. 그런데 나에게는 이
선율을 분석하고 체계를 세우는 재능이 있는 것을 아오.
앞으로 약 3년 틈틈이 이 이론의 체계를 세워서 발표하면
세계적인 관심을 끌 수 있을 것이오. 그런데 이런 일에서도
나에게 충분한 건강이 있어야 하는데 그것이 나에게 없음을
한탄하오.

1956년 11월 2일

여보! 오늘이 11월 2일, 내가 한국을 떠난 지 벌써 만 5개월이
되었구려. 이럭저럭 이만치라도 세월이 흘러갔구려. 지난 일요일
편지를 보내고 나서 나는 그동안 당신의 편지를 두 통이나

받았소. 오늘 당신의 편지는 정말 기뻤소. 꾸밈없는 당신의 사랑,
염려하는 당신의 모습이 내 눈앞에 보이오.

지금 구라파*는 자칫하면 전쟁 속에 영국과 프랑스가 휩쓸릴
지경이오. 이집트와 이스라엘이 50일 전에 전쟁을 시작했소.
수에즈 운하를 둘러싸고 막대한 이익을 이집트 때문에
뺏겼으므로 은근히 미워하고 있었는데 이번에 이스라엘과
이집트가 싸우니까 좋아라 하고, 지금 이스라엘을 돕고 있소.
그러자 이집트도 소련에게 호소하는 판, 그러면 이집트 뒤에는
소련이 있고 이스라엘 뒤에는 영국과 프랑스가 있는데 서방국의
우의를 위해서 두 나라가 서로 합작할 판이오. 소련은 지금
유럽에 있는 위성국가들의 혁명이 성공될 상황에서 어떤 힘의
제재가 필요하고 또 이번 미국 대통령 선거 때문에 영국이 정신을
못 차리고 있을 때, 한바탕 자유진영을 치고 싶은 야욕이 있을
게요.

그리고 프랑스는 싸움을 싫어하는 나라여서 아마 본격적인
전쟁에 휩쓸리려 들지 않을 게고, 또 전쟁이 난다 치더라도
역사상으로 파리는 폭격된 일이 없소. 만일의 경우지만 전쟁이
터지면 지금 세계적으로 제일 싸울 가능성이 없는 나라, 즉
이탈리아, 에스파냐 또는 스위스로 가겠소. 전쟁이 터지면 외국
사람을 우선적으로 취급하니까 아무 걱정이 없소. 구라파 정세가

* 歐羅巴, 유럽

앞으로 어떻게 될지 모르지만 구조가 빨리 안정이 되어서,
내년에는 꼭 당신을 여기서 만나게 되기를 하늘에 빌면서 하루
빨리 세월이 가기를 바라고 있소.

당신이 오기까지 나는 여기서 모든 준비를 해야지. 그리고 우리는
교외의 조그마한 집에서 화초가 있는 뜰을 바라보고 작곡을 할
것이고, 이것이 빨리 실현될 수 없다면 나는 나의 여정을 빨리
끝내고 3년을 다 채우지 못할지라도 빨리 나는 당신 곁으로
돌아가야지.

그리고 우리의 낙원을 다시 건설합시다. 인생은 퍽 즐거운 거야.
당신 있고 아이들 있고 그리고 건강만 있으면 돼! 건강은 당신이
항상 주는 것이니까. 당신은 나에게는 건강의 신(神)!

우리는 서울 시외 조그만 집, 정원이 있고 채소밭을 가꿀 수 있는
곳에 살아요. 우리 예전같이 손잡고 산보해요. 저녁노을이 붉게
타면 우리는 소년소녀들처럼 노래 불러요. 그때 우경이 같은
어린애 하나 더 만들어 업고…….

우리는 세속적인 욕심도 명예욕도 다 버리고 우리의 자식들
기르고 공부시킬 도리만 장만합시다. 그래서 우리의 나머지
여생을 신선처럼 지내요. 아, 얼마나 아름다우냐. 여보, 그때를
위해서 당신은 언제나 마음의 준비를 해요. 어떻게 사는 게 가장
멋지고 가장 아름다운 것인가를…….

여보 나는 통영의 앞바다 멀리 떨어져 있는 섬에다 조그만 집을
사든지 짓든지 해 두고, 1년에 두 번은 그곳에 가서 살겠소.

그때에는 당신도 가요. 가서 같이 고기 낚고 당신은 나의 밥 해
주고 우리는 조그마한 발동선을 사서 섬의 골짝골짝이를 타고
다녀요.
늘 당신에게 송금 걱정시켜서 미안해. 이담에 당신을 행복하게
하기 위해서 고생한 것 다 갚아야 하겠구려.
열렬한 뽀뽀를 당신에게,
당신의 영원한 낭군.

1956년 11월 30일

여보, 오늘은 11월 30일, 당신이 서울서 부산 도착 후 두 번째로
보낸 편지 어저께 받아 보았소. 당신의 편지가 그동안 6개월 동안
38장, 평균 1개월에 6장, 그것이 당신의 애정의 생활 일기요,
당신의 문학이요, 당신의 인생관과 철학.
이 편지를 6개월분으로 한 묶음하여 싸서 깊이 넣어 두었소.
앞으로 6개월분을 나는 또 얼마나 기쁨으로 기다릴까? 당신의
오빠와 큰 올케께도 편지를 냈소.
나의 건강은 퍽 좋소. 그동안 늘 창작을 했었는데 마침 한국에서
착수하다 만 <낙동강의 시>라는 관현악 조곡을
제 2부분을 여기서 끝맺음하고 제 3부분을 새로 만들어서

3) 오, 여보, 이것이 빨리 夢안에서 깨수 없는 나에게 나는 나의 舒權을 깨뜨려질때로 三年을 나처음나 못한제나로 내나의 나는 당신 곁으로 돌아가야지. 그리고 우리의 樂園을 다시 建設 합시다. 나오로 돌 즐거운거야. 나는 당신 없고 세미를 잊고 그러고 健康 있어야 되니! (健康은 당신이 保存 주는것이니라 당신은 나에게는 健康의 神이해!) 우리는 서울 주지나 조고마한 집, 꽃園이 있고 菜蔬 밭을 가꿀수 있는 곳에 산이요. 우리는 때 선갈능기 출장로 敎会 해온 저녁 오늘이 돋게 되면 우리는 少年少女들처럼 노래 불러요. 그래 목정이 맑은 어린애 하나 뚜 만 둘어가 없고. 우리는 世界에 아무잡념 번뇌는 다 버리고 우리의 子息을 길러로 공부시켜 遠國으로 락만함시다. 그래서 우리의 늙어지 幸福을 神人의 있지내 준. 아 얼마나 아름다우냐. 여보 그때를 참해의 당신은 인제부 나음의 幸福을 해요. 어떻게 신넘께 가장 것지로 가장 아름다운 것인가를. 여보. 나는 後逸의 알. 내나 몇회 더넘겨져 있는밝어때 조고마는 집을 하나사들 저 짓들지 해 두고 나는 一주에 두번을 그곳에 가서 쓰것은 그때에는 당신은 가오. 기서 같이 고개 누고 당신은 나의 밤 해주로 우리는 조고마 勞動하음을 하나 人의 싫어 활짝 끝젖이 농 터르며겨요

윤이상이 1956년 파리에서 완성한 관현악곡 <낙동강의 시>

그것을 어제 저녁에 다 끝마쳤소. 그래도 이 음악들은 너무 통속성을 집어넣었기 때문에 큰 기대는 할 수 없는 것. 나는 요새 이곳 음악회에 자주 나감으로 해서 현대음악에 대한 나의 눈이 밝아지고 귀가 많이 뚫리는데 나는 한국에 있을 때 현대음악의 앞길에 대한 내 자신이 실망하던 것이 여기 와서 자신을 가지게 되고 또 한번 대규모의 교향곡을 하나 착수해서 이 거창한 음악 형식을 한번 정복해 보고 싶은데, 지금 그 생각에 주야로 골몰하오.

그러나 걱정이 큰 곡목에 착수하면 나의 정규의 공부가 희생될 게고 정규의 공부를 전적으로 하자니 여기 있을 동안 한번 야심작으로 나의 역량을 발휘해 보고 싶고, 어쨌든 할 일이 너무 많아 이렇게 욕심만 가지고 망설이다 허송세월할 것이 제일 걱정이오.

여보. 또 일주일 당신의 편지 받을 것을 기다리며 당신의 생활에 아무 이상 없기를! 당신과의 사랑의 축적된 역사가 차츰 가슴 속에 차오르는 것을 느껴 가는 날 많은 뽀뽀를 보내오.

당신의 낭군이.

1956년 12월 6일

여보! 오늘은 12월 6일, 그동안 우리 어린것들 다 무사한지?
내일 이쯤이면 당신의 반가운 편지가 나의 문을 두드리고 들어올
것이오.

나는 그동안 아무 일 없었소. 그러나 내가 여기 와서 선생을 잘못
택한 것 같아서 요새 퍽 불안한 상태요. 그래서 다른 선생들에게
편지를 해 두었는데 수일 안에 회답이 올 것이오. 현재 나의
선생은 국립음악원의 하나밖에 없는 작곡 교수로 국제적으로
아주 유명한 사람이지만 여러 가지 의미에서 이제는 선생을
바꿔야겠소.

선생 그 자체의 강의는 흥미가 있으나 지금 내게는 베토벤이나
바그너를 분석하는 것을 들을 시간적인 여유가 없소. 나한테는
현대 작곡기법을 배워야 하는 것이 급선무요. 나의 이론 선생인
피에르 르벨 교수는 폴 뒤카의 작곡가이자 이론적으로 뛰어난
교수요. 그의 강의는 대단히 밀도가 있고 철저해요.

그에게서 나는 폴 포세, 앙리 샬랑, 장 갈롱 등의 고도의 이론을
배우며 파리음악원의 바른 전통을 근본적으로 체득하며 공부하고
있소. 또 인간적으로도 친밀감이 있는 신사요.

장차 한국에 돌아가서 학생들 가르칠 준비를 여기서 해야 하니까
한번 착실히 기초이론을 탐구해야겠소. 작곡 이론의 황무지
같은 우리나라에서 내가 겪었던 쓰라림을 나의 후배들에게는

44

더 되풀이하지 않게 해야 하오. 나는 파울 아르마라는 헝가리 출신 작곡가의 집에서 미리 약속한 대로 나의 작품에 대한 평을 들었는데 상당히 가혹한 평을 하더군. 그러나 대단히 도움이 많이 되었소. 그 사람은 벨라 바르톡의 제자로 나이는 50세, 베를린에서 지휘자로 있었고 지금 이곳에서는 작곡가, 피아니스트, 라디오 위원으로 있으며 세계 각국에 연주 여행 다니는 사람이오. 그분이 나의 작품을 평하되 '당신은 훌륭한 요리 재료를 가지고 있지만 요리 방법이 나쁘기 때문에 음식을 맛있게 만들 수가 없다'고 하였소.

예를 들어 분석하는데 '어느 개소에 가서는 훌륭한 조직과 짜임과 음악성을 전진해 나가다가 갑자기 방향을 바꾸거나 또는 이질의 요소를 개입시키기 때문에 아름다운 미인의 가슴에 몇 개의 소리 때문에 칼로 가슴을 찌르는 무서운 결과를 가져온다'고 말이오. 그는 매우 흥분하여 설명했소. 사실 우리 동양인에게 입체적인 구성의 요소는 참 어려운 점이오. 그는 신랄하게 비평하고 나서 '당신이 보통의 재주밖에 안 가졌다면 나는 대강 대강 추어주고 격려나 해서 보낼 것이오마는 당신은 비상한 재능을 가지고 있소. 당신이 느끼는 체내에서 우러난 음악, 그것은 진실로 귀한 보물이오' 하고 용기를 북돋아 주었소.

그리고 여기 위대한 교수가 한 분 있는데 그에게 지금은 갈 수가 없으니 다른 교수에게 준비 교육을 받은 후 내년쯤 가도록 해 주겠다고 약속했소. 그러면서 누구누구가 정기적으로 그에게

가서 배운다고 해서 누구냐고 물었더니 깜짝 놀라지 않겠소. 내가 지금까지 배우던 국립음악원의 토니 오뱅, 올리비에 메시앙 여사, 또 누구누구가 그에게 가서 때때로 교수를 받는다고 말이오. 그러면서 이것은 세간에 알려지기 싫어하는 사실이니 비밀로 하라고 했소. 그래서 그가 도대체 누구냐고 물었더니 이름을 가르쳐 주는데 듣지도 못한 사람, 그래 누구의 제자냐고 하니까 쇤베르크의 제자라고 하였소.

쇤베르크는 20세기에 들어서서 음악사를 바꾸게 할 만큼 이론적인 혁명을 세운 사람이지만 그런 인물의 제자가 파리에 산다는 것, 참으로 신비로운 일이라 생각했소. 어쨌든 나의 작품의 장점, 단점을 완전히 내가 알았으니 이제부터는 가장 효과적으로 공부를 해야 하오.

과연 나는 파리에 잘 왔다 싶소. 지금 우리나라에는 나의 작품 하나 이해할 수 있는 사람이 없소. 지금도 학리적으로 따져서 공부하는 사람이 아직 없소. 그래서 나는 서양음악의 전통을 한국에 이식할 중대한 책임을 느끼면서 하루빨리 나의 길을 개척하려 하오.

파울 아르마 씨는 나의 <피아노삼중주>에서 결점을 많이 찾아내면서 <현악사중주>는 <피아노삼중주>에 비하면 훨씬 우수한 작품이라고 했소. 음악적 질이야 거의 같지만 처리 방법이라든가 기술의 차이가 대단하다고 말이오.

당신의 낭군이.

1956년 12월 15일

여보! 오늘은 토요일.

금년도 이제 저물어 가오. 우리의 역사도 차츰 연륜이 짙어
가는구려. 연륜도 짙어 가지만 우리 사이의 철학, 미술, 문학,
인생관도 차츰 더 깊어 가는구려.

당신의 한꺼번에 도착한 두 통의 편지는 나에게 안식과 진정을
주었소. 아이들의 말, 행동, 생활을 적어 보내 줘서 언제나 나에게
아름다운 화원을 보여 주는 것 같아 즐거웠소.

어제는 악보를 사러 센 강변의 서점에 갔다가 오는 길에 강가에
낚싯대를 들이고 있는 강태공들을 보았소. 5분 기다려 보고 있는
동안에 한 사람이 손가락만한 고기 한 마리를 낚아 올립디다.
오랜만에 한가한 기분을 맛보았소. 나는 혼자 생각했소. 내가
서울에 돌아가면 반드시 공직이 나를 기다리고 있을 게다.
제자들도 나의 문을 두드릴 것이다. 나는 매주일 바쁜 생활을
보낼 것이다. 그러나 토, 일요일은 어떤 일이 있어도 가족을
위해서 보내는 날을 정해야지.

일요일은 교외에 당신과 같이 낚시질 하러 갑시다. 우리는 오래
삽시다. 그러나 만일 당신이 먼저 가게 되면 나 혼자 남게 되면
나는 그때 일체의 공직을 버리고 남쪽 하늘 아래, 조그만 포구나
호숫가에 안식처를 얻어서 낚싯대와 벗하겠소. 인간사회를
초월해서 자연의 숲속에서 당신의 모습을 찾겠소. 바람에 날리는

갈대의 모습에서 이슬 맞은 들국화에서 찾아오는 이름 모를
산새에서…….

내가 음악을 택한 것은 내 천질 속에 지니고 있는 미의식의
소치이겠지만 나는 현상 사회를 무척 싫어하는 사람이오. 왜 내가
여기까지 왔느냐, 내가 하는 음악이 거짓이 아니기를 바라서 온
것이오.

이 다음 내가 여기서 닦고 간 결과는 뒷사람이 나의 작품을
분석해서 허위가 제거된 것을 알 것이오. 또 뒷날 나의 제자들은
내가 걸어온 황무지를 걷지 않아도 좋을 것이오. 그들은 조그만
한국 음악의 동산을 이룩할 수 있겠지.

내가 음악의 창작세계에서 방황하는 것은 후일의 나의 정신의
정화를 위해서 다행한 일이오. 나는 어느 따뜻한 양지바른 물가의
초옥에 앉아 당신과의 역사의 보따리를 펼쳐 놓고 당신의 모습을
찾아 헤맬 것이오.

당신과 아이들에게 사랑의 뽀뽀를 보내오.

1956년 12월 23일

여보! 오늘은 크리스마스 전날이오. 프랑스는 크리스마스를
어떻게 지내는지 내일 되어 봐야 아오. 거리들은 크리스마스를
위해서 장식된 상점에서 사람들이 선물 산다고 바쁘오.
나는 내일 오후 5시부터 박민종 씨 집에서 우리 음악관계자만
모여서 저녁도 먹고 크리스마스를 지내자고 해서 가기로 했소.
밤 10시부터는 이곳 헝가리 출신의 작곡가 파울 아르마 씨 집에
초대를 받았는데 그곳에 가서는 다음 날 아침까지 웃고 얘기하며
지내기로 했소. 그러나 잠을 안 자면 곤란하니까 중간에 빠져서
돌아올까 하오. 그 장소에는 헝가리, 이번 혁명을 겪고 탈출해 온
교수, 또 학생이 대부분이니까 아마 흥미가 있을 거요.
여보! 앞으로 만일 환율이 높아지든지 매월의 송금액에 지장이
생기게 될 염려가 있을 때에는 여기서 1년을 채우고 독일로 갈까
생각하오. 물론 파리 국립음악원 식의 이론이 지금 세계에서 가장
우수하니까 좋은데 돈이 많이 드는 것과 또 한 가지는 이 화려한
번화가 나의 생리에는 맞지 않소. 아무튼 당신이 이런 걱정을
지게 돼서 미안해요.
어제는 프랑스 현대작곡가들의 작품을 몇 개 연주회에서
들었는데 들으면서 생각했소. 그들은 어려서 음악적으로 좋은
환경에서 크고 또 교육은 선생을 선택해 가며 충분히 받았고 또
국가적인 배경도 갖고 작곡가로서 출세할 기반을 저렇게 쌓고도

그것밖에 되지 않으니…….

여보, 우리는 참 불우한 환경에서 이렇게 작곡이라도 해 온 게 한편 생각하면 모두 장하지.

내가 여기서 작품으로 인정을 받고 국제적인 주목을 받으려면 5년은 걸리겠구려. 그래서 만일 당신이 내가 여기 있는 동안에 여기에 와서 우리가 같이 생활하면서 내가 작곡을 하면 얼마나 행복하겠는가. 그러면 지금과 같은 안타까운 생각 다 버리고 냉정히 악상을 다듬어서 작곡할 수 있을 게요. 그러면 반드시 나는 여기서 나의 작품을 국제적으로 인정받게 될 것인데.

여보, 내가 어린애 같은 소리하지? 역시 예술은 순진한 내적 탐구의 대상이면서도 일종의 스포츠 같은 투기력도 내포하고 있구려. 사실 음악 속에 표현하는 힘의 억양, 표현의 압력의 증대는 일종의 작가의 살기의 가중이고 내적 연소의 발로이거든. 여기 사람들의 작품 발표를 들을 적마다 여기 사람들을 정복하고 싶은 투지가 간절하구려.

아, 그러나 모든 나의 조건은 불리하기만 하오. 나의 조건은 나로 하여금 몇 해 학비 고생 실컷 하다가 고국으로 돌아가서 사랑하는 처자와 더불어 성스러울 만치 조촐한 생활을 하게 마련되어 있고 나에게 강변의 어부를 여지없이 하게 할지도 몰라.

여보! 나의 사랑과 가족은 나의 신앙! 당신은 나의 심주(心柱), 나의 마음의 눈! 당신은 내가 보는 사회보다도 내가 이제까지 좇아오던 나의 음악보다도 더 소중한 걸 내가 알겠구려.

예술은 무엇이냐, 작곡은 무엇이냐 따지면 궁극에는 아무것도 아니라 내가 작곡을 쓰지 못해도 마음속에 남아 있는 작곡, 내 머리에 떠도는 음악이 있을 것이니.

당신은 무엇이냐 따지면 당신은 나의 모든 것. 나에게서 만일 당신이 사라진다면 나는 모든 것을 잃는 날. 이렇게 파리가 화려할 때일수록 나는 적막하고 당신을 부르는 나의 마음이 간절하구려. 내가 마흔의 나이로 자나깨나 당신만 생각하고 있으니 마치 중학생이 그의 눈에 그리는 절실한 연정 같구려. 나는 전일 공사관에 가서 어떤 사진을 한 장 얻어 와서 나의 책상 앞에 당신들 사진과 같이 붙여 놓고 항상 쳐다보고 있소. 무슨 사진이냐 하면 한국전쟁을 테마로 한 영화를 외국에 소개하기 위해 만든 팸플릿 사진판인데 거기 썩 잘 찍힌 어느 고아의 사진이 한 장 있어 그걸 붙여 놓고 있소.

그 고아는 검은 저고리에 고름을 둘러메고 고목의 기둥에 기대어서 하늘을 쳐다보고 있는 사진인데 그이 손에는 고무신 한 짝이 쥐어져 있고 그의 머리는 더벅머리, 그의 눈은 순진한 가운데 무엇인가 애수를 띄고 있소. 이런 어린이는 한국의 과거에도 수두룩했고 지금도 수두룩하지만 어떻게도 이 사진은 그렇게 어른의 가슴을 찌르오. 이 아이는 나의 아들과 다름없는 나의 피가 엉켜진 동족이요, 전쟁의 소산이오.

그의 순진한 눈초리는 허위와 죄악의 세계를 졸렬히 공격하고 있소. 그의 더벅머리는 모조리 헐어진 강산의 모양을 상징하오.

51

그가 거머쥐고 있는 고무신 한 짝은 헤어진 부모형제를 상징하오.
내 자식들을 사랑하는 마음이 이 죄 없는 죄인이 된 고아의
사진을 사랑하는 원인인가 하오.

파리의 24일은 시내 상점의 문이 일제히 다 열렸소. 이곳
크리스마스 축제는 미국처럼 대단치 않은가 보오. 그러나
여기서나 저곳에서나 온전한 축하 분위기이오.
나는 자나 깨나 당신 만날 날이 하루 빨리 오기를 하느님께 빌며
당신의 호흡과 나의 호흡이 지구의 반경을 뚫고 한결같이 연달아
있음을 기뻐하며.
당신의 영원한 애인이며 당신의 알뜰한 낭군.

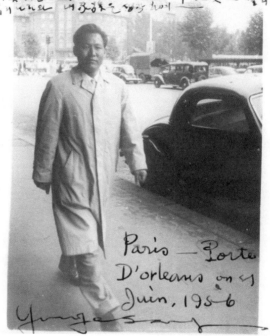

파리 유학 시절의 윤이상, 1956년

파리 유학 시절의 윤이상, 1956년

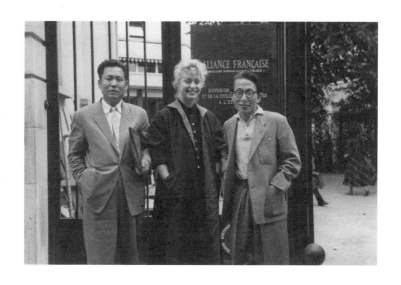

프랑스 어학원 알리앙스 앞에서, 1956년

1957년

당신이 아니었으면

나는 사랑의 정의를 바꿨을지도 몰라

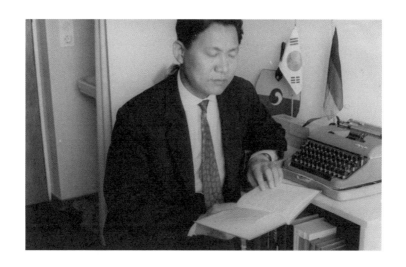

파리 국립고등음악원에서 1년간 수학한 윤이상은
1957년 7월 독일 베를린으로 옮겨가 서베를린 음악대학에서
보리스 블라허에게 작곡을, 슈바르츠 쉴링에게 음악 이론을,
요제프 루퍼에게 12음 기법을 배운다. 한국에서 아내 이수자는
교직 생활을 이어나가며 가계를 책임진다.

1957년 1월 18일

여보! 그동안 내가 당신에게 내는 편지를 전부 한국 신문에
'파리음악통신'으로 해서 써 주었으면 아마 원고료가 착실히
됐을 거고 어느 누구처럼 이름도 선전 됐으리라. 그러나 당신에
대한 편지는 모든 이름과 돈으로는 바꿀 수 없는 나의 자발적인
만족과 의무.

어제 저녁에는 학생식당에서 평소 잘 아는 알제리 사람과 같이
온 아프리카 학생 한 사람을 만났는데 '마다가스카르 섬',
왜 아프리카 대륙의 오른쪽 옆, 인도양 쪽에 붙은 기다란 섬, 내가
한국서 항상 지도를 펴면 그 섬 생각을 하고 가고 싶은 충동을
느낀 그 섬의 학생이었소.

파리에는 약 500명의 마다가스카르 섬의 학생이 있고 프랑스
전체에 약 800명이 있고, 이 섬은 프랑스의 식민지이오. 그래서
서로 얘기하는 동안에 민족정신의 강렬한 표정을 보고 동정했소.

내가 늘 가는 목요일마다 있는 음악회의 국립심포니는 참
고전적인 은은한 선율이오. 이제 저녁에는 바흐의 <4대의
피아노를 위한 협주곡>, 또 드뷔시, 스페인의 죽은 대작곡가
알베니즈, 베토벤 등의 작품을 연주했는데 특히 바흐와
알베니즈가 좋았소.

바흐의 음악은 그 시대의 작곡가에게 많은 영향을 준 프랑스의

라모, 쿠프랑 등의 작품을 연상하는 17세기의 궁정음악!

그 섬세하고 세련된 고상한 궁중 분위기는 말할 수 없이 좋았소. 네 대의 그랜드 피아노를 치는 젊은 아름다운 여 피아니스트들 또 거기 협주하는 소멤버의 관현악들 모두 그들의 생활에 젖어 있고 그들의 선조가 즐기던 음악, 그들의 영혼이 한 덩어리가 되어 가장 고결한 에스프리*의 화폭을 꾸려 내어 놓는 것이었소. 바흐는 영원무궁토록 인류의 감성과 미의 세계를 지배할 수 있는 사람. 구라파에서 낭만음악을 배격하는 경향이 있지만 고전파 음악은 날로 성해가는 것이 어쩌면 다행한 일일까. 특히 바흐의 이전의 스카를라티, 라모, 쿠프랑, 비발디 등등…….

지금은 밤 12시 45분이오. 나는 지금 막 박민종 씨의 바이올린 독주를 듣고 모두 축하하고 또 어느 카페에서 맥주로서 축배를 올리고 지금 오는 길. 나는 박 형의 발표회를 보고 나의 작품 발표회를 상상했소.

* esprit, 정신, 기지

1957년 1월 24일

여보! 나는 요새도 충실한 세월을 보내고 있소.

나는 7월까지 계획 세웠던 대로 이론 공부를 마칠 셈인데
교수료는 비싸고 송금이 제대로 오기 전에는 예정 코스를
완료하기 어려울 것 같소.

요새는 오페라에도 못 가오. 전일 밤은 <한국인들>이란 연극을
봤는데 이 극은 한국전쟁에서 일어난 얘기로 미 병사가 한국의
어린 소년을 사상혐의로 총살시켜서 그 부모는 그 미 병사를
잡아다 감금해 놓고 다른 범인들을 색출하는데 마지막 그 감금된
병사와 죽은 소년의 누이가 애정에 빠진다는 것, 극의 내용은
별 것 없어도 과연 프랑스는 연극의 나라라 연기들은 훌륭했소.
그런데 무대 위에 입고 나온 한복들은 대부분 몽고인들이 입는
옷과 비슷하고 또 아무리 전쟁 중이라 하지마는 신고 있는 신발이
모조리 가마니와 새끼를 두르고 또 대부분의 복장은 포대를
두르고 이것은 꼭 한국서 보는 거지들 의상. 도대체 프랑스뿐이
아니라 모든 구라파에 한국이 소개되는 것은 모조리 이런
것뿐으로, 한국은 거지 나라라고 알고 있소.

왜 정부는 정확한 한국을 외국에 소개하지 않는가? 가장 추하고
더러운 모양만 외국인의 안전(眼前)에 전개되고 있는 것을
정부는 시정하려 하지 않는가?

거기 온 관객 중에 어느 평론가는 우리 보고 어떠냐고 물어요.

그래서 그것은 부정확한 점을 들어 설명은 했지만 도대체 한국은
인도차이나나 남아프리카의 소국이나 야만민족과 별로 달리
보는 것 같지가 않소.

그러나 파리에서 일본 정부의 선전은 대단하오. 대부분의 프랑스
사람, 또 여기 오는 외국 사람들은 일본에 한번 가고 싶어 하오.
일본은 영화로서 자국을 선전하고 또 파리의 라디오에도 종종
일본 정서가 충만한 일본의 민요를 방송하오. 이런 것은 일본
정부에서 돈을 들이니까 그러니까 파리에서는 일본의 미키모토의
진주가 고가로 팔리고 일본의 상품이 더러 진출하오.

한국은 여기 가장 중요한 외교계의 첨단인 파리의 외교관 두
사람만 보내 두고 그들의 하는 일은 주로 공문서 써서 보내는 것,
그러니까 조금도 한국을 선전하는 길은 없지 않소.

나는 지금 당신에게 정기적으로 보내는 것 외에는 편지 쓸
시간이 조금도 없으니까 모아 두었다가 여름방학 때 어느 산속에
여행이나 가서 1년 동안에 나의 느낀 바를 써서 한국의 신문에
보내겠소.

목요일 밤의 정기음악회에 갔다가 이제 돌아왔소. 오늘의
음악회는 베를리오즈의 <환상 교향곡>과 스트라빈스키의
<봄의 제전>. 이 곡은 40년 전에 여기 파리서 발표할 때엔,
그때의 청중들이 휘파람 불고 고함을 지르고 그것은 음악이
아니라 잡음이라고 야단질 했었는데, 지금 40년이 지난 오늘

밤의 청중은 그 곡을 열광적인 박수로 맞는 것이었소.

이 곡은 지금 들어도 아직은 참신한 맛을 잃지 않은 근대 음악사 상의 획기적인 작품, 그러나 지금 여기서 발표되는 현대 곡조들은 이 <봄의 제전> 곡의 몇 갑절 더 새롭고 괴상한 표현의 음악들이오.

여보! 오늘 저녁에 사실 돈이 부족해서 내일 교수에게 가지고 갈 수업료가 모자라 못 갈 형편이었소. 그런데 우연히 당신 사진을 꺼내니 사진 아래서 돈 천 프랑을 발견해서 지금 고마워서 당신 얼굴에 무수히 뽀뽀하고 있는 중이야. 이 돈은 내일 아침을 위해서 꼭 필요한 돈이었거든.

이제 일주일만 있으면 우리의 결혼 8주년이 되는 날이오. 나는 이날에는 당신을 위해 당신을 알뜰히 생각하고 하루를 보내야지. 나는 이 8년 동안에 당신에게 고생과 시련을 많이 가했소. 그러나 당신은 나의 한 팔이 되어 나의 사랑에 의지해 왔소.

당신이란 유약(幼弱)한 종자가 나의 땅에 떨어져 고이 나의 비료를 섭취하여 그대로 좋은 잎과 꽃을 보여 주었소. 나의 비료는 매섭고 독한 비료, 그러면서도 어딘지 잘 씹으면 씹을수록 맛이 나는 비료였으리라. 당신이란 종자는 뿌리를 든든히 하고 당신의 나뭇가지는 바람이 불어도 흔들리지 않으리라.

내가 우리의 10주년 기념일이 되기 전에 한국에 돌아가서 결혼 10주년의 기념을 위해서 우리 친구와 일가친척을 모아 놓고 작은

잔치를 베풀리라. 그리고 당신의 공덕을 치하하리라.

여보! 지금은 밤 1시 45분이오. 오늘 밤은 당신과 어린것들
생각하며 잘 자리다. 건강하게 지내오. 또 다음 편지 때까지 안녕.
당신의 낭군이.

1957년 2월 9일

당신이 보낸 편지와 당신의 정성이 깃든 와이셔츠와 당신이 짠
털스웨터의 소포 잘 받았소. 그 소포는 10월 달의 우편 도장이
찍혀 있는데 이제 받았으니 약 4개월이 걸린 셈이오. 이 소포는
지금 수에즈 운하가 막혀 있기 때문에 직경을 횡단하지 못하고
인도양을 해서 저 남아프리카의 말단 케이프타운(희망봉)을
돌아서 대서양을 해서 찾아온 것이오.

입어 보니 품도 길이도 꼭 맞소. 당신이 정성을 들여 짠 것이니
나에게는 더욱 소중한 것이고 입고 있으면 당신이 나를 감싸
안고 있는 감에서 더욱 따뜻하오. 내가 소포 속에 먹을 것을
기대했는데 열고 보니 먹을 것보다 더 기뻤소.

나는 내가 거처하는 집이 학교식당하고 너무 멀고 방세도 비싸고
해서 더 가까운 곳에 집을 옮기려고 하니 피아노 가지고 들어오는
것이 싫다고 거절당했소. 내 방은 벌써 다른 학생이 들어오고

우선 싼 호텔에 들어와서 고생하고 있는데 온갖 잡음이 다 들려, 고통스런 속에 있소.

우리가 송금을 위해서 맡겨둔 사람에게서는 소식이 없고, 나는 돈 때문에 더 고생할 수가 없고 조용히 앉아 편지도 쓸 수 없구려. 파리서는 우리나라 학생들이나 외국서 온 많은 학생들은 자신에게 돈이 없으면 굶어 죽을 형편에 있소. 돈이 떨어져 때를 굶은 동남아시아에서 온 학생이 길에 쓰러져 있는 상태를 봤을 때 남의 일 같지 않게 느꼈소. 아직 음악원에서 받은 수업이나 여분으로 또 수업료 지불하는 개인지도 공부도 빠지지 않고 받고 있소.

여보! 거처가 안정이 되고 마음의 안정을 찾거든 또 소식 전하겠소. 너무 걱정 말기를!

안녕.

1957년 3월 1일

여보! 오늘은 3·1절 날.

오늘 아침에는 맑은 기분으로 오래간만에 늘 음악회나 경축일에만 입는 흑곤색 양복과 흰 와이셔츠도 꺼내 입고, 곤색에다 흰 방울이 찍힌 넥타이도 매고 파리 시내의 남쪽 끝쯤에

있는 우리 공관에 가니 사람들이 나를 기다리고 있는 것처럼 내가
도착하자 식이 곧 시작되었소.

먼저 국민의례를 마치고 독립선언과 대통령의 축사가 있은 후
만세 3창으로 식은 폐회를 하고 여흥에 들어가서 내가 사회를
해서 모두 노래를 부르고 피아노 연주도 하고 해서 재미있게
놀았소. 준비했던 샌드위치와 맥주를 먹고 마시고 흥겨웠소.
이어서 파리 한국인 친목기관에서 한인회의 정기총회가
시작되었소. 이 한인회가 생긴 지 3년째인데, 파리에는 한국인
학생, 망명객 할 것 없이 100명이 넘는데 그동안 회장을 맡은
사람에 대해 불만의 소리를 여러 번 듣고 왔는데 오늘은 임원
개선하는 날이 돼서 모두 긴장하고 있었소.

순서에서 그 전회의 회계보고와 경과보고가 있었고 그 다음
신임회장 선거에 들어가 여러 의견이 나온 끝에 두 사람을 공천하여
거수결의 하기로 했는데 나와 이 신부 두 사람이 오르게 되었소.
이 신부는 존경할 수 있는 분이오. 그런데 한 표만 가고 전원이
손을 들어서 결국 내가 회장이 됐소. 그래서 나는 단상에
올라가서 내가 회장에 적합치 못하다는 점을 들어 사양했소.
내가 파리에 온 지도 1년도 되지 못하고 프랑스 말도 서툴고 또
능력도 없으니 제발 시켜주지 말라고 사정하였는데 만장일치로
개인의 의견은 용납하지 않기로 되어서 부득이 내가 신임회장이
되어서 회의를 진행하였소. 그런데 나의 회장 설은 여러 번 들어
왔지만 그럴 때마다 나의 사정을 들어 거절의사를 표시했는데,

내가 참석할 사전에 꾸며 놓은 것 같이 보여요.

그런데 그 전 회장은 파리에 7년이나 살았고 가족은 같이 있고
자동차도 있고 경제적으로 걱정 없이 사는데도 일을 못했다고
말이 많은데 나의 형편은 아무것에도 미치지 못하는데 무엇으로
모두 장래성 있는 유학생들의, 특히 파리와 같이 한 인간에 대한
말 많은 데서 욕먹지 않고 1년을 견디어 낼 수 있을까?

지금 회장의 할 일은 파리에 있는 한인학생 중에 극도로 금전에
고난을 받는 사람을 위해서 부업을 알선해 주고 또 기금을 모아서
그 사람이 송금 받을 동안까지 구제해 주고 개인적으로 불행을
당할 때 위로와 격려를 주고, 또 외국을 여행하는 우리나라의
명사들을 만나고 이곳이나 이 근처의 구라파 각국에서 일어나는
한국인에 관한 해로운 일, 자랑스러운 일에 대표로 참석해야 하고.

이런 일은 자주 있는 일은 아니지만 여기는 별별의 일이 많고
생기니 이 사람들을 대표하는 격이니 어깨가 무겁기 한이 없소.

그러나 내가 음악을 했다는 것, 역시 인류와 조국에 봉사하는
정신에 통하는 것 이상 내가 할 수 있다면 남을 위해서 나의 힘을
아끼지 않는 것은 당연한 일일 것이오.

나의 회장을 거절하는 말과 할 수 없이 회장을 승인한 말과 회의
도중의 말에 공사와 그 밖 여러 친구들이 말 잘한다고들 하더군.

나의 건강은 다행히 조금도 손상이 없소.

당신과 아이들 항상 신의 가호가 같이 하기를 빌어요.

다음 편지 때까지 안녕.

1957년 3월 17일

나는 요새 어디에도 가지 않고 방안에서 공부만 하고 있으니까
이 집 주인 할머니는 '당신은 날마다 방안에서만 공부하고 있으니
당신과 같은 사람은 가정을 가질 필요가 없지 않느냐' 그래서
프랑스에도 대학자들이 모두 가정을 가지고 있는 것을 당신은
못 보느냐고 말했지. 그리고 내가 한국에 있을 때는 일요일에는
언제나 나의 처와 아이들 손잡고 늘 하루를 소풍도 했노라고
하니 놀라면서 그러면 당신은 훌륭한 사람이라고 해. 두 가지 다
충실히 할 수 있다고 했지.

내가 이곳 한인회 회장이 되고부터는 한인들이 가끔 나를
회장으로 방문하는 수가 있소. 혹은 한국에서 애인을 데리고 와서
여기서 결혼식을 올린다는 얘기. 학문의 목적지를 옮기는 데 대한
얘기, 길에서나 공관에서 만나면 나를 '회장님'이라고 부르는데
이 소리가 나의 생리에는 아직 어울리지가 않는군!

이번에 회보를 매월 정기로 내는데 나의 글이 많이 들어갔소.
그리고 4월 초순에는 원유회도 갈 작정을 하고 있소. 그리고 5월
초에는 한국인에다 프랑스인 조금 끼워서 비공식으로 음악회도
가질까 생각하는데 실현이 될지.

나는 오래간만에 점심 먹고 공원의 벤치에 앉아서 약 30분을
볕을 쪼이고 있소. 볕이 나는 날은 온통 사람들이 나와서 볕을
쪼이며 아이 엄마들은 털실을 짜고 메트로에서나 버스나 기차,

공원에서나 모조리 책이나 신문을 들고 보는 것이 보통이오.

내가 앉아 있는 벤치의 머리 위에 어느덧 늘어진 가지에 붙은 솜덩이 같은 잎사귀, 마치 새로 돋아나는 사슴의 뿔처럼 생생하고 아름다운 순결한 나무의 새잎들이 나를 보라는 듯이 너울거리고 있소. 버들은 벌써 잎이 되어서 나무 전체가 파랗고 거리의 가로수 플라타너스는 잎이 돋아나는 게 빠르고 그리고 가로수 중에서는 왕인 마로니에는 아직 봄소식을 머금은 채 침묵하고 있소. 그리고 교외로 통하는 기차에서 내리는 아가씨들의 손에는 매화꽃, 살구꽃, 그리고 이름 모르는 꽃들을 꺾어 손에 들고 오는 것을 볼 수 있소.

프랑스의 샹송은 참 우울하고 고상하고 깊은 맛이 들어 있소. 세계 어느 나라의 대중가요보다 프랑스의 샹송은 대중의 노래지만 고상하오. 이 샹송의 대가 여가수 다미아는 내가 일본서나 한국에서 이름만 들었지만 여기 와서는 아직 듣지 못했고 티노 로시라고 하는 대가는 지금도 그 일행을 이끌고 '샤뜰레'라고 하는 이 파리의 번화가에서 연중무휴의 공연을 하는데 나는 아직 한 번도 가 보지 못했소. 그러나 아주 드물게 나는 '카페 콩세르'라고 하는 곳을 가 본 일이 있소. 이런 곳에서 샹송을 들려주는 예가 많소. 다방과 바를 겸한 집이오. 대중들은 토요일, 일요일은 카페 콩세르에 가서 샹송을 듣고 '캉캉' 춤도 보오. 이 춤은 영화에서 흔히 보는 것과 같이 털모자,

레뷔*복을 입고 무희들이 나와서 춤을 추는데 궁둥이를 흔들고 춤추는 게 있지 않소.

이런 풍경은 파리의 시민생활에 젖어 있소. 그 무희나 샹송 가수들의 춤과 노래에 프랑스의 고상한 우수가 심각(深刻)한 것이오. 역시 예술의 나라 프랑스이기 때문이라 생각했소. 특히 아주 흔한 카페 콩세르에서 부르는 가수들도 그 노래는 정말 기가 막히게 잘들 부르오.

내일은 교수에게 가는 날인데 항상 갈 적마다 문제를 초과해서 가져가니까 교수가 너무 귀찮은 모양. 매회 30분씩 하는 수업을 1시간 30분 분량으로 가지고 가니까. 내 마음이 급하고 하루라도 많이 배우고 끝내서 당신과 아이들에게 돌아가기 위해서요.

하느님! 나에게 나의 보배와 같은 가족들과 하루빨리 만나서 살 수 있게 하여 주소서.

당신은 항상 고상한 인격을 갖추기를 그리고 모든 점으로 수양해요. 수양은 인간의 덕을 갖게 하고 덕이 있는 사람은 몸에서 빛이 나는 것이오. 당신 귓가에 나의 부드러운 속삭임, 봄날의 새싹의 향기와 더불어 당신의 귓전에 보내리다.

당신의 낭군이.

* revue, 19세기 초 프랑스에서 시작된 공연의 일종으로 춤과
 노래, 시사 풍자 능을 엮은 촌극.

1957년 4월 27일

여보! 나는 지금 화란*으로 가는 열차 속에서 이 편지를 쓰고
있소.

나의 목적은 화란 암스테르담에 있는 음악학교에 교장 만나러
가는 일과 한국 사람이 헤이그에서 외국인과 결혼하는 일에 대해
상의가 꼭 필요하다고 간절히 청하기에 급하게 출발한 것이오.
또 프랑스에 와서 아직 그 나라 밖을 나가 보지 못한 여행 목적도
있고 해서 화란 가는 데 벨기에를 통과해야 하기에 두 나라 입국
사증을 하루 만에 얻어서 가는 도중이오. 구라파는 나라들이
육지로 인접해 있기로 차칸에도 여러 나라말 하는 사람들이 같이
타고 가오.

기차는 조그만 그리고 장난감 같은 빨간 기와와 색칠한 아름다운
유리창이 달린 집 사이에 나무들이 선 조그만 부락을 지나서 또
잡목이 우거진 숲 사이를 지나서 넓은 밭 사이로 통과하고 밭에는
일면에 새파란 보리들이 한 자쯤 자라고 과실나무들에는 아직도
꽃이 남아 있고 채소밭에는 노랑 채소꽃이 우리나라와 다름없이
봄철을 자랑하오.

여기는 프랑스보다 북쪽이라 봄이 늦는가 보오. 중세기 모양을 딴
오래된 건물들이 아직 있소. 기차는 콩피에뉴라는 역을 지나는데

* 和蘭, 네덜란드

70

인구는 약 1만 5천쯤 살아 보이는 역이오. 도처에 있는 이
아름다운 수풀, 그리고 아름다운 건물들! 숲을 지나면 자그마한
언덕이고 그를 지나면 자그마한 골짜기, 가끔씩 지나가는
작은 산과 들에는 수목이 울창하오. 밭에는 퇴비를 산더미처럼
군데군데 재어 놓은 것을 보면 우리나라처럼 퇴비를 존중하는
모양이오.

기차칸 내 앞에 벨기에의 브뤼셀에서 초등학교 교편생활을
한다는 두 처녀들에게 브뤼셀의 음악에 관해 애기를 물었더니
지금 가는 그곳에서는 오페라 극장에서 칼 오르프의 <카르미나
부라나>를 상연한다 하는데 기차가 닿으면 돌아오는 길에 그곳에
들려 그걸 보고 오고 싶소.

이 작품은 독일의 현 저명한 작곡가가 중세기 시대의 것을 취급한
작품이오. 벨기에 국경에서는 사복 경관이 나와 패스포트를
조사하고 스탬프를 찍었소. 국경이래도 조금도 다른 게 없고
기관차들은 아직도 화력으로 움직이는 게 많소. 차내의 장치와
좌석은 참 좋소.

마이크에서 이 열차의 행방을 알리는 아나운서 소리가 울리고
차는 움직이고 경관이 와서 무슨 선물을 가져가는 것이 없느냐고
묻소. 이것이 물품 조사하는 것인 모양. 없다고 하니 그냥 가오.
브뤼셀에 닿으니 집들의 모양이 조금씩 다르며 평야는 여전히
넓고 촌락의 집들은 대부분 벽돌집이오. 길에는 사람들이 적고
차들만 다니오. 역도 그렇고 사람이 많지 않소. 차칸에는 화란 말

하는 사람이 많아졌고 앞에 앉은 노신사의 말로는 화란 사람들은
영어, 불어, 독어를 대개 말한다고 하오. 이 3개 국어는 웬만한
지식인들은 할 줄 아는가 보오.

프랑스 사람들은 그들의 모국어가 너무 우수하기 때문에
외국어를 하는 사람의 비율이 그렇게 많지는 않지만. 브뤼셀은
소(小)파리라고 말하는 바와 같이 파리와 별로 다른 게 없소.
시내는 파리처럼 지금 지하철 공사를 대대적으로 시작했다고
하오. 화란 말소리가 많이 들리는데 독일어 비슷한데 독일어보다
약간 부드럽소.

나의 사랑하는 아내! 나는 이 화란국의 왕궁에서 하룻밤을 자고
아침에 일어나 이 편지를 계속하오.

나는 기차를 타고 헤이그 오기까지 지나야 하는 넓은 철교를 몇
군데나 지나면서 넓고 넓은 대서양이란 대해를 보았소. 1년 만에
처음 보는 바다였소.

화란 사람들은 모두 친절하고 신사적이오. 파리 사람들처럼
표면에는 대국민인 체하지만 속으로는 약아 빠진 일반 시민들에
비해서는 이곳 사람들은 너무나 여유가 있어 보이오. 점잖고
친절하오.

내가 간밤에 잔 왕궁은 몇 해 전까지 이 나라 여왕이 쓰던
왕궁인데 지금은 국제대학원이 되어서 각국에서 뽑힌 학생들이
6개월간 여기서 강의를 받는 동안에 침식하는 곳.

여기의 여왕은 너무도 평민적이 돼서 일전에도 시녀 한 사람만
데리고 이 국제학생들을 방문하고 갔다 하오. 여왕을 거리에서
보는 것도 보통이고 파티에서도 이곳 중류부인보다 오히려
소박한 차림이라오.

나의 사랑하는 마누라! 나는 당신이 여기 와서 같이 살고 싶은
욕망이 또 불꽃처럼 불붙기 시작하구려.

다음 편지에서 또 계속하겠소.

1957년 5월 1일

여보! 오늘은 5월 1일. 벌써 내가 조국을 떠난 지 11개월이오.
나는 아침 10시 45분 파리행 기차를 타고 헤이그역을 출발하여
지금은 차중에서 편지 쓰고 있소.

나는 어저께 헤이그의 이준 열사의 묘지에서 몇 시간을 지냈소.
이준 열사의 묘는 너무 초라했소. 3등 묘지에 시멘트로 조그맣게
세운 묘석, 그러나 누가 갖다 놨는지 꽃이 몇 포기가 아직 시들지
않고 있으며 묘석의 주위에는 이름 모를 노랑꽃들이 그의
조국애의 영원한 애수를 위로하듯 둘러싸고 있었소. 이 북구의
땅 공동묘지에서 이름 모를 죽은 풀과 머리 맞대고 나란히 누운
이 영세(永世)의 애국자의 고혼은 그의 비원이 이루지 못했음에

또한 그의 혼조차 돌아가지 못하고 이국의 하늘 아래 이슬을 받고
천추를 호흡(呼吸)하는 것이오.

나는 그 묘석 앞에 눈물지는 수 시간을, 모든 인생사의 헛됨을
다시금 느끼고, 죽음 앞에 사람들은 무력함을 깨달을 때 한없이
외로움을 느꼈소.

어젯밤도 나는 그 궁전에서 내가 음악가라는 것을 아는 여러
사람들의 권유에 못 이겨 사람들 앞에서 피아노를 치고 노래를
불렀소. 그리고 오페라의 여러 아리아도 불렀소. 총장 부처도
와서 듣고, 총장부인도 나의 반주에 맞추어 노래 불렀소.

내가 여기 있는 동안 특별히 친분이 두터워진 애급*의 부부가
있소. 그들은 애급 정부의 변호사, 그 부인은 그림과 불문학을
하는 사람, 그들은 나의 노래가 사람들의 가슴을 찌른다고 해서
대대 환영. 왜 오페라 가수로 나가지 않느냐고 하며 그래서
카이로에 오면 나와 같은 사람은 많은 민중의 환영도 받고
돈도 많이 벌 수 있다고. 나는 웃으면서 수년 후에 카이로를
방문하겠다고 약속하고 오늘 아침 마음으로 석별했소.

기차는 로테르담을 지나고 양쪽으로 끝없는 평원 일면에 튤립의
각색의 아름다운 빛깔로 덮인 평야를 바라보며 차는 급속도로
달리오. 군데군데 넓은 목장에는 소가 풀을 뜯고 있소. 또 곳곳에
온실이 세워져 있소. 화란에는 대체로 고층 건물이 없고 대개 4층

* 埃及, 이집트

74

정도. 이 나라는 땅이 바다보다 낮으니까 땅이 물러서 높은 집은
짓지 못한다고 하오.

벨기에와 화란은 모두 국가 재산이 단단한 나라들이라 국민
생활이 풍족하게 보이오. 이 넓은 평야, 들에는 모조리 잡초가
묵어진 것이 대부분이오. 특히 우리나라처럼 채소밭을 볼 수가
없소.

우리나라처럼 채소가 잘되는 곳이 또 어디 있겠소. 그 도로
연변의 밭에는 마늘밭이 더러 보이는군. 굵은 잎이 일광에
반짝이오. 아, 생마늘을 고추장에 찍어 먹고 싶구나! 특히
생멸치에 마늘 감아서 말이지.

나는 브뤼셀 역에서 내려 수 시간 거닐고 점심을 먹고 파리 가는
기차를 기다리오. 오늘은 5월 1일, 메이데이 날이라 상점 문은 다
닫혀 있고 순경들이 거리에 눈에 많이 뜨이오. 벨기에는 아프리카
식민지에서 최근에 보석의 사태가 쏟아져 나와서 백성들은 모두
돈이 많아 집을 짓고 건설을 많이 하고 집이 남아도는 모양.

이제 수 시간 기다렸다가 파리행 기차를 타고 가겠소. 나의
사랑하는 당신을 두고 나 혼자 하는 여행의 덧없는 적막을 참고
또 참으면서 나의 이 짧은 여행기를 당신에게 나의 마음과 함께
보내오.

안녕. 자주 편지 할 것…….

당신의 낭군이.

1957년 5월 26일

오늘 주미 대사 일행이 프랑스를 방문하는 기회에 우리 공관에서
그 환영 파티를 해서 거기 갔다 저녁 먹고 지금 들어왔소.
오늘은 드물게 몹시 바람이 부는 날. 나는 화가 친구의 자동차를
타고 지나오는데 콩코르드 광장에는 때마침 일요일이라 무수한
오락물에 시민들이 흥겨이 노는 것을 보면서 조금도 마음에
내키지 않아 집으로 돌아왔소. 모형비행기, 모형말, 총 쏘기,
모형자동차, 머리 세 개를 가진 어린아이 구경, 손금 보기, 음식점,
이 모든 것이 기계의 힘으로 움직이고 사람들을 흡수하오.
당신이 보낸 편지는 한꺼번에 두 장이 닿았소. 당신의 편지는
일주일에 두 번 받는 재미 때문에 사는데 한꺼번에 보내면 두
장 받은 기분이 나지 않으니 시일의 간격을 두고 따로따로 보내
주오.
여보! 오늘 12월부터 프랑스 환율이 오를지도 모른다고 하오.
당신이 송금 때문에 고생하니 그럴 때엔 내가 여기 계속해서
있으면 정말 공부도 못 하고 허송세월하게 되오.
그러니까 이 파리 못지않게 음악 공부하기 중요한 데가 독일의
뮌헨과 백림*인데 뮌헨은 패전 후 독일의 (서독의) 문화중심지화
하고 있고 백림은 근세 독일 문화중심지였던 것은 당신도 아는

* 柏林, 베를린

바요.

현재 동독 공산국 한가운데에 있는 백림이지만 거기에는 지금
힌데미트, 블라허, 포드나, 그밖에도 유명한 세계적인 작곡가,
이론가가 몇 사람 있소. 독일은 생활비도, 학비도 프랑스보다
훨씬 적게 든다니 그리로 갈 생각이 많이 있소. 독일은 연령
제한이 없기 때문에 모든 면에서 학생 혜택을 받을 수 있고
등록비도 없다 하오.

서백림이 동독 속에 있으니 만약 정치적인 변동이 있을 경우를
걱정하니 백림에서 온 학생 얘기는 그런 걱정은 조금도 없고
서백림과 동백림이 서로 자유로이 왕래를 하고 있고 삼엄한
분위기는 조금도 없다 하오. 그리고 백림에서는 동양인을
대우해 주며, 대우 받을 필요는 없지만 파리 사람들처럼 벗겨
먹으려 하지 않는 것이 다행이야. 그리고 전후에 백림은 4개국의
연합군이 주둔하고 있기 때문에 걱정 없대요.

여보! 편지는 사무적인 얘기로서 다 됐구려. 나의 사랑하는 아내!
지난번의 두 장의 편지는 두 장 다 당신의 정성이 깊이 배여
있었소. 당신의 사진이 나를 찾아 주면 나는 당신에 대한 또
새로운 애정의 불꽃이 피리다. 당신의 작은 솜 같은 손.
당신의 냄새는 어머니의 냄새, 내가 어릴 때 어머니 품에서 그
냄새를 맡았소. 당신은 나의 어머니, 나를 자나 깨나 근심해 주는
어머니. 당신의 머리는 라일락의 꽃보다 항상 은근한 향기 없는

향기를 풍겼고, 당신의 표정 없는 표정에서 당신의 순진한 바탕이
나의 심성과 항상 화합하였소.

당신의 꿈을 요새는 자주 꾸오. 꾸고 나면 기쁘오.

잘 자요. 나의 사랑아.

당신의 낭군이.

1957년 6월 2일

내가 한국에서 그리운 조국과 사랑하는 당신과 우리 귀여운
어린것들을 뒤에 두고 비행기로 떠난 날, 여의도 비행장에서
많은 친구들의 환송 속에 너무도 조급한 마음에서 조용히 당신과
작별할 시간도, 마음의 여유도 없이 비행기에 몸을 실었다가
공중에 뜨고 보니 나의 가장 사랑하는 가족을 떼어 두고
떠났구려.

나는 기내의 조그만 유리창으로 당신을 보려니까 당신은
대합실에서 하늘이 보이는 밖으로 달려 나와 비행장 울 너머로
비행기를 바라보고 있었소. 나는 당신이 안 보일 때까지
바라보다가 비행기가 기수를 돌리니 허전한 마음 다시 말할 수가
없었소. 그러나 3년 후에는 만나리, 이렇게 생각하고 내 마음을
위안했소. 그리고 지금 만 1년이 지났구려.

오늘은 당신을 위해서 집에서 당신을 생각하는 날로 정하고 아무
데도 나가지 않았소. 식사 때 이외엔. 내일 교수에게 가져 갈
숙제를 하고 그리고 당신을 조용히 생각하고 그리고 당신이 옆에
있는 것처럼 침대에서 조금 쉬고 저녁을 먹으러 대학촌에 가서
돌아오는 길에 재미있는 것을 구경했소.

젊은 남녀 대학생들이 약 10여 명 모두 이상한 모자들과 옷을
입고 분장을 하고 줄을 지어 거리에서 피리를 불고 돌아다녔소.
이것은 프랑스 '브르타뉴'라는 지방, 영국과 붙은 해협 쪽에 있는
이곳 출신의 학생들이 일요일이니까 멋으로 하는 짓인데 이는
지방의 옛날 풍속 그대로라고 하오.

모두 제각기 피리를 불며 아기자기한 가락에 맞추어 거리를
돌아다녔소. 그것이 하나의 멋있는 장난인 것 같이 보이는데
장난으로서는 너무 그 준비에 돈이 많이 들었고 그렇다고
어느 카페에 들어가서 돈을 얻으려는 것도 아니고 그러면서
조금도 웃지 않고 엄숙하게 그 행렬을 진행하고 있소. 그 뒤에는
아이들이 구름처럼 따라다니오.

물론 여기 학생들은 휴일에는 댄스하러 가는 사람들도 많지만.
이것이 무엇을 뜻하는 행사인지는 모르나 초세속적이고 멋있고
참 아름다워 보였소.

당신은 오늘 무엇을 하고 지냈을까. 내일 아침의 편지, 아니 그
다음 월요일이 되어야 당신의 편지에서 소식을 알겠구려.

나는 요새 그전부터 생각해 오는 건데 이것은 한 공상인지

모르나 지금 국제현대음악협회라는 게 있는데 이것은 제일급의
세계적인 신진 작곡가가 판을 짜기 때문에 우리와 같은 조국의
배경 없고 후원 없는 후진 국가의 작곡가들은 국제적인 무대에
나서기가 거의 불가능하오.

모든 예술가는 모두 자국의 정치적, 경제적 배경 위에 세계에 그
국가의 선전을 겸하여 그 예술이 소개되는데 우리처럼 3등 국가,
5등 국가의 출신들은 설움을 당하는 판이오.

그래서 내가 제창해서 '제2국제작곡가연맹'이란 것을 조직하여
약소국가의 작곡가들만 뭉쳐 본부를 파리나 뉴욕에 두고 매년
작품 공모를 해서 우수한 작품을 뽑아 그것을 일류악단이 연주하는
것이오. 취지는 민족색 있는 국제 작품을 육성하자는 데 있소.

이 일이 기술적으로 잘만 이루어진다면 국제적으로 일부 식자
간에 있어 반드시 주목을 하리라고 믿고 미국의 재벌들이 후원도
할 것으로 아오. 이것이 되면 정말 큰일을 하게 되는 것이오.

나는 작품을 금년 1년 더 배우고 내년에 쓰는 작품은 국제적으로
내놓을 수 있고, 그리고 내가 미국 가는 것은 나의 건강 상태가
이대로만 간다면 걱정 없으리라 믿소. 이렇게 되면 나는 반드시
내가 생각한 대로 약소국가의 작품을 세계에 소개하는 커다란
의의를 수행할 수 있고 또 국제적으로 반드시 관심을 가질 수
있다고 생각하오.

그러나 이것은 수년 내로 하여야 할 일도 아니고 내가 더 나이
먹어도 할 수 있는 일이며 이것은 아직은 아무도 생각지 않고

있기 때문에 적어도 내게 능력이 생겨서 이 일을 착수할 때까지
가만 그냥 있을 것이오.

여보! 나는 가끔 길이나 지하철 속에서 젊은 부부가 포옹하고
있는 것이나 또는 어린아이를 데리고 양쪽에서 손을 잡고 가는
다정한 부부를 볼 때 나는 마치 그런 자격이 없는 것처럼 부럽게
바라보는 때가 있소. 정신을 차리면 나의 사랑스런 가족을, 나도
그렇게 할 수 있도록 기다리고 있는 당신과 아이들을 생각해요.
세월아 빨리 흘러서 내가 미처 깨닫지 못했던 가정의 행복을
가족과 같이 찾으리라.
이제 당신의 편지도 1년이 되었으니 정리해서 묶어 두겠소.
앞으로의 1년은 더욱 재미나고 또 아름다운 사랑의 기록을
새기리라. 당신은 1년 동안 사회인으로서의 귀중한 경험과 나에
대한 사랑의 재인식을 통하여 인간적인 진보가 있었으리라
생각하오. 나에게는 건강과 나의 전문의 작곡 이론이 많은 진보를
가져왔고 프랑스 말이 된다는 것도 큰 소득이오. 앞으로의 1년은
당신이나 나나 지난 1년의 배의 소득이 있을 것이오.
여보! 늘 건강에 주의하고 서러워 말고 외로워 말고 내가 늘
옆에서 지키고 있다고 생각하오. 당신을 생각하고 그리웠던 긴
1년이 지나갔구려. 오늘밤은 당신과 아이들을 꿈에서 만나리라.
안녕. 내 사랑아.
당신의 낭군이.

1957년 7월 7일

여보! 그동안 제때에 송금이 오지 않아 내가 고생을 많이 했는데
당신이 보냈다니 이젠 살 것 같소. 이곳은 제 돈 없으면 죽어요.
모두 빡빡하게 겨우 살고 있으니 변통해서 쓸 수도 없다는 것
당신도 알지. 그러니 당신이 얼마나 애를 쓰고 마음고생이 많은지
내가 나를 비유해서 얘기 하나 할게.
일본의 고대 전설의 유즈루*가 생각나는구려.
어느 마을에 요효라는 얼간이 총각이 살고 있었는데 어느 날
나무하러 갔다가 호숫가에서 화살을 맞아 피투성이가 되어
허덕이는 한 마리의 학을 발견했소. 그래 어진 마음씨의 요효는
그 학에 꽂힌 화살을 빼어 주고 그 상처를 호수 물에 씻어서
하늘로 날려 보냈소. 그 뒤 얼마간의 세월이 흘러 하루 저녁에
총각이 나무를 하고 집으로 돌아오니 어떤 어여쁜 아가씨가 곱게
단장을 하고 총각 방에서 나와 반가이 맞아들였소. 그래서 둘은
부부가 되었소.
천사와 같은 이 새 아가씨는 그 남편을 즐겁게 하기 위해서 항상
베틀 칸에 들어앉아 비단을 짰소. 그 아내가 짜낸 비단은 세상에
없는 아름다운 비단이었소. 인근 동리에 이 소문이 퍼지자 악질
중개인은 요효를 협박하고 꾀여 아내더러 자꾸자꾸 비단을 짜게

* 夕鶴, 일본의 전래동화 <은혜 갚은 두루미(鶴の恩返)>에서
파생한 작품의 하나.

했소. 요효는 그 비단의 재료가 학의 털이란 것을 알 까닭이
없었소.

요효가 한사코 협박하는 바람에 이 가엾은 학은 그 남편의 사랑을
잃지 않기 위해 최후의 마지막 남은 털을 뽑아 눈부신 비단을 짜
주고 베틀 칸에 들어오지 말라고 신신당부했는데도 불구하고
악질 중개인의 꼬임으로 남편과 세속인의 구경거리가 된 이 학은
그 비단을 남긴 채 기진맥진한 최후의 힘으로 하늘로 날아갔소.
여보! 당신은 말하자면 내게 송금 때문에 학처럼 기진해지면
어떡해! 그리고 하늘로 나를 버리고 날아가면 어떡해! 여보,
미안해.

지금 파리는 아마 역사상 드물게 보는 더위 속에 모두 허덕이고
있소. 금년의 더위는 아마 세계적이라서 독일서도, 프랑스도 그로
인해 더러 사람이 죽었다는 보도를 듣소.
나는 여름 방학 동안에도 쉬지 않고 공부해야만 당신에게
돌아가는 날짜도 단축되오. 그런데 교수들이 모두 더위를 피해서
피서지를 찾아 떠나니 난감하오.
여보! 백림의 친구에게서 편지가 왔는데 내가 아무리 생각해도
백림으로 거주를 옮겨야 되겠소. 모든 조건이 파리보다 나으니
내가 왜 여기서 고생해야 하겠소. 학비도 아주 적게 들고
세계적인 교수들도 있는데, 정치 문제는 절대로 안정하다고 하니
당신 걱정하지 말고 내가 그곳으로 갈 수 있게 허락하고 동의해

줘요.

당신을 절대로 걱정시키지 않을 테니 알지? 결정 되는 대로 곧
당신에게 편지 하겠소. 그럼 나의 사랑아, 마음 놓고 잘 자요.
안녕.

당신의 낭군이.

1957년 7월 25일

여보! 지금은 독일 가는 기차 속에서 편지를 쓰오. 나는 8시에
파리의 북쪽 역에서 당신에게 보내는 그림엽서에 몇 자 적어
보내고 8시 6분 출발의 기차를 타고 나 혼자 쓸쓸히 파리를
떠났소. 기차 유리창 옆에 앉아 바깥 풍경을 바라보며 또 온다고
생각하고 섭섭한 생각 없이 떠나오.

오늘은 구름이 엷게 끼고 때로는 구름 사이로 약한 일광이 차내를
비쳐 주오. 밭에는 보리를 베어서 쌓아 놓은 데, 혹은 그대로 둔
밭들이 있고 넓은 평원, 푸른 숲이 우거지고 숲 사이 교회당의
종각이 솟아 있는 풍경, 그리고 센 강의 상류에는 빨간 집들의
아름다운 촌락, 밭에는 채소를 심었는데도 풀이 무성하여 사람의
손이 안가는 모양, 흰 꽃들이 바람에 흔들거리오.

프랑스는 과연 농업국이오. 이 광대한 평야, 여기서 나는

농산물로 독일의 기계류와 교환하오. 프랑스 공업력은 지금
독일보다도, 화란보다도 떨어진다 하오. 그러나 이 농토에서 나는
농산물을 완전히 수확하지 못하는 것이 프랑스의 앞으로 발전할
유일의 반성할 점이라 하오. 과연 이 농토는 좀 더 부지런하면 더
많은 소득을 거둘 수 있을 것이오. 우리나라의 농사는 그야말로
손끝에 피나는 농사나 여기 사람들의 농사는 장난하는 농사 같소.

나는 독일로 떠나기 전에 당신의 찬성의 편지 없이 떠나려던 것이
얼마나 내 마음을 불안하고 슬프게 한 것인지 모르오. 기차표
예약을 해 놓고 집에 돌아오니 당신의 편지가 와 있었소. 그래서
뜯어 보니 당신이 나의 의사에 맡기는 뜻의 편지.
나는 이 편지 받고 떠나는 것이 얼마나 마음이 기쁜지 몰라.
그래서 하룻밤을 포근히 자고 오늘 아침 가벼운 마음으로 기차를
탔소.
나는 파리를 떠나는데 조금도 마음이 걸리는 게 없지만 나의
한인회 회장이란 직책과 또 나의 담당 지도교수 르벨 씨의 모습이
눈앞에 어른거리오. 선생은 지금 그의 고향인 사보이 지방에 가
있지만 그는 프랑스의 일급에 속하는 신사였소. 나는 독일 가서도
그에게 편지할 것이오. 그는 아직도 나의 독일행을 모르고 있소.

기차는 벨기에의 영토 중간쯤 있소. 이 지대는 이제까지의
평야와는 달라 퍽 산이 많아졌소. 절벽으로 내리 깎인 산허리,

산 위에 색깔이 있는 집들이 울창한 숲들에 쌓여 있소. 아마
이 지대가 높은가 봐. 조그만 촌락들은 모두 아름답게 단장한
문화 주택들. 작은 도시에도 전차식의 버스가 시내에 안내하고
사람들은 거리에 보일락 말락한 정도로 적게 다니오. 산은 이렇게
아름다운데 물은 왜 이렇게 더러운가. 맑은 물은 한 번도 구경
못했소.

차는 지금 벨기에에서 독일의 국경 지대에 가까워 가오. 아헨이란
도시부터 바로 독일이오. 숲은 한결 우거지고 우리나라 같으면
숲속에 매미가 한창 울어댈 텐데 그 소리는 전연 들리지 않고
푸른 풀 사이로 흰 꽃을 찾아 나는 나비뿐.

조금씩 독일말 하는 사람들이 많아졌소. 아무리 촌락이라도 차에
오르고 내리는 사람들이 입고 있는 차림과 가진 짐들은 모두
깨끗하고 말쑥하오. 이것이 유럽과 동양이 다른 점이오. 띄엄띄엄
있는 집들이지만 모두 3층, 4층, 예쁘게 단장한 벽돌에다
유리창에는 예쁜 커튼들이 보이오.

앞으로 한 시간 반만 있으면 차가 쾰른에 닿을 것이오. 쾰른에서
내려 거기서 얼마 떨어져 있지 않은 베토벤의 고향집이 있는 본에
가 보고 내일 오후에 하노버로 가는 기차를 타고 거기서 내려
동독 지구는 비행기로서 백림에 들어갈 것이오.

독일 땅에 들어서니 말은 모두 독일말로 바뀌었소. 차츰 독일
국내로 들어오니 벌써 다섯, 여섯 군데의 큰 공장들의 연돌에서
연기들이 아득히 하늘을 찌르고 있소. 공장도 이만저만한 큰

공장들이 아니오.

이제 얼마 안가서 쾰른에 닿을 것이오. 이 편지는 일단 끝마치고
내일 또 편지하지. 나는 언제나 당신과 같이 여행하는 환상
속에서 이 편지를 쓰오.

안녕.

1957년 8월 23일

여보, 오늘은 금요일 8월 23일. 어제나 오늘, 당신의 편지를
기다렸지만 나의 기대를 채워 주지 않는군. 아마 도중에 오다가
비행기가 폭우를 만나 어느 낯선 이국의 비행장에서 머물고 있지
않나 싶어.

수일 전에 이곳 미군방송에서 한국의 남단과 일본의 9주
사이에는 맹렬한 폭풍우가 휩쓸고 있고 인명에 상당한
피해가 있다고 나는 당신들이 살고 있는 집이 폭풍우 때문에
쓰러지리라고는 염두에도 없지만 당신이 통근하는 학교나 또는
지리한 장마에 당신이 얼마나 싫증이 날까! 또 천장이나 새면
건강에 나쁠 텐데 등 걱정을 하고 있소.

여기 백림의 가을은 8·15경부터 시작한다고 하오. 그래서 길을
다니면 벌써 노란 나뭇잎이 발길에 밟혀! 그러나 나무에 붙은

잎은 잎사귀는 노래지기는 아직 멀었소. 백림은 바다 같은 호수가
각지에 연결되어 있기 때문에 독일의 베니스라고 한다오.
오늘은 하도 싸늘해서 당신이 짜 준 스웨터를 꺼내 입고 이
편지를 쓰오. 당신의 손이 한 땀 한 땀 간 것이니 따듯하게 나를
싸 주어 집에서 공부할 때나 글을 쓸 때에는 이것을 입겠소.
백림음악대학이 10월 초에 시작하는데 이곳 음대의 학장을
만나서 나의 작품을 보이고 그의 학급에 들기로 했소. 아마 9월
하순경에 등록해야 하겠소. 이 음대는 몇 학년이란 게 없고 한
학기가 한 세메스터(Semester)이니 학기를 가지고 말하오. 내가
졸업을 하려면 몇 학기나 공부하게 될지 모르나 그리 오래 걸리지
않고 졸업하겠소. 내가 여기서 경제적으로 고생이 되면 전일,
전미국음악교육연맹에서 미국에 올 의사가 없느냐고 하는 편지가
왔던데, 그러나 백림은 좋은 곳이고 정치적인 불안이 생기지 않는
한 나의 예술과 학문의 완성지로서 좀 오래 머물고 싶어. 그런데
나는 지금 국립음악대학에 적을 두는 것이지만 여기를 졸업해도
박사 학위는 주지 않소. 그래서 내가 학위를 가지고 싶으면
백림종합대학 안에 음악학부에서 음악의 학문을 공부해야 하오.
그것은 그때 되서 생각해 봅시다.
나는 당신을 여기 데리고 오는 것을 이상으로 하여 앞으로 일을
추진해 보리다. 이것은 내가 세우는 목표이며 나의 운명은 나의
앞길을 결정하여 줄 것이오. 나는 아마 장차 작곡가나 음악
교육만 가지고 나의 평생을 지내기는 불만할 것 같아. 나는 너무

사회적인 데 관심이 깊을 때가 많아. 이것은 장차 올 문제이고 어쨌든 앞으로 2년만 더 있으면 별 수 없으면 한국으로 돌아가는 것이 변함없는 나의 결심이오.

나는 여기 백림 시내에 있는 어느 소인 오케스트라에 끼여서 첼로를 같이 켜면서 오케스트라의 실제 경험을 쌓게 되었소. 그래서 매주 수요일부터 매주 회씩 오케스트라 연습을 할 것이오. 여기 와서 좋은 친구들을 더러 사귀었소. 그들은 모두 신앙심이 두텁고 의리심이 강하고 그리고 무엇이든 계획적이오. 우리는 식당이나 맥주를 마실 때에는 영어, 불어, 독어를 사용하는데 이것이 구라파의 한 축도요.

나는 아직 독어가 안 통하니까 그들이 나에게 영어 또는 불어로 일일이 통역을 해 주오. 나는 요새 독일 식사가 너무 소식이고 분량도 적고 해서 집에서 가끔 밥을 해 먹는데 사서 먹을 때는 근처 가톨릭 학생기숙사에 가서 먹소. 파리에서는 하숙방에서 밥을 해 먹지 못하게 되어 있는데 여기는 누구나 밥을 해 먹는 것을 보통으로 생각하니 두려울 게 없어. 그래서 가끔 밥을 해 먹는데 주인할머니가 접시하고 수프를 들고 내 방으로 와서 한국 음식 맛 좀 보자고 해요.

풋고추 넣고 빨간 고춧가루 넣고 양파, 마늘 넣은 쇠고깃국을 떠 주니까 먹고 홀홀 입을 불면서 맛은 있는데 도무지 너무 독해서 못 먹겠다고 하더군.

지금은 방학이니까 모든 것이 다 쉬고 있소. 어학 배우는 곳도

그래서 책을 보고 공부를 해야 하니 불편하오.

독일 사람들의 주식은 감자요. 거기다 순대를 많이 먹소. 먹는 것이 참 소식이오. 일은 소같이 하고 그리고 돈은 집안 꾸미는 데 많이 써요. 백림에는 지금 한국 사람이라고는 나 혼자요. 정치학 공부하는 학생은 지금 서독에 나가서 방학동안 일하며 돈 벌고 있고 신학기가 시작되면 서독에 나가 있는 김 군과 서독의 다른 도시에서 공부하는 학생이 백림에 옮겨 올 예정이오. 백림은 4개국이 관리한다 하지만 그런 기색은 전연 보이지 않고 군인은 찾아볼 수 없소.

여보, 당신이 편지를 늦게 내는 바람에 내가 화가 났소. 그래서 당신이 밉소. 우리 집 할머니는 어디 나갈 적마다 날더러 문을 꼭 잠그고 있으라고, 왜 그러느냐고 물으니 의좋은 청년을 어느 색시가 와서 훔쳐갈까 봐 나는 당신의 아내를 위해서 항상 걱정한다고 하면서 그 얘기를 당신에게 편지에 쓰라고.

그럼 여보, 다음에는 편지 늦게 내지 말기를 바라며.

당신의 알뜰한 낭군이.

1957년 9월 23일

여보! 오늘은 9월 23일이오. 오늘 나는 음대에 시험 치러 갔다가
나의 작곡 교수이자 음대 학장인 블라허 교수가 내가 제출한
작품을 보고 시험을 치지 않아도 좋다고 해서 집으로 돌아오니
당신의 편지가 두 장 와 있었소. 그리고 나에게 장학금 신청에
필요한 부산고등학교와 사범학교의 재직증명서도 와 있었소.
나는 지금 당신의 두 장의 편지를 다시 읽으면서 편지를 쓰오.
내가 여기 5년 있게 되면 그때는 당신은 여기 나와 같이 살고
있는 경우이고 만약 당신이 오지 못할 경우에는 나는 꼭 3년을
기한으로 돌아갈 것이니 그리 알고 있어요.

그렇게 되면 우리는 성북동에다 다시 집을 사든지 짓든지 합시다.
그리고 우리가 늘 꿈꾸는 생활을 계속합시다. 당신이 아이들을
키우는 데 기가 꺾이지 않게 주의하고 가끔 너무 지나친 일이
있으면 아버지가 편지에서 이런 이런 일은 하지 말라고 하더라고
일러요. 정아는 너무 공부하라고 조르지 말고 먼저 노는 환경을
늘 관찰하고 유익한 환경에서 놀도록.

동생 동화의 소식 알거든 내게 전해 주오. 우리 정아 고모집에
안 가겠다는 소식 듣고 내 가슴이 안됐구려. 언젠가 정아, 당신,
올케와 민우와 같이 창경원 식물원에서 찍은 고무풍선을 들고
방긋이 웃는 사진 그것을 한 장 여기 가지고 왔소. 나는 이 사진을
볼 적마다 눈에 눈물이 고이고 가슴이 벅차오. 그 사진 찍으러

가던 날 아마 나의 기억으로는 정아 신은 고무신에 구멍이 나 있지 않았던가. 나는 정아를 그 모양으로 보내고, 보낼 때 말은 없었지만 그날은 하루 종일 우울하게 보냈소.

그 뒤 돈 없는 애비 가진 우리 정아 그래도 그 철없고 천진한 얼굴로 그 사진에 웃고 찍은 그 표정을 볼 때 정아가 얼마나 가엾었는지 몰라. 우경이는 조금도 그런 경험이 없는 아이지만 정아는 이 애비의 옹색함의 설움을 자신이 의식 없이 겪은 아이요. 여보 모든 난관을 무릅쓰고 이 구라파에 온 것도 사실 그것이 큰 이유의 하나요. 내가 돌아간들 큰 별수가 없겠지만 음악계에선 괄시를 하지 않겠지. 그리고 우리 어린것들을 먹이고 입히는 데 족하도록 나의 노력의 대접을 받겠지. 나는 몇 번 당신이 아이들을 떼 놓고 여기 오는 것을 상상해 봤는데 암만 생각해도 당신이 못 오면 못 왔지 아이들을 떼 놓고는 나나 당신의 마음이 도저히 편안하지 않을 거야. 그것은 이제부터 생각 않기로 하겠어요.

당신이 마지막의 편지, 16일부로 보낸 편지에 나의 가장 노여운 편지를 받았을 거요. 당신을 그 편지로 실망시킨 것을 생각하면 미안하지만 또 당신이 그동안 얼마나 나의 마음을 안타깝게 만들었나 생각하면 그 편지도 당연하다 생각할 거요. 나는 오늘 아침 역시 실망에 찬 편지를 보냈지만 당신이 금요일에 보낸 편지가 늦게 도착했으니 이제는 꼭 목요일과 월요일에 보내도록.

그럼 앞으로 우리는 절대로 기다리게 하고 또 그런 편지 주지
않기를 서로 한 번 더 약속합시다. 당신의 생활이 항상 물 샐
틈 없이 꽉 차 있을 것을 바라고 믿으며 또 우리의 아이들 다
무사하기를 빌며, 안녕. 잘 있어요.
당신의 낭군이.

1957년 10월 6일

여보! 오늘은 10월 6일. 어제 파리의 박민종 씨에게 보낼
나의 바이올린과 피아노를 위한 <메구>라는 곡을 완성하여서
항공으로 띄우고 나서 처음으로 약 1개월 동안 고생하던 일을
마치고 오후에는 레코드도 듣고 첼로도 켜고 하루를 보내고
밤에는 토요일이라 같은 집에 사는 식구들은 다 나가고 나 혼자
이런저런 생각하다가 잠에 들었소.
오늘은 날이 좋으면 사진기 가지고 단풍이 든 호숫가를 사진
찍으면서 혼자 거닐려고 생각했는데 오늘도 계속해서 날이
흐리고, 북국의 가을은 빨리 오고. 지금 거리의 가로수는 단풍이
들어 보도에 떨어져서 발목을 덮을 정도. 그래도 여기의 단풍도
파리의 단풍과 같이 우리나라의 단풍처럼 그리 아름답지 않소.
가을에 나뭇잎이 물들 때 햇볕이 쪼이지를 않으니까 나뭇잎이

그렇게 곱게 물들지 않지. 우리나라의 가을은 참 아름다운 가을, 빛나는 계절. 우리나라만치 아름다운 기후는 아마 이태리 남쪽 빼놓고는 세계에 없을 거요.

여보. 내가 한국 나가면 서울서 떨어진 시골에다 기차가 편안한 곳에 땅을 사고 예쁜 집을 지어서 거기는 과수도 있고 밤나무도 있고 때때로 우리 식구 총동원해서 그곳에 갑시다. 우리는 자연 속에서 가을과 봄을 충분히 즐깁시다.

인간의 현실적인 욕망이란 한정이 없고 또 그것을 따지고 보면 별것이 아니니까 초절하게 자기만족에서 산다는 것은 얼마나 참된지 몰라.

나는 지금 자나 깨나 당신들을 불러올 생각이 머리에서 떠나지를 않는데 내가 신청한 가톨릭장학회의 장학금은 다음 학기부터 나온다니 당신이 계속해서 보내 줘야겠소. 내일은 학교에 등록하고 전적으로 독일어 공부를 해야겠소. 학교의 수업은 교수가 영어를 하니까 당분간은 문제될 것이 없고 내 방에 있는 첼로는 당신 대신으로, 당신이 없는 동안 나의 마누라요. 참 유순하고 소리 곱고 나의 말 잘 듣고 항상 나의 양다리 속에 앉고 있는 나의 애인. 이 악기는 약 200년 전에 독일서 만든 것인데 한국 가져간다면 그야말로 일급짜리 악기요. 파리에서 가지고 있던 첼로는 친구에게 맡겨 놓고 여기 와서 유명한 바이올린 제작자에게서 내가 사겠다고 가지고 온 것이요. 오래된 악기라 수선할 곳도 많고 보기에 그리 아름답지 않지만 소리가

참 좋고 또 유서가 있는 악기요.

그리고 내가 나가는 아마추어 관현악단이 내주 금요일에 백림
시내의 라이니켄도르프 공회당에서 공연을 할 텐데 나도
출연하기로 되어 있소.

여보, 우리는 서로 떨어져서 1년 4개월이 지났구려. 조금만
있으면 1년 반. 1년 반은 내가 예정한 햇수의 반, 앞으로 1년
반은 지난 1년 반보다는 빨리 지나가리다. 우리는 서로 견디어
사는 생활에 익어 가니까.

내가 없는 우리 한국의 악단, 이렇게 생각해 보오. 여기 와 보니
우리 한국의 악단은 정말 독일의 아주 적은 인구 약 20만 정도도
못되는 작은 도시의 음악적 분량도 안 되고 그 질은 이루 말할
수가 없소. 아주 깜깜한 밤중이오.

겨우 일본서 들어오는 잡지로서 조그마한 지식과 뉴스를
터득하는데 일본의 수준 역시 구라파에 와 보니 겨우 구라파에서
조금씩 묻혀 가지고 가는 것. 보잘것없는 한국에서도 몇몇 사람은
가장 잘난 것처럼 과거에 뽐내었소. 이 사람들은 일본의 악계를
하늘처럼 아는 사람들. 내가 만일 구라파에 오지 않고 있었다면
아직도 그들의 시기와 적의에 몹시 신음했을 것이고 또 내 자신이
그들의 짜고 있는 블록을 뚫고 들어갈 직장이 사실 없었소.

사람이란 보통 때에는 시들하게 보다가도 한번 앞길이 열리게
되면 모두 이제 180도로 인식이 전환하는 법. 내가 구라파에

오고 난 후 한국의 악단에는 지금 이론 면에서 지식을 묻혀
가지고 들어갈 사람은 나 혼자밖에 없는가 보오. 그래서 내가
생각컨대 나에게 관심을 가져 주는 사람들은 내가 뭣이라도 하나
소득을 가지고 갈 것을 바라고 있을 것이오.

나는 1년 반 가까운 시일에 내가 할 수 있는 최선을 다 한 것
같소. 어학의 마스터가 나의 큰 고난이었지만 나는 그동안
산지식을 많이 배운 것으로 알고 있소. 이 이상 흡수할 수 있는
것은 나로서는 안 되는 것.

만일 당신만 나의 옆에 있다면 여기의 음악학교를 2년에 마치고
2년은 박사 학위 코스를 해서 그것도 마치고 1년은 지휘 공부를
하고 그 다음은 미국서 약 2년 있다가 한국에 갔으면. 이것은
나의 이상이지만 당신이 독일에 오지 않는 이상 이것은 꿈으로
돌아가고 말 것이오. 나의 꿈이 실현되어 준다면 나는 더 이상
바랄 것이 없을 것을. 만약 당신이 이곳에 오지 못한다면 나는
나의 예정 3년을 채우고 가겠소. 이 위에 더한 꿈은 당신을
만나는 것이니까.

여보! 오늘은 월요일 아침, 언제나 9시 15분이면 당신의 편지를
문간에 떨어뜨려 놓는데 오늘 아침에는 우유 사러 가는 길에
배달부에게서 받았소. 당신의 편지를 읽을 때에는 언제든지
창문을 닫고 밖의 소음 없이 아늑한 당신과 속삭이는 마음을
가지기 위해서 당신의 편지를 앞뒤 살펴보고 그리고 내용을 보되
조금 읽다가 또 생각하고 또 읽고 이래서 한 번 읽고 나면 다음 또

한 번 읽고 그리고 아침 먹고 또 한 번 읽고 하오. 당신의 편지는
나를 만족시켜 줬소.

여보! 오늘은 이만 쓰고 다음 편지에서 또 만나요.

안녕! 언제나 당신을 생각하며.

당신의 낭군이.

1957년 10월 13일

여보. 오늘은 10월 13일이오. 당신이 편지를 4일에 부치고
12일에 받았소.

당신의 편지가 하루만 늦어도 이제는 더 기다릴 수 없을 만치
초조하구려. 우리의 사랑은 항상 어떤 영양을 필요로 하며 또
한료를 넘기면 도저히 견디기 어려운 모양. 당신은 나의 바쁜
생활과 경제를 생각해 일주일에 한 번이라도 나의 편지를 참고
있지만 그걸 며칠 늦추든지 하면 당신은 도저히 참을 수 없을
게요.

나도 이젠 일주일에 두 번의 당신의 편지가 마치 하루에 세 번
먹는 밥과 같이 도저히 거를 수 없는 것. 만약 그렇지 못하면 나의
생활에 지장이 오는 것이니 당신은 하루도 늦추지 말고 꼬박꼬박
제때에 보내 줘요.

요새 백림의 기후는 우리나라의 늦가을과 같소. 벌써 단풍도
나무에 붙어 있는 게 몇 개 되지 않소. 사람들은 벌써부터 외투를
입고 다니고 가정에서는 난방을 때기 시작했소. 아마 백림은
파리보다는 훨씬 추운 모양이고 아마 우리나라로 치면 평양이나
신의주쯤 되나 봐.

우리는 지난 금요일 밤에 연주회를 가졌는데 모인 관객은 별로
신통한 청중은 아닌 것 같았소. 우리 연주 역시 나빴고 관현악
단원들은 대부분이 학생 또는 학교 교사였지. 그중에 동백림
오페라좌에서 온 노련한 연주가들도 여러 사람 있었소.
특히 나의 첼로는 그중에 제일 못하는 축이어서 나의 옆에
동백림서 온 노인이 자꾸 상을 찌푸리는 걸 보았소. 그러나 나는
첼로주자가 아니니까 나가지 않으려고 했지만 지휘자가 여러 번
나오라고 해서 나갔던 것이오.

나는 지난 월요일에 학교에 정식으로 등록을 했소. 백림음대는
파리음악원처럼 연령의 차이와 외국인과 차등이 없이 일반
학생들과 꼭 같은 자격이었소. 교장인 보리스 블라허의 클래스에
들어갔소. 그분은 나이 약 55세이고 명성은 국제적이고
현대음악의 작곡에 있어 이름이 높은 사람이오. 그의 작품은 현재
독일서 많이 연주되고 작곡가로서나 교육자로서 존경을 받는
사람이오.

내가 학교에 나가는 것은 일주일에 2일이오. 하루는 나의 작곡한
작품을 블라허 교수에게 보여야 하고 또 한 번은 독일어 강좌에

나가야 하오. 11월 10일부터 백림자유대학이 개강하면 그곳은
강좌가 매일 있고 퍽 우수하니 거기서 수개월 청강할 것이오.
나는 그동안 집에서 독일어 공부를 했으니 조금씩은 할 수 있소.
지난 금요일에 학교에 가서 작곡과 페핑 교수와 단둘이서
10분간 독일어로써 담화하여 무사히 용무를 마쳤소. 나의 담당
교수하고 영어를 하니까 나의 작품의 평은 영어로서 하지만 다른
교수는 영어하는 교수가 많지 못하오.
나는 교수에게 일주일에 한 번씩 가지만 쓴 작품을 늘 가지고
가야 하니까 이 작품 준비를 위해서 일주일 동안 집에서 작품
써야 하고 또 참고서적을 찾아 국립도서관이나 학교 도서관에
가야 하오. 그 외에 나의 독일어 공부, 이렇게 해서 오는
크리스마스 휴가까지 바쁠 것이고, 그 다음은 또 부활절 방학까지
바쁠 것이고. 그 다음은 여름 방학까지 이렇게 해서 1년이 갈
것이오.
여보. 당신에게 부탁할 것이 세 가지 있소.
한 가지는 경향신문 축쇄판 월간으로 나오는 것 항공으로
8, 9월분을 한꺼번에 사서 보내 주오. 도무지 국내 소식을 모르고
있으니 답답해서 견디기 힘드오.
그리고 서울에 있는 나의 작품 출판한 것 트리오와 사중주 잘
보관되어 있는지 당신이 확인해 주오.

1957년 11월 12일

여보! 나는 12월 24일부터 1월 4일까지 오스트리아에 스키 겸
가톨릭의 학생 친목회에 참석할 것이요. 그때에 나는 당신에게
뜨거운 사랑과 나의 간절한 여행기를 듬뿍 보내리다. 그리고
지난번에 들러 보지 않았던 남독의 여러 곳을 들러 올까
생각하오.

여보! 간밤에는 파울 힌데미트 교수가 자기 작품을 지휘하는
음악회에 갔다가 돌아와서 도무지 잠을 못자고 새벽에 일어났기
때문에 지금 기운이 하나도 없소.

힌데미트 교수는 20세기 작곡가의 거두. 그의 지휘법은 신통치
않지만 작품은 훌륭하였소. 나는 이 거두와 짧은 대화도
주고받았는데 그는 마치 당신 삼촌 같은 인상을 주는 분. 그는
60을 넘었는데도 아직도 청춘이며 그의 근기 있는 작품은 그의
건강에서 오는 듯, 내가 그의 작품을 들으면서 생각했소.

처음에 구라파에 왔을 때는 나는 도저히 나의 작품으로서
국제무대에 설 수 없다고 실망했으나, 독일에 온 후부터
국제무대에도 나의 작품을 내놓을 수 있다고 생각했소.
그리고 자신에 대한 평가를 퍽 자부하고 있는 자신을 발견했소.
만일 내가 구라파에서 당신이 나의 옆에 있어 주면 10년 이내로
나의 이름을, 나의 작품을 내세울 수 있을 것으로 아는데 이것은
당신이 오지 않는 한 공상밖에 안 될 것이오. 적어도 구라파에서

이름을 얻으려면 충분한 실력 있고도 10년 정도의 친지는 가져야 하니까. 그러나 나는 구라파에서 이름을 얻는 것보다 일찍 당신 곁으로 돌아가겠소.

나의 사랑. 당신과 우리 아이들 위에 하느님의 가호가 있기를 빌며 뜨거운 뽀뽀를 보내요.

당신의 낭군이.

독일 유학 시절의 윤이상

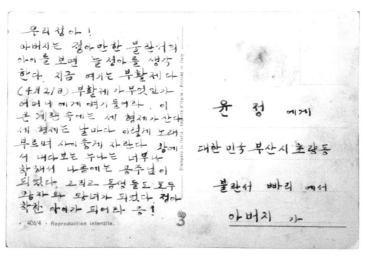

파리에서 딸 윤정에게 보낸 엽서, 1957년

이 寫眞은 모두 Bonn
의 主市街의 圖이.
生员으로 和菌라 비슷하고
向耳義는 佛商西 나늘르
地西는 아직 그런게 산을
모르겠오. 나는 어째거냐
이 그림에 보이는 라인간
(아마 Beethoven 이 려명내
라 했을 것겠지) 의 가에
있는 깨끗한 삐벤치에 앉아
Beethoven 을 많이 생각했
오. 이 「맛」는 最大의 巨人으
로오만 집에서 낳르 다 Bonn
하는 Beethoven을 그렇게
려기에 대지 않는 印象은
은 쿠느게 더욱 겁노라오

내가 런지쓰는
이첨은 바르 Beethoven
의 Piano 소리가 들멓을
것이고 주렁 벙이 아버지가
술취해서 Beethoven을 후려
갈기는 소리도 들려는것
같로. Beethoven은 똗
나 방신을 콘로 이꼴불을
도망처 나오면서 손들어
로물을 싰고 한쪽—
이 오통이에서 흑첨흑첨
울었겠지 — 그의 音響—
200年로은 人數의 心襟을
울린 그의 音響은 이슬목
에서 生成 턴것이오
그럼 또

하느님이 우리 정아 우정이 그리고 엄마
그리고 정아 를 또 한해동안 보호해주실
것을 빌어 —— 독일 백림에서
아버지가 1957년 X마스

Frohe Weihnachten
und ein gutes
NEUES JAHR

윤이상이 가족에게 보낸 크리스마스 카드, 1957년

1958년

아무리 가물거나 비바람 쳐도

나의 꽃은 언젠가 한번 피리라

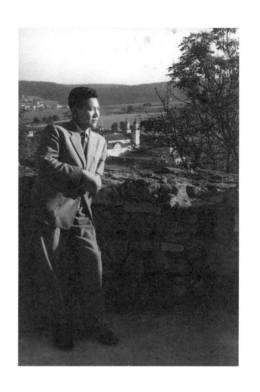

1958년은 윤이상이 유럽에서의 가능성을 확신한 해다.
8월 13일 베를린 국회의사당에서 윤이상의 <현악사중주 1번>이
초연된다. 9월에는 세계 현대음악의 가장 전위적인 실험장인
다름슈타트에서 열린 국제현대음악 하기강습회에 장학금을 받고
참석하며, 이곳에서 존 케이지, 슈토크하우젠, 백남준 등
여러 세계 음악가와 교류한다.

1958년 1월 17일

여보! 오늘은 1월 17일이오. 당신이 9일에 보낸 편지를
16일에 받았소. 그리고 내일이면 또 당신의 편지가 나에게로
찾아 날아들겠지.

여보! 나의 <바이올린 독주곡>은 파리의 박민종 형이
스칸디나비아 제국에서 라디오로 방송할 예정이었는데 어제
소식에는 아직 날짜를 정하지 않고 좀 늦어지겠다고 했소.
나는 나의 학업이 일단락 짓는 대로 백림을 위시해서 독일의 몇
개 도시에서 나의 작품을 발표해 볼 생각을 갖고 있소.
어제 저녁은 폴란드 수도 바르샤바의 국립오페라의 대표
가수들 6명과 지휘자 한 사람이 백림에 와서 백림의 3류 악단을
사용해서 오페라 영창들을 발표했소. 폴란드는 쇼팽을 낳은
나라로 유명하지만 독일과는 지금 공산정권 하에 예술가를 많이
대우하겠지만 지휘자는 별로 신통치 않았고 가수들도 그렇게
큰 기대를 가지지 않았으며 예상대로 그렇게 감동할 만하지는
않았소. 그러나 역시 또 만만히 볼 수 없는 관록들이 있는 것을
느꼈소.
부른 노래들은 1부는 폴란드 출신의 작곡가의 작품, 2부는
통속적인 가극의 명곡, 우리나라 성악가들은 좋은 요소를 많이
가지고 있는데 그들에게 많은 경험을 쌓기에는 오페라의 무대가
없고 또 공부하지 않으니까 그렇지 만일 공부하고 우리나라에도

국립오페라단이 있어서 늘 경험을 쌓는다면 외국에 내놔도 크게 부끄럽지는 않을 것이라고 생각했소.

여보, 나의 마누라, 나의 애인. 당신은 지금 무엇을 하고 매일을 보내오. 그동안 당신 동생 결혼 때문에 얼떨떨했을 것이고. 나는 항상 보름회*의 그 정다운 친구들을 잊을 수가 없소. 천성으로 어진 성품만 타고 난 사람들. 나는 여기 온 지가 오랠수록 그 나른한 우정이 지극히 떠오르는구려. 또 김재문 씨 역시 항상 웃음에 실성한 사람 같지만 웃음 끝에 항상 진실을 토로하는 것을 잊지 않는 사람, 우신출 씨는 항상 온 데 간 데 없이 보이지 않다가 남의 대사에나 남이 곤란할 때에만 나타나서 힘이 되어 주는 사람, 문 선생은 천성으로 타고난 동심을 죽을 때까지 버릴 수 없는 사람. 오점량 역시 대머리 값을 평생 가도 못할 만치 소년 같은 순결 속에서 사는 사람, 오인환 씨는 남의 뒤치다꺼리는 혼자 맡아 하고 항상 그런 용의를 가지고 있는 호인. 영호는 선천보다 후천성이 그를 관대하게 뽑아 준 위인. 그는 타고난 성격보다 더 멀게 볼 줄 알며 또 보려고 애쓰는 사람. 정길이 엄마** 생각만 하면 무엇인지 슬픔이 북받쳐 올라오오.

* 윤이상과 통영 친구들이 만든 부부 동반 모임.

** 윤이상의 죽마고우이자 통영 출신의 작곡가 최상한의 아내.
 윤이상은 1963년 최상한을 만나기 위해 동베를린 북한대사관을
 통해 평양을 방문했는데, 이 일로 인하여 4년 후 동백림사건 때
 중앙정보부에 납치되어 옥고를 치른다.

월북한 남편, 남편의 강한 성격은 그 사슴처럼 어진 성품을 가끔
모질게 시달린 적도 있었으나 그저 잎사귀 그늘 아래 잠자는
나비처럼 모든 것을 바람으로 돌리고 이제 모진 짐을 지고
한결같이 밝은 하늘 아래 살아질 날만 바라는 사람.

나는 이런 모든 친구들 생각할 때 내 자신이 별안간 부자가 된
것 같으며 이런 우정들은 돈으로 살 수 없는 것. 당신은 이런
사람들의 우정을 나를 대신하여 항상 잊지 않아야 할 것이오.
나는 좋은 친구들을 생각할수록 우리의 앞으로의 생활에 기대가
많소. 나는 그 벗들과 평생 따뜻한 우정을 가지리다. 나의 형편이
허락하는 대로 그 벗들을 내 힘으로 도울 수 있다면 돕고 그의
자녀를 위해서 힘 미치는 데까지 돌봐 주리다.

앞으로 내가 한국으로 돌아가면 우리가 가난하지만 물질과
정성으로 우리의 인정을 더 넓힐 수 있지 않은가. 인간이 살아
나가는 아름다운 모습은 항상 시야를 남에게도 돌려 보는 것.
우리의 아름다웠던 봄풀이 싹틀 때 시냇가에서 우리 식구들의
소요(逍遙)가 생각나는구려. 이런 즐거운 생활은 내가 작품을
써서 유명하게 되는 것에 지지 않을 만치 중요하고 아름다운 것.
나의 마누라, 내가 당신을 알뜰히 생각하는 동안 나의 마음은
당신과 같이 고국의 산천을 헤매고 있소. 우리의 아름다운 동산이
나를 기다리는 고국으로 얼른 돌아가리라. 당신 손의 보드라운
감촉이 새삼스럽게 떠오르고 영도다리에서 보슬비를 맞고 두
손을 깍지 끼고 당신 집까지 걸어간 꿈의 역사에서 출발한 우리의

사랑의 생애가 오늘까지 우리의 인생 역사에 아름다운 거름이
되어 있소. 여보, 안녕.

나의 마누라, 당신이 깨끗하고 청아하게 내 눈앞에 다가서 있는
것을 느끼며 무한한 기쁨에 젖어 나날을 보내리라.

뽀뽀. 나의 마누라.

1958년 1월 25일

여보! 오늘은 1월 25일. 당신이 17일에 띄운 편지 오늘 아침에
받았소. 당신이 한 번 편지 거른다는 것 이해할 수 있으며 세 번
내는 것은 무리할 것 같으면 미리 말을 하고 두 번 내도록 하오.
나는 어제 학교에 가서 교수에게 작품을 보였는데 그는
백림음악대학의 전통 있는 교장의 자리에 앉아 있으며 지금
세계에서 권위 있다고 하는 작곡가의 한 사람이오. 또 유명한
교수이기는 한데 나이는 60 가깝고 부인은 30대처럼 젊은
유명한 피아니스트이며 교수는 병치레를 자주 하오. 그의 차림과
인상은 마치 우리나라 광산 브로커처럼 보이며 긴 머리를 하고
입은 양복은 퇴색한 것이어서 예술가나 음악학교 교장으로서의
면모를 찾아볼 길이 없는데 퍽 인간적인 겸손한 사람이오. 그런데
그와 나는 항상 둘이서 넓은 교장실에서 나의 작품을 가운데 놓고

얘기하는 것인데 영어로 얘기하오.

나는 파리의 음악원 교수들처럼 작품을 놓고 음부 하나 하나를 분석하는 것이 아니라 너무 대체적인 얘기만 하고 너무 나에게 대해 관대한 것 같으니 불만이오. 이 교수는 작곡의 형식학적인 얘기를 할 때 내가 모두 알고 있는 것 같은 전제 하에 얘기를 하지만 나는 좀 더 세밀히 작품의 내부에 대해 따가운 충고를 주면 좋겠는데. 더 있어서 작품이 최후적으로 완성할 때나 혹은 이 작품이 연주될 때 내가 바라는 그런 충언(忠言)을 줄 것인지 모르겠소.

백림은 현재 서독서 가장 생활비가 덜 드는 곳이며 또 백림음악대학은 전통 있는 이름이 나를 여기다 얽어매어 놓고 있소.

나는 지금 독일어를 지껄이지만 독일 온 지 만 6개월이 지났는데 내가 파리에서 6개월 경과했을 때의 프랑스어에 비하면 어림도 없는 것 같소. 나는 어학 공부에 이제 지쳤으며 독일어에 있어서 문법이 프랑스어처럼 분명한 게 아니라 퍽 복잡하니 싫증이 나오. 그리고 파리에서는 약 4개월 동안은 아무것도 아니하고 오직 어학만 했지만 여기서는 작곡을 하는 틈틈이 어학을 하니 어학이 장난같이 되어 버렸소.

그러나 여기의 학생들은 내가 국어, 일본어, 영어, 불어, 독어 5개 국어를 구사한다고 모두 놀라며 보통은 3개 국어, 독어, 영어, 불어고 그렇지 않으면 학생들은 예외 없이 영어는 조금씩 하오.

여보, 지금은 점심때가 돼서 점심 먹으러 가야겠소.

오늘은 27일이요. 당신은 아마 학교에 나갈 때가 되었겠소.
금년에 담군 김장은 맛있소?
백림도 퍽 추워졌소. 그러나 나는 추워서 떠는 일이 없고 방도
비교적 따뜻하게 난로에 불을 때고 또 벽이 두꺼우니까 그렇게
추운 줄 모르겠고 또 백림 추위는 중유럽에서는 모두 춥다고
하지만 그리 추운 편이 아니고 서울 추위에 비하면 아무것도
아니오. 오히려 남독의 눈이 많이 오는 높은 지대의 도시가 춥지,
여기는 해류에서 오는 따뜻한 기류에 늘 둘러싸여 있소.
여보! 당신은 지금 마음이 편안하오? 그리고 내가 바라는 그런
온전한 자야로서 살아 나가는 데 조금도 부자유를 느끼지 않소?
나의 마누라. 나는 당신을 생각하는 마음을 그동안 퍽 억제해
왔는데 이제 가끔 견디기 어려울 만치 보고 싶을 때가 많소. 이럴
때엔 나는 다른 것을 생각하오. 너무 과격하게 생각하면 뛰어갈
수도 없고 날아갈 수도 없고, 뛰어갈 수 있는 거리에나 있다면.
여보 지금 우리의 생활이 평화라는 그것일 것이오. 사람의
평화라는 건 가까이 있고도 멀게 있는 것 같소. 바로 앞에다
두고도 장님처럼 멀리 더듬는 수가 많소. 가까이 손쉽게 발견할
수 있는 사람들만이 평화를 가질 수 있는 자격이 있는 사람들.
나는 여기 있어도 항상 고향에 돌아가서 바닷가의 바위. 바위를
넘어서 고기 낚는 터를 찾아가는 환상을 잊지 않으며 가을이나

겨울에는 깊은 산중에 들어가 낙엽을 모아서 절간 방에 불을
지피고 따뜻한 아랫목에 앉아 글을 읽는 꿈을 버리지 않고 있소.
나의 이런 향수는 어디에서 오는 것일까? 이 활동적이 아닌
다분히 도피적인 취미는 우리가 자라 온 선비들이 남겨 준
여음이며 동양의 시심에 다르지 않소. 우리 현대인이 이런 생각에
젖는 동안에 동양의 발걸음은 선진 제국에 비해 한걸음씩 뒤로
물러서는 것이지만 그러나 정신의 세계만은 독특한 데 자리 잡을
수 있으리라.

여보! 나는 여기 와서 더욱 세월이 아까운 줄을 알았으며 나의
가정의 아름다움을 발견했소. 유럽은 아무리 발달했다 해도
인류가 완전히 행복하게 되기는 영원히 불가능하며 지금도 여기
못 먹고 못 입는 백성이 많고 부모 없는 고아가 12, 13세 되는
남아들이 밤거리에서 남색의 영감들을 찾아서 돈을 목적으로
헤매는 가련한 소년들이 백림의 가장 번화한 거리에 우글우글
하오.

내가 사는 이 아파트에도 통행하는 복도 위에서 벌써 두 달
동안을 자고 있는 자칭 자동차 기계 발견가가 있으며 방을 갖지
못하고 골마루에서 자는 이 가련한 청년은 두뇌가 병들어 있소.
하루에 14시간을 자고 그리고 흑빵에 마가린만 발라 허구한
날을 그냥 넘기고 이른 새벽에 그의 침대에서 장난감 목금을
두들기며 밤중에 헛소리를 하는, 그러면서 뮌헨 대학에 그의 연구
논문을 발표할 것을 편지하고 그 답장을 기다리는, 이런 고속도의

부조화한 문명의 진도에 역행하는 이런 부산물들이 한없이 있소.

나의 사랑하는 마누라. 나는 당신을 생각하며 나의 나머지 연한을
오직 나의 임무에만 충실히 할 수 있고 나의 생활이 정상적으로
영위되어 가는 것을 다행으로 생각하오.
당신과 아이들 생활이 하느님의 보호 아래 아무 변함없이 봄바람
그대로의 평화한 나날이 지나기를 간절히 비오. 내가 다시 나가
우리는 옛날 소년 소녀가 되어서 당신의 손 잡고 송도 혈청소
가는 길에 제주 해녀가 따 오는 멍게와 해삼과 전복을 먹는 꿈을
한시도 잊지 않고 가슴에 담아 두고 나는 나의 생활의 바른
진행을 바라리라.
나의 아름다운 꿈은 당신과 연결되어 있지 않은 게 없으며 당신
없이는 생각할 수 없는 나의 꿈! 나의 자야. 안녕. 당신의 편지를
기다리며 또 한 주일을 보내리. 안녕!
나의 마누라, 우경이, 정아, 정자도 늘 건강하기를.
당신의 목덜미에 나의 뜨거운 뽀뽀를 한없이 보내오.
당신의 낭군이.

1958년 2월 10일

여보! 나의 마누라 오늘은 2월 10일. 세월은 모든 것을 다 녹여 주고야 마는 것이요. 세월이 우리를 이만치 갖다 주었지만 1년은 잠깐 동안 갖다 줄 것이라고 믿소.

나는 그동안 빈틈없는 생활을 해 왔다고 믿고 있지만 나의 건강 때문에 항상 무리를 못하는 게 습성이 돼서 어지간히 고단하면 그만 누워 버리곤 하오. 그래서 나의 이 습성이 많은 시간을 손실하는 수가 많소. 나는 어젯밤 음악회에서 지금 현대작곡으로 유명한 메시앙이라는 파리음악원의 교수 작곡가의 <투랑갈릴라 교향곡>을 듣고 마음에 느낀 바가 컸소. 곡도 좋았지만 메시앙의 상상의 세계가 거창하오. 그것은 지상의 음악이 아니오. 천상의 신비를 노래한 것으로 나의 상상력의 치졸한 데 무한히 반성한 바가 컸소. 나는 유럽에 와서 좋은 작품들을 많이 접했지만 어젯 밤처럼 그런 심경은 그렇게 많지 않았소.

여보! 벌써 해는 기울어져 가는데 나는 무거운 짐을 메고 앞길을 바라보고 나가는 처량한 과객 같구려. 그러나 나에게는 아직 젊음이 있고 그리고 나의 작품의 신앙이 아직도 식지 않고 있소.

나는 당신들만 내 옆에 있다면 이 유럽에서 마음대로 한번 해 보리라. 그러나 돈 없고 배경 없는 나에게 유럽 무대의 한자리를 맡겨 주는 것은 그리 쉬운 일이 아니리라. 나는 명년이

되면 무엇이 되건 안 되건 나의 봇짐을 챙겨서 당신 곁으로
돌아가겠소. 돌아가서 조그만 자리 하나를 지키면서 당신과
아이들 속에서 인생을 즐기리라.
나의 마누라, 당신도 나머지 1년 남짓한 세월에 나를 맞아들이는
준비를 정신으로부터 습성으로부터 육신에 이르기까지 하오.
우리 나머지 생활에 무엇이 가장 중요한지 당신은 항상 생각하오.
그리고 우리가 돈보다도 물질보다도 우선 무엇을 가져야
하는가를 늘 생각해 두오. 육신은 어두운 곳으로 향해 가나
당신의 정신이 항상 밝은 데 있기를 빌며, 나의 일상 생활의
나머지 시간이 온통 당신에로 향하여 있는 것을 기억할 것이며
우리 아이들 구김 없는 성장에 당신의 지혜가 움직이기를 바라오.
나의 애인아, 나의 모든 애정을 쏟아 이 편지에 부쳐 보내오.
안녕! 빠이빠이.
우경, 정, 정자.

여보! 오늘은 2월 15일
지금 독일서는 한국 문제에 대해서 여러 가지 화제에 오르고
있소. 이를테면 부산 서면에 있는 서독병원을 문 닫았다면서.
나는 그 병원을 한국인이 배척한 줄 알았더니 그 병원장 독일인의
책임이 상당히 크더군, 거기에 대한 소상한 보도가 이곳 유명한
잡지 <슈피겔>에 나와 있었소.
그 병원장은 한국인 환자를 짐승같이 취급하고 가끔 수술환자를

때리기까지 하고 구호를 받을 필요가 없는 더러운 민족이라고
폭언을 하고 한국인 의사들에 대해 조금도 의사로서의 직책을
주지 않고, 소재부나 노동자같이 취급하고. 수술하고 난
부산물들을 그냥 병원 내 쓰레기통에 두어서 그것을 뒤지고 먹는
작은 짐승들인 쥐나 고양이들이 그 발과 입으로 어린 환자인
아이들에게 와서 갈근작거려 아이들에게 질환이 생기게 하고
등등.

또 이곳 텔레비전에는 한국의 보안법 개정안을 둘러싸고 국회
내에서 싸움하는 광경이 텔레비전으로 소개됐는데 의자를 들고
갈기고, 책상 위에서 호통하고 뺨따귀를 갈기고 멱살을 거머잡고.
이곳서는 내가 3년을 생활하고 있지만 노동자들조차 멱살을 잡고
싸우는 것을 보지 못했소. 이것을 본 사람들이 나에게 말할 때는
마치 친정이 험구를 듣는 시집살이 며느리처럼 언짢소.

지금 또 라디오와 신문에는 일본 내 거주하는 재일동포 100만
명이 북으로 가는 것을 일본 정부가 승인한다 하여 우리 정부에서
아주 대노한 보도가 전해지고 있소. 그리고 모든 군인과 해군과
비행기는 일본을 치기 위해 만일의 경우를 기다리고 있다고
아주 어마어마한 보도가 전해지고 있소. 현재로 일본과의 전쟁이
가능한가? 국제 정세를 보아서?

여기 들려오는 일들이 모조리 한국의 흠 덩어리. 고름이 터져서
흠 투성이의 일들만 귀에 들려오오.

나는 나의 조국을 사랑하오. 좋든 싫든 나를 낳아 준 나의 조국을

나는 나의 祖國을
사랑하도 춘던 춘던 나를 밭이들 나의 祖國을 사랑하오 . 여기에는 日本人이라면
제정신을 잃고 환여지지는 韓國人이라면 CO이주 불쌍하다 — 라는 이이 진리라한다
하는 表現이오 , 나는 이런 데에서 나의는 經營的主義 이라는 나의 祖國의
얼굴을 씻어주는 한 밤을 깨끗한줄이 될수 있으나 — 나는 國身을 信赖하며
나의 伏務을 다하겠고 즐긴세 우리로 質 任 씨에 있을것이며 而 들지 않은 우리의
가슴에 있는 人間에의 愛情을 내 쓰박있는대로 있을것으로 아는 나의마음라.

사랑하오. 여기서는 일본인이라면 제정신을 잃고 환영하지만 한국이라면 아이구 불쌍해라 또는 아예 진절머리 난다는 표정이오. 나는 이런 데서 하는 나의 임무가 조금이라도 나의 조국의 얼굴을 씻어 주는 한 방울의 깨끗한 물이 될 수 있는가? 나는 자신을 신뢰하며 나의 임무를 다하겠소.

끝내 우리는 잘 살날이 있을 것이며 병들지 않는, 우리의 가슴에 있는 인간에의 애정을 내보일 때가 있을 것으로 아오.

나의 마누라. 오늘은 2월 16일. 오늘은 날이 대단히 꾸름하고 이제라도 눈이 쏟아질 것 같소. 요새는 모진 추위도 아니고 어딘지 새소리들이 명랑하게 들리고 또 봄이 퍽 가까워 오는 것 같소.

여보! 나는 늘 당신의 사랑스런 볼통한 볼과 잔잔한 눈과 작고 고운 손발을 눈에 그리며 당신에의 조용한 연가를 항상 부르오. 당신의 정성이 나의 모든 행복과 일상 생활을 지배하는 것을 늘 기쁘게 생각하며 오직 당신만 생각하는 나의 이역에서의 보람 있는 날과 달이 가고 또 오오.

안녕! 우리 어린것들에게 뽀뽀를 보내오.

당신의 낭군이.

1958년 2월 17일

여보! 오늘은 2월 17일.

오늘도 이 항공엽서에 편지 내는 것을 당신에게 퍽 미안하게
생각하오. 다른 때는 늘 금요일이나 토요일에 조금씩 편지를 써
두었다가 보내는데 요새는 그것조차 쓸 시간이 없소.

우리의 봄방학은 3월 15일경부터 시작하여 4월 15일경에
끝나니까 봄방학이 한 달 있는 셈인데 다른 대학은 두 달
봄방학이오.

나는 또 3월 10일 경에 자유대학의 그룹으로 뮌헨 근처에 여행
가는데 거기 가면 그 근처의 고적들과 오스트리아 국경지대의
호수 명승지까지 답사할 것이오. 약 10일간의 여행이오. 당신의
편지는 지난 주일에 두 번 받았소. 내일 아침이면 또 날아들어 올
것이오.

나는 <현악사중주> 3악장을 반쯤 썼는데 이것은 이번
금요일까지 완성해서 가져갈 작정이오. 이제 3악장이 끝나면
제 4악장은 아마 방학 동안에 완성하고 다음 학기에는 피아노
협주곡이나 바이올린 협주곡이나 무슨 큰 작품을 착수하고 싶소.

나는 또 나의 음악이론을 지도하고 있는 루퍼 교수가 저술한 12
음악에 관한 일본어 번역판을 얻어다가 이것을 일주일 동안에 다
읽고 머리에 집어넣어야 하오. 나는 이것이 시간적으로 가능한지
모르겠소.

나의 마누라 당신은 지금 마음과 몸이 아무 지장 없이 안정하고 평화스럽소? 나는 요새 조금 피곤하지만 몸은 퍽 나은 것 같고 또 정신이 맑소. 나는 지난번에 받은 송금으로 스웨터도 바지도 샀소. 퍽 보기도 좋고 따뜻하고 마음에 드오. 당신이 보지 못해 섭섭하오.

요새는 봄기운이 감도니 더욱 향수가 스며드오. 계절 따라 솟아나는 식성에의 향수. 파래에 조개 띄운 따뜻한 국. 저 어느 조그마한 포구에 가면 갯바람 부는 어느 주막에 앉아 대구국을 한 사발 들이키는 생각이 나는 이런 식성에의 향수 때문에도 외국에 오래 있지 못할 성질이오.

여보! 나의 애인, 내가 당신의 사랑에 목말라 이 이상 참을 수 없을 때, 그때에는 당신의 품에 돌아갈 것이오. 나의 마누라 내가 당신의 평생의 반려자 된 운명을 늘 감사히 생각하며 우주가 열 번, 백 번 바뀔 때까지 그 뒤 몇 백 번을 바뀌어도 당신의 남편 되기를 원하는 당신의 낭군이 뜨거운 뽀뽀와 축복을 보내오.

1958년 4월 26일

여보! 오늘은 4월 26일. 당신의 편지는 이 주일에 두 번 받았소.
당신의 편지는 나의 모든 생활을 연속시켜 주는 원동력이오.
그 편지를 받음으로 사랑하는 아내와 아이들과 향리(鄕吏)와
친구들과 조국에의 생각의 원천을 이루어 주고 애정의 끊임없는
굵은 줄을 얽매여 주오.
나는 그동안 아무 일 없으며 늘 지내는 백림 생활이 조금도
변함이 없소. 그러나 내가 거처하는 이 집을 나가게 되는 것은
무엇보다도 시원한 일이며 새로 옮겨가는 데는 역시 할머니 혼자
사는 집인데 다른 하숙인 남자가 들어 있는 집, 그 집에도 임시로
있을 것 같고 차차 좋은 집을 얻어서 안착할까 하오.

나는 지난 목요일 저녁에 이태리 밀라노 스카라 오페라좌에서
온 본격적인 가수의 <나비부인>을 들었소. 가수와 지휘자는
모두 이태리인. 오케스트라만이 백림심포니. 내가 유럽에서 들은
오페라 중에서 가장 아름다운 오페라를 들은 셈이오.
남자 역의 가창자는 본격적인 이태리 벨칸토 창법으로 아름다운
목소리의 소유자였으며 나비부인의 여가수는 목소리가 좀 너무
단단하였으나 아름다운 창법과 훌륭한 연기로 청중을 매료하여
버렸소.
독일서는 독일의 오페라 작품의 연주는 훌륭하여도 이태리

오페라는 도저히 만족히 들을 수가 없소. 그리고 파리의
오페라에서도 마찬가지. 프랑스 오페라 빼놓고는 감동을 주지
못하오.

그래서 나는 이 오페라를 듣고 이태리에 가 본 것 같이 마음이
풀리었소. 백림은 동서 합해서 오페라좌가 세 군데 있고 오페레타
하는 데가 두 군데 있소.

우리나라 수도에도 오페라 극장 하나 갖지 못한 것 생각하면
한심하오. 내가 나가면 서울에 오페라 상설극장 하나 세우는
운동을 하겠소. 오페라 극장을 하나 운영하려면 가수진이 적어도
다섯 그룹, 오케스트라가 두 그룹, 극장 뒤 인원까지 합하여
200명의 본격적인 예술가가 필요한데 여기 소요되는 경비는
한국의 경제 사정으로 쳐서도 매월 1500만 환이 필요할 것이오.
그래서 3분의 1은 입장료로 충당한다 치고 매월 1000만 환의
유지비가 있어야 할 것이오.

이것은 꿈과 같은 얘기지만 언제 있어도 있어야 할 우리 국가의
재산이기 때문에 실현시키기에 노력할 것이오.

내가 구라파에 온 지 만 2년이 되어가오. 그동안 우리나라도 많이
변했으리라. 확실히 좋은 의미의 발전이 많을 것으로 알고 있소.
부산도 많이 변했으리라. 나는 항상 향수 속에서 사오. 계절마다
솟아오르는 향수, 이것도 바다가 그리운 이곳에서 간절하며
해산물을 제대로 구경할 수 없는 이곳에서 더욱 간절하오.

당신은 나의 모든 향수와 애착과 공상의 중심. 모든 나의 그리운
상념은 당신으로부터 일어나며 당신의 얼굴속에서 전개되며
당신의 그림자와 동시에 사라지오. 당신이 그런 존재이냐
아니냐는 전연 별 문제이고 나는 그것이 나의 인간성을
집결시키는 요소이며 남편으로서의 도리이며 아버지로서의
길이오.

나는 당신을 생각할 때 저 먼 바다의 등대를 바라보는 것과
같소. 자나깨나 내 눈에 비치는 이 우뚝 솟은 등대의 불빛이 둘,
셋. 이것이 나의 고향이요, 나의 조국이요, 나의 예술이요, 나의
철학이오.

나의 마누라. 당신은 꾸준히 2년 동안 아내와 어머니의 길을
지켜 왔소. 당신은 그대로 티끌만치도 자신이 가책이 없는 한
하느님에게서 복 받을 수 있으며 이웃사람과 친지들로부터
존경을 받을 수 있소.

나는 서양 와서 서양사회의 장점과 단점을 많이 간파하였소. 나는
서양식의 생활방식과 사고가 전적으로 현대인의 찬양을 받을
수 없는 것을 깊이 깨달았소. 금전과 물질이 형식화한 이 사회가
따뜻한 인간의 향내를 위주로 살아가는 동양사회와는 거리가
머오.

인간들은 물질을 누리고 살지만 정신이 발디딤 하고 있는 바탕은
희박하며 따뜻한 엉덩이를 붙이고 살지를 못하오. 거기에 비하면

토굴 같은 삼간 방에서 보리를 씹고 지내도 가난한 동양인의 생활에는 생명에의 안일과 의탁이 있소. 나는 이런 시멘트 바닥에 가꾼 꽃밭과 같은 사회에 살면서 항상 당신에의 사랑이 무엇인지 잘 알고 있소. 우리 어린것들 항상 병들지 않는 정신으로 가꾸는 데 관찰력을 갖기를.

나의 자야. 오늘은 봄비가 퍽 조심스럽게 내릴까 말까 망설이고 있소. 백림은 아직 꽃소식은 모르지마는 개나리꽃은 싱겁게 한 그루, 두 그루씩 낡은 고층 건물의 입구에는 봄을 팔고 있소. 이 물질과 메마른 인간의 영혼들의 거리에 하느님은 아기자기한 봄을 갖다 주지 않는가 보오. 인분 냄새 나는 마늘밭도 거기 섞여 선 장다리꽃도 그 꽃에 날아오는 나비도 여기는 보기 힘드오. 녹색 맥파(脈波)에 물결치는 인자한 태양도 여기는 없소. 다만 여기서 벌판으로 나가면 끝이 없는 평야가 오직 검은 토양을 그대로 간직하고 아직 봄이 움트지 않은 채 있소. 습기 있는 목장에는 겨울이나 여름이나 언제나 풀이 그 이상 자라지 못하고 있소.

나의 마누라. 나는 지금도 간절히 생각하오. 우리가 결혼 전에 해운대에 갔을 때 갯바람은 따듯한 우리의 젊은 머리카락을 뒤헝클어 주었소. 멀리서 밀려온 물결은 우리의 옷자락을 적시려고 장난을 하였소. 나의 가슴은 뛰고 피는 전신을 달음박질 했소. 우리는 조용한 해변의 바위틈에 바람을 피해 앉았소. 당신과 나는 해가 가는 줄도 배고픈 줄도 몰랐소.

오늘은 유달리 당신 그리움에 눈시울이 뜨겁소. 온종일 당신만을 생각하다가 거칠까 보오. 당신을 끝없이 사랑하는, 당신의 영세의 남편이 마음 밑바닥에서 그리움을 새겨 보내오.
뽀뽀를, 안녕!

1958년 5월 24일

당신이 이 편지를 받을 날은 내가 서울비행장을 떠난 지 만 2년이 되는 날쯤 될 것이오. 내가 재작년 6월 2일에 서울을 떠났으니까 내가 당신 없이 이곳에 와서 2년 동안 이룬 것이 무엇인가 생각해 보았소.

나의 몸은 한국을 떠날 때보다 좋아졌으며 늙지 않고 당신을 위해서 그대로 있고 나는 작곡 이론 공부를 했고 작품으로서 한국서 착수했던 <관현악 조곡>과 <피아노삼중주> 소품을 파리에서 마치고 그리고 백림 와서 <바이올린을 위한 환상곡>과 <현악사중주> 각 1곡을 작곡했소.

불어, 영어, 독일어의 보통용어가 수월하게 통용이 되며 꽤 많은 지방을 여행하며 견문을 넓혔소. 그러나 더욱 귀중한 업적은 내가 당신에게 보낸 120통의 편지(평균 5통)이오. 이것이야 말로 나의 살과 피의 기록이며 나의 귀중한 재산으로 아오.

우리의 記錄이며 나의 훌륭한 財産으로 이른—　　　　　이것이야말로 나의
나가 追憶있으면 그러
있다. 歲月이 그러지 쉽±모았을것같지 않을때 (대기나와 오랜동안 나는 꾸준히
努力하였습니다. 나는 나는 가까이에 바라보고 있는 세 사람의 여섯의
눈동자— 이것이 나의 눈앞에 여기고 나의 眉間脂에 밝힌대 바다
내 周身의 등을 멀고 내 周身의 홍라의에 첫 물결하였으—이 여섯의
맑은 눈동자는 나의 偉体이며 나의 救主다—여보. 나는 당신에게
없이 感謝한다. 항으로 나는代身하여 내 한쪽 나의 의 役을 二하동안
充分히하였다. 그리고 내가갈이 純金행인 五臟五臟의 周身心이라고 꺾어
주지를않았다. 나는 당신이 航초짐히 이러것들게고 센 바닥 취치고 이러
것들 이슬따둑지않고 즈러지않게 산이나가는것이 나로하고 것이나는듯하여
내가 바라보는 征服하려는 大海가 그러 멀지않고그끝같이 보이는듯하오.

내가 한국에 있으면 2년이란 세월이 그다지 쓸모 있는 것 같지 않은데 여기 나와 2년 동안 나는 무던히 노력한 셈이오. 나는 나를 자나깨나 바라보고 사는 세 사람의 여섯 눈동자, 이것이 나의 눈앞에 어리고 나의 뇌리에 박힐 때마다 내 자신의 등을 밀고 내 자신의 종다리에 채찍질하였소.

이 여섯의 맑은 눈동자는 나의 신앙이며 나의 지침. 여보 나는 당신에게 깊이 감사하오. 당신은 나를 대신하여 나의 한쪽 나래 역을 2년 동안 충분히 하였소. 그리고 내가 가진 사회적인 조그마한 자존심이라도 꺾어 주지 않았소. 나는 당신이 함초롬히 어린것들을 끼고 센 바람 헤치고 어린 것들 이슬 맞추지 않고 주리지 않게 살아 나가는 것이 나로서는 퍽이나 든든하며 내가 바라보는, 정복하려는 대해(大海)가 그리 멀지 않고 끝장이 보이는 듯하오.

나의 마누라! 바라건대 항상 시야를 넓게 가지기를, 항상 바로 걸어가기를 그리고 더욱 더욱 우리 아이들에게 자애를 베풀기를. 나의 따뜻한 당신에의 붉고 힘찬 사랑은 항상 변함이 없소. 당신을 사랑하는 나의 마음은 내 자신을 의지하며 나의 크고 큰 사랑의 표현을 이 작은 종이에 다 할 수 없어 다만 말없이 허공에 띄우기만 하오. 애 태우지 말고 어린것들과 지나는 기쁨을 새삼스럽게 깨달아 가며 살아 주기를!

우리의 만날 때까지 당신의 낭군이.

1958년 6월 23일

여보! 당신의 편지는 지난 주일에 한꺼번에 두 장 받았소.

그동안 나는 시작한 <바이올린 협주곡>이 아마 이 주일이면

1악장이 끝날 것이오. 나의 교수는 돌아와서 이제 정규 수업이

시작될 것이오. 방학은 7월 15일부터 9월 말까지, 그러니까

2개월 반이 하기 휴가요.

나는 이 방학 기간에 9월 1일부터 약 2주일간 남독의

다름슈타트라는 도시에서 열리는 국제 작곡가 강습회에 장학금을

얻어서 참석하게 될 것이오. 7월 20일경부터는 남독 뮌헨에 있는

한국인들이 주최하여 독일인 상대로 한국의 밤을 개최하는데

거기에 있는 한국인 음악학생들이 나에게 나의 작품을 보내

달라는 요청이 왔소.

그래서 그전에 지어 두었던 <피아노삼중주>를 보내기로

하고 오늘 편지 내어 두었소. 이것은 이때 연주될 것이고 나도

가겠다고 편지해 두었소. 뮌헨에는 피아노를 공부하는 정낙영,

바이올린을 공부하는 이종숙, 첼로에는 장정자, 이 세 학생이

있소.

여보, 일전에 본의 가톨릭 본부에서 소식이 왔는데 이제까지 받고

있는 장학금의 배로 받는 장학금 신청을 하라는 통지가 왔오.

그렇게 되면 10월부터는 배액을 받게 되니 퍽 수월해질 것이오.

그러니 당신은 나의 밀린 송금 5, 6, 7, 8, 4개월분을 틀림없이 좀

있다가 보내 주오.

일전에는 유럽 사태가 퍽 시끄러웠소. 헝가리에서
공산주의자들이 자유주의 고급 인물 두 사람을 죽이고 한 여자가
피해서 독일 뮌헨까지 와서 거기서 나토* 본부에 지금 헝가리
내부에 또 큰 폭동이 일어날 염려가 있으니 나토는 헝가리를 도와
달라고 편지했소.
지금 공산주의자들은 유고의 티토 정부가 소련의 말을 안
들으니까 티토에 대한 측면 공격인데 헝가리 백성들은 그 선량한
애국인사가 학살당한 데 대해 극도로 흥분했었소.
그래서 자칫하면 또 재작년처럼 그런 사태가 일어날 듯하오.
도처에 소련 대사관이 군중의 돌팔매로 깨어졌소. 그래서 상당한
소란이 이 구라파를 휩쓸 것이라 예측했는데 다행히 큰 바람은
간 것 같소.

나는 여기 마리아 칼라스 얘기를 하나 하겠소.
어젯밤에 칼라스의 오페라를 들었는데 정말 탄복할 만치 부르오.
이 여자는 세계적인 이름을 얻은 지 5년밖에 안 되었소. 나이는
40이 좀 넘었고 희랍 여자, 지금 밀라노의 오페라좌(뉴욕의
메트로폴리탄보다 밀라노의 스칼라좌에서 노래 부르는 것이
지금이나 옛날이나 더 유명하오)에서 최고 인기 가수로 있는데

* NATO, 북대서양조약기구

이 여자는 가난한 가정에서 태어나서 음악 공부를 하는데 돈이
없어서 어느 뚱뚱한 돈 있는 사람의 마누라가 되어 그의 경제적
도움으로 공부에 열중하였소.

나는 이 여자의 소리를 듣고 인간이 닦을 수 있는 최고의 예술의
영역을 걷고 있는 것을 언제나 맛보오. 그 목소리는 테발디처럼
부드럽고 시적은 아니나 갈고닦아 광채가 나며 그의 노래의 굼턱
굼턱에 숨어 있는 기교의 묘도 묘지. 그 이상의 사람은 아마 찾을
수 없을 것이오.

일전에 밀라노 스칼라좌에서 노래 부르는데 이태리 대통령이
참관하고 있는데 1막이 끝난 후 청중의 박수가 자기가 바라는
시간 동안 계속하지 않는다 해서 그만 노래 부르지 않고 돌아가
버렸기에 이태리, 프랑스, 독일의 각 신문에 또 크게 보도 되었소.
그쯤 되면 무슨 짓을 해도 한 점 접어 두고 그는 무슨 짓이라도
할 수 있소.

나의 마누라, 괜한 이 얘기 때문에 당신에게 편지가 짧아졌구려.
당신의 변함없는 애정이 나의 이 외로운 객중생활을 풍부하게
하고 정신을 살찌워 주오.

여보, 나의 모든 정력과 환상이 당신의 사랑을 쫓고 당신에의
사랑을 사모하오. 다음 편지까지 안녕!

우리의 어린것들 하루빨리 아름답고 훌륭한 지혜가 차서
성숙하기를 바라며.

당신의 알뜰한 낭군이.

1958년 7월 21일

여보. 오늘은 7월 21일. 당신 편지는 지난 주일 한 번 받고 지난
목요일부터 기다리는 당신의 편지가 금요일도 토요일도 그리고
오늘 월요일도 아니 오고 도대체 어찌된 일이오?
우리 학교가 지난 16일 방학을 해서 지금 한숨 쉬는 중인데
백림이 지금 상당히 덥소. 그러나 더위도 한국에 비하면 아무것도
아니지만 홀아비 생활에 자연 빨래 같은 것도 여름에 자주
세탁소에 갖다 주어야 하는데 여러 가지가 나다니기가 귀찮고
해서 지금 뮌헨에 가게 되어 있는데 더워서 가기 싫어서 주춤하고
있소.
한국의 밤은 25일에 있는데 내가 내일은 떠나야 될 텐데 가기가
싫고 해서 주최 측에다가 편지해서 당신들이 나의 여비와 비용을
대려면 부담이 클 테니까 내가 안 가고 어떻게 할 수 없느냐고
편지했는데 내일까지 답이 없으면 안 가고 8월 초순에 킬에 있는
세미나에나 참석하겠소.

지금 전독일 가톨릭 대회는 신문에 라디오에 벌써부터 뉴스를
자주 전하고 있소. 신도가 2만 5천 명, 대학생이 2천 5백 명이
모인다 하오. 8월 11일부터 17일까지의 일주일간은 백림이
들끓을 것이오. 그 기회에 유럽에 있는 한국인 30명 이상이 여기
모일 것이오.

나의 제1 현악사중주 곡은 지금 이곳의 우수한 연주가들이 연습 중에 있소. 이것이 대회 중에서 두 번 공중 앞에 연주되는데 한 번은 이곳 국회의사당에서 2천 명 들어가는 홀에서 저명인사의 강연과 함께 연주될 것이고 또 한 번은 내가 언제나 무도회에 참석한 이곳의 가장 큰 애스트라나라는 호텔에서 예술관계자만 모이는 장소의 야외에서 연주되게 되었소.

나는 그 작품이 어느 정도 마음에 들기도 하나 도무지 유럽 한복판에서 옛날 작품을 들고 나와 가장 세련된 청중에게 들려주게 되니 새삼스러이 용기가 줄어드는 것 같소. 그래서 그때에는 어디로 피했으면 싶은 생각이 간절하오. 그러나 나는 연주자들과 두 번 만나 나의 작품에 대한 의견을 설명하기로 되어 있소.

나는 또 정식으로 남독 다름슈타트에 있는 크라니히슈타인 국제 현대작곡가 하기연구소에서 일체의 비용을 포함한 장학금을 주게 되었다는 통지를 받았소.

이 연구소는 12일간 세계 각국의 최신 이론가와 최신 작곡가들이 모여서 작품을 발표하고 신작품에 대한 이론을 토론하고 하는 곳이오. 유럽에서는 신 현대음악에 관심을 가지는 학도들이 장학금을 가지고 가기를 크게 소원하는 곳인데 내가 마침 교수의 추천으로 세 강좌를 다 받게 결정이 되었소. 나의 작품은 물론 금년에는 내지 않지만 내년쯤은 여기서 발표가 되기를 바랄

것이오.

이 대회에는 프랑스, 이태리, 독일, 기타 유럽 각국에서 현대 유명, 무명의 쟁쟁한 투사들이 모이는 곳인데 벌써부터 퍽 기대되는 동시에 또 여러 가지 걱정도 되오.

나의 의사 진찰의 결과를 당신에게 알려야겠소. 나는 보건당국에 가서 뢴트겐을 두 번 찍고 의사의 진찰을 받고 했는데 뢴트겐 면에는 상부 폐 양쪽이 아직도 나쁜 것을 내가 자인했소. 그러나 내가 한국에 있을 때 찍은 사진에 비하면 퍽 좋은 편이었소. 그 전에는 하부에도 백선이 많았는데 하부에는 없는 것 같았소. 그래서 보건당국에서 요양원에 가라는 말은 하지 않고 어느 여자 보건관리를 나의 숙소까지 보내어 세밀한 주의를 하여 주고 갔소. 그러나 4개월 후에 한 번 더 가서 뢴트겐 사진을 찍기로 했소. 그러니까 1년에 수차례씩 가서 사진 찍어 보고 경과를 보고 더 나빠지면 요양소에 가라고 할 거요.

아무튼 가슴이 조금만 나빠도 강제로 요양소에 보내는 유럽에서 나를 요양소에 안 보내는 것을 보고 퍽 안심했소. 그리고 나는 학교의 보건 관계의 보험을 얻었으니까 언제든지 내가 필요한 때에 의사를 찾아가게 되어 있소. 그래서 지금은 퍽 안심하고 있는 중이오.

요새는 일기 관계였던지 늘 피곤해서 무리하지 않고 있었소. 날이

한창 무덥더니 그동안 하늘이 깜깜하고 금세 소나기가 내릴 것 같소.

나는 그동안 나의 교수인 음대 학장과 작곡과 과장 사이에서 나의 졸업시험에 관해서 얘기한 바가 있었다고 하는 것을 비서실 직원에게서 들었소. 그리고 확정적으로 다음 학기에 졸업시험을 칠 자격이 있다고 결정했다 하오. 나는 졸업시험을 치되 떨어질지 통과될지 의문이오. 떨어지면 한 학기 더 있어야 할 것이오. 그러나 내가 작곡과장 페핑 교수에게 수차 나의 작품을 보여서 퍽 친절하며 호의를 갖고 있는 것 같았소.

박사 학위에 관해서는 나는 특히 빨리 딸 수 있는 준비가 되어 있는데 확실히 얼마나 시일이 걸릴지는 일후 편지하겠으나 암만 생각해도 한국에 나가게 되면 박사 학위는 꼭 있는 것이 낫다고 생각하는데 당신은 어찌 생각하는지.

학위를 가지고 있으면 이것이 사회적인 지위고 권위이니 생활하는 데 편리하고 국제적인 활동도 수월할 것이니 만일 시작하면 1년 내에 끝마칠 수 있을 것이오.

여보. 나의 마누라 이젠 당신을 생각하는 것이 점점 신앙이 되고 있소. 당신과 우리 아이들 이것이 자나깨나 나의 최대의 관심사요. 또 여행 가면 편지하겠소.

안녕. 당신의 낭군이.

1958년 7월 28일

여보, 나의 마누라. 오늘이 7월 28일. 내가 백림 온 지가 꼭
1년이 되었소. 세월은 이럭저럭 흐르는 것인가 보오. 내가 유럽에
온 지만 2년 2개월, 이 세월도 일생을 치면 눈 깜짝할 사이이지만
그동안의 나에게는 긴 세월이었소. 나는 평생에 가장 나의 두뇌에
많은 것을 흡수한 세월이오. 또 가장 많이 느낀 세월이오.
우리가 같이 한국에 있었으면 이 세월을 어떻게 보냈을 것인가?
절실한 심각한 느낌 없이 평화스럽게 눈 깜박할 사이에
보냈으리라.

그리고 나의 건강도 늘 그대로 있으리라. 그러나 나는 이곳에 온
후 당신에의 불붙는 사랑이 다시 타오르고 또 조국애의 따뜻한
애정이 다시 솟아나고 아이들, 우리의 보배 어린것들에 대한
깊은 부성애가 깊이 가슴 속에 연륜을 더하였소. 나는 그동안
당신들에의 애끓는 정을 늘 억누르고 억제하였소. 그것이 가장
편리한 도리인 줄 알았소.

그러나 때로는 너무도 허무할 때가 있소. 그러면 황혼에, 깨어진
빌딩의 벽돌 무더기 너머로 달이 솟아오르기라도 하면 나는 하늘
높이 고개를 들어 정아, 정아야 불러 보오.

우리 정아는 우리들의 아기요. 우리들의 각시놀음 같은 새살림에
찾아와서 그 어린 생명이 달고 쓴 우리의 생활을 같이 하였소.
그 작은 두 눈은 마치 가슴 속 깊이까지 들여다보는 듯한 맑고

예리한 눈. 나는 우리 정아의 그 작은 두 눈만 눈앞에 떠 오르면
어쩐지 가슴이 맺히고 '정아야' 불러 보는 것이 벌써 까마득한
옛날 같소.

여보. 우리 아이들에게 당신의 깊은 애정을 다하오?

절대로 나무라지 마오. 곱게 타이르고 타일러도 안 될 때는
그만 두오. 그것을 고치려는 것은 어른들의 욕심이오. 어른들의
욕심은 어른들의 주관인데 아이들은 어른과 같은 주관을 갖지
못했으니까 강요하는 것은 무리요. 우경이는 눈 흘기든지
야단하는 것을 싫어하고 절대로 저보고 야단하지 말라고 하는
것을 읽고 나는 저 특히 우경이 장래는 안심했소. 그놈은 우리
아버지가 나를 보고 자기 만큼도 값어치가 없는 인간이 될
것이라고 한 말과는 반대로 이 아버지보다는 낫게 되겠다고
생각했소. 우리 아버지는 남에게서 존경을 받았지만 그 보수성을
버리지 못한 것과 나를 자꾸만 직업 교육으로 이끌어 들이려는
것이 나빴소. 그는 당초부터 나의 존경을 받지 못했소.

나의 어릴 때는 결점도 많았을지 모르지만 우리 아버지의 교육
방법을 나의 현유하는 여러 성격상에 큰 시련을 마련해 주었소.
내가 아버지를 존경 못한 반면 우경이에게는 아버지 노릇을
톡톡히 해야 할 것이라 생각했소. 우경이가 저보고 뭐라고 하지
말라는 것은 벌써부터 그의 마음속에 자존심의 싹이 터를 잡고
있는 것이고 이 자존심이야말로 자기 형성에의 가장 좋은 기반이
될 것이오. 우리는 우경이에게 풍부한 지식을 흡수할 수 있는

환경을 만들어 주어야 할 것이오. 나는 그를 학자나 지식인,
직업인으로 만들고 싶소. 그러나 그가 희망한다면 예술인이 되는
것도 말리지 않겠소. 다만 인격과 인간성 위에 선 예술인으로
나는 무엇이든 우경이에게 강요하지 않을 것이오. 다만 그와 늘
상의할 것이오. 그의 생각이 삐뚤어져 나갈 때에는 그의 지성에
물을 따름이오. 나는 그가 감정에 우왕좌왕하는 극정가(極情家)
가 되지 않기를 바라오. 항상 냉정히 판단할 줄 아는 주관을 가질
것과 먼저 육친과 가족을 생각하는 도덕의 울 속에 사는 정상인이
되기를 바라오.

그러나 사회와 국가에 대해 비겁하지 않아야 할 것이오. 가장
중요한 경우에는 자신의 생명을 던지고 대국을 취하는 올바른
정의를 갖는 인간이 되어야 할 것이오. 그러함에는 우경이가 아직
어리지만 미리부터 조금도 비뚤어진 성격을 갖도록 하지 말 것,
거짓말을 죽어도 하지 말기를 미리부터 조성하기 위하여 몰래
한 일 없고 남몰래 할 필요가 없도록 만들어 줄 것, 무엇이든지
애태우게 하지 말고 부자유 없게 할 것, 항상 일상생활의
환경이라는 걸 생각하고, 나쁘고 추잡하고 악질의 아이들과
놀리지 말고 정아도 절대로 야단하지 말고 무엇이든 선선히
타이르고 절대로 아이들에게 혼나게 하지 말 것.

나의 심장이 나쁜 이유의 하나는 아버지가 매를 들고 나를
때리고, 나를 쫓아오고 한 데 있다고 생각하오. 나는 그때 나쁜
짓 한 것은 하나도 기억하지 않고 있으며 왜 매를 맞아야 하는지

도무지 분간할 수 없었소.

내가 어릴 적부터 심장이 약했기 때문에 간도 나중에 나쁘게

될 것이라 생각했소. 사람이 혼이 나면 심장이 어떻게 되는가?

그리고 이런 일이 자주 계속되면 심장이 약화될 것은 정한 이치가

아닌가?

나는 그동안 뮌헨에 가지 않았소. 그곳에서는 8월 10일까지에

있는 한국인들의 모임에 참가해야만 여비가 나온다고 해서

나는 북독일 킬에 가기 때문에 그냥 안 가기로 하고 지금 한가한

시간을 보내고 있소.

나는 <바이올린 협주곡>의 제 2악장을 착수해야겠는데 방학이라

마음이 풀려서인지 진척이 되지 않소.

당신은 지난번에도 제때에 편지 내지 않아 나를 실망시켰는데

이번에도 편지가 오지 않고 있소. 당신은 무슨 사람이 그렇소.

나를 편지 때문에 골탕 먹이기 위해서 있는 사람이오. 당신이

밉구려!

1958년 8월 10일

여보. 나의 알뜰한 마누라. 나는 9일 오후 1시에 이곳 백림
집으로 돌아왔소.

나는 킬에서 재미나는 일주일을 지내다가 연주될 사중주곡
연습 때문에 새벽 4시 반에 일어나서 6시 출발의 기차를 타고
백림까지 직행으로 왔소.

오늘은 토요일이라 상점은 2시까지 열지 않으니 서둘러
세탁소에서 와이셔츠 찾고 점심은 잘게 썬 소고기를 사서 초와
양파, 올리브유, 후추 등을 쳐서 서양식 육회를 해서 먹고 연습
장소인 베스캄 하우스에 갔더니 당신의 편지가 석 장 기다리고
있었소.

우경이가 주먹을 쥐고 윗방 여인에게 대들었다는 것도 우습고
귀여운 것이었소. 그러나 우경이 입에서 나쁜 욕지거리는 없어야
하오. 그리고 당신이 나의 사진 필름을 모조리 현상해서 잘
봤다니 나는 만족했소.

<현악사중주>의 멤버가 왔소. 우리는 인사를 교환하고 연습을
시작했소. 나는 학생들이 아닌가 하고 걱정했더니 학생들이
아니고 마침 직업 음악가들이었소. 모두 머리가 벗겨지고 합주에
늙어 먹은 사람들인 인상을 받았었소. 나중에 알아보니 백림필의
멤버도 아니고, 오페라 멤버도 아니라 백림심포니의 멤버였소.

백림심포니는 백림필보다 훨씬 질이 떨어지고 연주도 만족할
수 없는 것이오. 이 네 사람의 연주는 물론 나쁘지는 않았으나
나의 곡조의 연주에는 연습 부족으로 만족할 수 없었소. 그래서
여러 번 고치고 여러 가지 연주법에 대한 요구를 하고 설명하고
고치고 또 고치고 하였소. 물론 이 사람들을 한국에 갖다 놓으면
일류임에 틀림이 없으나 나는 아마 유럽에 온 후에 귀가 상당히
높아졌나 봐. 늘 우수한 연주만 듣고 있었으니 여간해서 만족할
수가 없소. 그래도 다행히 나의 의견을 존중하고 퍽 애써서 나의
의도함을 연주에 나타내려 하였소.

나는 내일과 모래, 아마 두 번 더 연주가들과 같이 연습할
것이오. 연습이 제 1악장과 2악장이 끝나자 거기 듣고 있던 주최
측에서는 더욱 만족하여 분더홀*을 연발하였소.

나는 내일과 모레 아마 두 번 더 연주가들과 같이 연습할 것이오.
그리고 수요일 오전 중에 이 작품을 여기 국회의사당서 약 2천
명의 독일 국내외의 학생들을 비롯하여 지식인들 앞에서 나의
곡이 단독으로만 연주될 것이오. 이 날에는 온 유럽에 있는 한국
사람들 50명이 참석할 것이고 이 50명이 오늘 밤 뮌헨에서
비행기로 백림에 도착하기 때문에 나는 그들을 마중할 것이오.

여보. 나의 마누라, 당신은 우리의 어린것들과 아울러 내 아내

* wundervoll, '놀라운', '굉장한'이란 뜻의 독일어

된 것이 또 나의 아내로 일생을 머물 것이 세상의 다른 크나큰
영광보다 더 아름답다고 결심한 사람이기에 나는 미급한
사람이나 당신 앞에서 완전히 될 수 있고, 당신에게는 만능이 될
수 있을 만치 남편으로서의 당신이 바라는 대로 당신의 생활에
갈증 없도록 모든 것이 마련되어 있고 구비되어 있소.

여보. 나의 마누라, 나는 여행의 피로에서 오는 졸음이 하도
습격해서 한숨 자고 그리고 점심 내 손으로 해 먹고 이 편지를 쓰오.
나의 박사학위는 아마 1년 남짓하면 딸 것 같소. 그동안 당신이
더 기다리겠다니 당신의 성의에 다만 감사할 따름이오. 내가
학위를 따면 아마 당신들을 여기 불러 같이 살 방법이 생길지
모르겠소. 그렇게 바라며 그렇게 노력하겠소.

아이들의 걱정만 없으면 당신 혼자 같았으면 나는 벌써 여기
불렀을 것이오. 아이들 떼어 두고 온 사람들 얘기는 천생 못할
짓이며 밤낮으로 울음으로 나날을 보낸다 하오. 나는 우리
아이들을 당신의 나래 아래 끼고 아무 탈 없이 살아가는 것이
한없이 미더우며 만사가 그것만 생각하면 태평이오.

내가 당신에게 과격한 편지 때때로 하는 것은 그것만치 당신에
대한 사모가 간절하고 종교적으로 격정이 솟아오르는 때이오.
당신이나 나나 그럭저럭 2년 이상의 세월을 보내는 동안에
우리가 기다리고 참을 생활이 익숙해졌나 보오. 나는 당신들
생각이 일상으로 좌우하고 또 나의 창작이 언제나 머리에서 떠날
사이가 없고. 어떤 진실감에서 꽉 차 있는 사람에게는 잡념이란

없는 법이오.

나는 다행으로 내년 3월에 졸업시험에 통과되면 곧 박사학위
논문에 착수하겠소. 나는 빨리 끝낼 자신이 있소. 나의 장학금은
내년 10월까지 타도록 되어 있고 그다음 1년은 지방대학에
타도록 교섭하겠는데 아마 십중팔구는 가능하오. 나는 또
그동안에 나의 작품의 출판과 방송 연주 등을 실현하기를 노력할
것이오. 이런 것이 나의 어릴 때부터 한시도 잊지 않고 목적하여
온 것이며 또 예술가로서나 음악가로서 최고를 바라는 목적이오.
이것은 나를 앞으로 짧은 시일 안으로 달성하도록 노력할 것이며
또 달성할 수 있는 것으로 믿소.

나는 뭐니 뭐니 해도 우리 장모님에게 감사를 드려야겠소.
당신들을 때때로 돌봐 주고 그리고 당신의 행복과 평안을 내
다음으로 세상에서 바라는 분, 당신 어머니 만나거든 제발 늘
건강하시고 오래 오래 사시라고 전해 주오.
꿈에도 잊지 않고 당신의 모습만 바라보는 당신의 남편이
당신에게 알뜰하고 변함없는 애정을 듬뿍 쏟으며 당신의 건강과
우리 아이들의 건강과 지혜가 하느님의 은혜로 늘 충만하기를 또
빌며 당신이 꿈자리에 오늘 저녁 나타나기를 원하며.
당신의 낭군이.

1958년 8월 17일

여보, 나의 마누라.

오늘은 8월 17일, 그동안 당신의 편지 두 장 받았고 오늘은 나의
기쁜 소식을 전하겠소. 뮌헨에서 열렸던 '한국의 밤' 팸플릿을
당신에게 보낸 것 받았소?

그 프로그램 안에서 나의 작품과 또 나의 원고 '한국인과 음악'
이 실려 있소. 음악의 밤은 퍽 성대했다고 하며 특히 나의 작품을
잘 연주했다고 그러오. 나의 작품은 뮌헨 음대의 피아노 교수가
지도하여 세 여학생이 연주했는데 좋은 반응을 얻었다고 들었소.
다음은 베를린에서 연주되었던 나의 <현악사중주> 얘기요. 나의
<현악사중주>는 지난 13일에 연주되었소. 장소는 새로 지은
국회의사당, 모던하기로 유럽에서 유명하여 나날이 여행자들이
끊어지지 않소.

의사당 안은 문자 그대로 호화찬란하고 좌석은 2천 석 정도.
무대 정면은 꽃과 나무로 장식되어 있었소. 이윽고 베를린심포니
멤버 4인이 무대에 올라와 앉았소. 장내에 가톨릭 주교 3인이
들어오자 모두 일어서서 박수로써 경의를 표하였소.

유럽 각지에서 온 한국인들도 꽤 참석하고 있었소. 프로그램이 한
장씩 배부되자 청중은 '이상 윤'이란 이름이 새겨져 있는 걸 보고
도대체 어디 사람인지 궁금했으리라. 팸플릿에는 '이상 윤의
<현악사중주 1번> 유럽 초연'이라고 적혀 있었소.

나의 작품이 연주되던 날은 대행사의 마지막 날로 피날레를
장식하기 위한 기념연주였소. <현악사중주>는 처음에 조용하고
섬세하게 연주되었소. 연주가들은 연주를 참 잘하였소.
1악장이 끝나자 박수가 나왔소. 마지막으로 2, 3 악장이
한꺼번에 연주되었소. 2악장은 꿈만 같이 연주되었소. 2악장이
끝나자 다시 박수가 일어났소. 3악장은 어려운 데다가 연습
부족으로 좋은 연주를 하지 못하였소. 박력이 부족하고 템포가
느렸소. 2악장이 끝나고 박수가 사방에서 일자, 주최 측은 올라가
내가 한국인 작곡가라는 걸 설명했소. 나는 무대 위에 올라가서
인사하지 않았소. 미리부터 무대 위에는 올라가지 않겠다고
일러두었었소.

정말 나의 생후 처음으로 맛보는 본격적인 연주이며, 본격적인
무대이며 또 본격적인 청중이었소. 나는 한없이 기쁘오. 무대
앞에서는 리아스 베를린 방송이 나의 작품을 녹음하고 있었소.
대회가 끝나자 사람들은 모두 나를 쳐다보고 저 사람이
작곡가라고 수군거렸소. 나는 연주가에게 간단히 인사하고
청중을 따라 밖으로 나왔소. 수많은 청중들 속에서 나를 아는
사람들이 모두 나에게 와서 찬사의 말을 하였소.
"아름다웠소. 대만족이오. 그렇게 좋을 줄은 몰랐소."
별안간 어느 독일 학생이 다가와서 당신은 이 작품의 작곡가가
어디 있는지 아느냐고 물었소. 그래서 내가 그 작곡가라고
대답했더니 눈을 크게 부릅뜨면서 '아, 나는 그 작품을 듣고

놀랐고, 즐거움에 어쩔 줄을 몰랐다'고 하였소. 또 어느 인도
여학생은 얼마나 아름다운 음악의 세계였던지 황홀하기까지
했다고 하였소.

한국인들은 나에게 와서 "고맙습니다. 한국의 체면을 세워
주셔서 고맙습니다"하며 흥분되어 어쩔 줄을 몰랐소. 그리고
그들의 친구인 한 독일 여학생이 말한 감상을 나에게 얘기해
주었소.

"당신들은 이제 슈톨츠* 해도 좋다. 그런 작곡가가 한국에 있을
줄은 꿈에도 몰랐다."

내가 아는 어느 인도의 남학생은 나에게 와서 '나의 친구 중에
너와 같은 훌륭한 작곡가가 있다는 것이 자랑스럽다' 하였소.
주최 측의 한 사람은 나에게 연일의 행사 중에 제일 깨끗하고
아름다운 최절정의 음악이었다고 하였소.

한국인들은 유럽에서 조국에 대한 자존심을 세울 길이 없다가
한국 작곡가의 작품이 그 많은 대중에게 감동을 주는 것을 보고
큰 자부심을 느꼈나 보오. 그들이 같은 동포로서의 즐거움에
넘쳐흐르는 걸 보며 나의 마음은 한없이 즐거웠소. 나는
오늘까지도 만나는 사람에게서마다 수없는 찬사의 말을 듣소.

나의 마누라, 그 <현악사중주>는 성북동 대문 닫아걸고 건넛방

* stolz, '자랑스러운'이란 뜻의 독일어

구들목에서 또는 아랫방에서 이불 둘러쓰고 만든 작품이오. 그때
당신은 내 옆에 있었고 나의 등을 어루만지고 그리고 나의 볼에
입 맞추고 가곤 하였소.

내가 이렇게 아름다운 음악을 쓸 수 있었던 것은 그때
내가 당신의 사랑 속에 파묻혀 있었기 때문이오. 이 작품이
이론적으로 미숙한 구석은 지금 나도 발견하는 바이나 아름답고
신비스럽기란 나 자신도 도취할 때가 있소.

지금은 그런 작품을 쓰지 않소. 이론적이며 이지적이며, 낭만을
초월한 것을 쓰지만 그때의 작품은 퍽 인상적이고 낭만적 요소가
다분히 섞여 있소.

나의 마누라, 나는 수일 후에 비스바덴으로 떠나서 거기에
2주일 있다가 다름슈타트로 갈 것이요. 가서 편지하리다.

이번에는 보고할 준비가 많기 때문에 편지를 자주 쓰지 못하리라.
그러나 될 수 있는 한 쓰겠소.

나의 사랑아! 나의 영원의 애인아, 나의 생명의 목표여! 당신의
신체와 영혼 속에 깃들인 성스러움을 나는 믿으며, 나의 즐거움이
또한 여기 있다는 것을 아는 당신에게 신의 가호가 있기를,
그리고 어린것들에게도…….

낭군이.

1958년 8월 20일

여보, 나의 마누라. 오늘은 8월 20일. 나는 어젯밤 하노버를
거쳐서 여기 중독일의 캇셀이라는 도시에 와서 역전 식당에서
커피와 아침을 먹으며 이 편지를 쓰오. 백림서는 이 며칠 동안
일기가 퍽 좋더니 기차 속에서 몹시도 거센 뇌성, 번개와
소나기를 밤중에 겪고 여기 내리는 비는 그쳤으나 날은 여전히
끄무레하오. 지난 일요일에 낸 나의 편지 물론 보았겠지. 거기서
나의 작품이 연주된 경과를 자세히 적었소. 그러나 아직도 나는
그날의 흥분과 기쁨을 잊을 수가 없소.

그날 나는 흥분되지 않고 오히려 평온하였소. 무대 위에는
아름다운 꽃으로 장식해서 연주가들은 마치 꽃 속에서 뛰어나온
사람들 같았소. 2천 명의 지식인 대중이 보내는 박수는 큰 지성에
쌓인 감성의 움직임이었소.

나는 아직도 그날 들은 사람들을 만나는데 그들은 그날의 감격을
나에게 말하여 주며 나를 축복하여 주오. 본에서 온 주최 측의
유력한 나의 장학금 주는 책임자는 백림대회를 집행하는 어느
간부에게 '그 작품을 전 독일의 각 도시에서 소개해야 마땅하다'
고 말했다 하오.

나는 그 작품을 내 자신이 100퍼센트 다 만족하지 않은 이유는
낭만적인 요소가 다분히 들어 있고 인상파적인 냄새가 나기
때문에, 그리고 완전히 현대작품이라고는 볼 수 없기 때문에.

그러나 그날 모두의 청중이 만족한 것 같았으며 이 만족의 이유는 현대음악의 어렵고 넓은 성격에 지친 지식인들이 그들의 감성의 고향에 공명된 것으로 생각하오.

아무튼 그 작품은 충분히 인간의 따뜻한 정과 동양적인 신비를 내포하고 있는 것만은 사실이오. 나는 나의 여러 작품을 리아스 라디오의 음악책임자에게 주었기 때문에 그 결과가 기대되오. 그게 통과되면 정식으로 나의 작품이 자유백림의 소리를 거쳐 이 구라파에 퍼지게 될 것이오.

여보! 나의 뜻했던 것이 조금씩 이루어질 날이 그리 멀지 않은 것 같소. 예술인이 뜻한 바가 성사된다는 것은 능력 있어야 하고 또 기회가 있어야 하는 법이오. 나에게 이 기회가 오고 있는 것이 아닌가? 벌써 닥쳤을 것이 아닌가 이렇게 생각하오.

여보. 이번에 가는 이 여행은 다름슈타트의 국제현대음악제의 모임에 장학금을 받고 참석하는 것인데, 이 기회가 나에게는 큰 의의를 맞아 온 것으로 아오. 여기 모이는 작곡가들은 모두 현세대의 신음악의 대가들. 이들의 작품을 내가 듣고 나의 작품세계에 좋은 의미에서 발전이 있을 것을 진심으로 염원하오. 나는 여기 다름슈타트 강습회에 참석하기 위해 준비를 해야 할 일이 있어 약 2주일간은 퍽 바쁠 것이오. 그 다음은 9월 2일부터 다름슈타트로 가서 회의와 연주회에 참석할 것이오.

당신의 편지는 어제까지 백림으로 올 것을 기다렸으나 오지
않았소. 오늘이 수요일인데 비스바덴으로 한 장, 다름슈타트에서
두 장, 당신의 편지가 올 것으로 알고 있소. 서울서 보낸 380불
송금은 어제 백림서 받았소. 나머지는 8월 말까지 틀림없이 보내
주고, 보냈다는 편지는 9월 10일까지 다름슈타트로 편지해 주오.
나는 지금 내가 하자고 하는 일을 마음 놓고 충분히 하오. 나는
아무 부자유한 일이 없으며 나의 몸은 여전히 건강하오.
나는 백림서 떠날 때 아주 훌륭한, 방안에는 주단이 깔린 깨끗한
큰 방으로 가을에 옮길까 생각하고 있소.
나의 여러 작품이 여기서 출판이 되고 가끔 연주가 되면
당신은 구라파에 와서 우리가 같이 살아야 해요. 나는 이
꿈이 실현되기를 얼마나 바라는지 몰라. 내가 당신과 같이 이
구라파에서 살 수 있는 것이 나의 최대의 희망의 하나요.
나의 마누라, 나의 영원한 사랑. 나는 여행할 때마다 생각하는
당신에의 향수가 가슴에 스며들어 노상 쓸쓸한 나그네요.
여보. '보고프다'는 나의 말을 아껴 두고, 아껴 두고 하여 입 밖에
내지 않다가 이제 너무 참아서 그 말도 안 나오구려.
나는 당신을 생각하는 것이 나의 가장 즐거운 시간이오. 이것으로
희망과 용기를 얻을 수가 있소. 나의 하는 일에 당신은 말없이
큰 힘이 되어 주고 있으며 당신의 생활이 그대로 나에게는
평화요, 또 나의 행복이오. 나의 마누라. 뜨거운 뜨거운 정성으로
당신에의 사랑을 호소하며 당신의 생활이 그대로 나의 생활의

연장이오. 내가 겪는 나의 길에서의 즐거움이 당신의 즐거움이
되도록 비오.

나의 마누라, 안녕. 백만 번 생을 바꾸어도 당신의 남편 되기를
염원하며 뽀뽀를 보내오.

당신의 낭군이.

1958년 9월 4일

여보! 오늘은 9월 4일. 내가 여기 다름슈타트에 온 지 3일 째,
다름슈타트 역에 닿자마자 나는 먼저 우편국에 뛰어갔소. 거기는
당신의 반가운 편지와 장학금이 기다리고 있으니까.

이곳으로 오는 도중 나는 덜컹이는 기차의 창밖으로
스쳐지나가는 탐스러운 과수원들을 보았소. 거기에는 사과와
자두가 주렁주렁 매달려 있었는데, 과수원마다 울타리가 없는
것에 나는 감탄했소. 길가에 사과나무가 암만 서 있어도 조금도
남이 따 가지 않나 보오.

과수 밑에 과일이 떨어져서 그대로 썩고 있는 게 많았소. 날씨는
남독이라 그런지 매일 푸른 하늘이 계속되오. 나는 색안경
덕택으로 햇살에 상을 찌푸리지 않소.

다름슈타트 시내에서 전차를 타고 한 시간 이상 걸려서 지금 내가

머무르고 있는 이 성까지 왔소. 다름슈타트에서 뚝 떨어진 산중의
이 성에는 26개국에서 온 200명의 젊은 작곡가와 현대음악의
이론가, 평론가들이 모여 있소.

처음 이 성에 도착했을 때 정문 위로 각국의 국기가 걸려
있었는데 그중에는 태극기도 바람에 휘날리고 있었소. 세상의
어느 골짜기에서 태어나 지금 이 땅에 찾아오는 나그네에게
태극기가 기다리고 있다가 주인을 맞아 주는데 나는 두 눈에서
눈물이 쏟아질 뻔했소.

나는 이곳 주최 측의 책임자 슈타이네케 박사도 만났고 그 밖에
여러 작곡가들도 만났소. 미리 한국의 작곡가가 온다는 소리를
들었는지 나를 한국의 작곡가가 아니냐고 묻는 사람들이 많았소.
1층의 7호실 내 방문 앞에는 나의 이름이 붙어 있었소. 나는
비서실에 신고하고 몸을 씻고 밖에 나가니 어둠 속에서 어느
동양인이 다가와서 윤이상 선생이냐고 물었소. 그렇다고 하고
자세히 보니 그도 한국인이었는데 나는 또 한 사람의 한국
학생이 여기 온 데 놀라지 않을 수 없었소. 그는 독일에서 작곡을
공부하는 학생으로 여기는 자비로 참가한 것을 알았소.

그와는 지금 같은 방에 있소. 그는 나이 서른 미만이며
경기중학을 나오자마자 일본으로 건너가서 거기서 도쿄대학교
미술과를 나온 퍽 머리 좋은 사람이오. 처음에는 여기서 음악사를
공부하다 최근에 작곡으로 옮겼으나 앞으로는 전자음악을
공부하겠다고 하오. 전자음악은 연주가가 필요 없고 전자악기로

이상한 소리들을 배합하여 연주하는 새로운 음악적 방법의 음악
양식으로 한국에서는 아직 아무도 하는 사람이 없소.
이 사람은 여기 착안하여 앞으로 그 길로 나서겠다고 하오. 이번
작곡가 모임에는 그 부류에 속하는 사람이 대부분이며 나와 같은
정상적인 전통음악을 쓰는 사람은 내가 추산하는 바 2할도 되지
못하는 것 같소.

새로운 음악들. 당신은 도저히 상상할 수 없는, 나조차도
아연실색할 신작품들이 연일 계속되오. 쇤베르크나 알반
베르크는 우리가 생각하는 베토벤처럼이나 구식음악이 되어
버렸소.
어제 저녁 음악회에서 존 케이지라는 미국사람의 피아노 작품을
들었는데 멜로디는 전혀 없고 한참만에 문득 생각한 듯이 건반
하나씩을 누르는 거였소. 손가락으로 건반을 누르는 것은 얼마
안되고 그나마 장구 치듯이 손바닥으로 피아노 뚜껑을 탁 치더니
다시 뚜껑을 덮고 또 팔꿈치로 건반을 꽝 치더니 가끔 장난감의
호각을 불고 옆에 라디오를 설치해 놓고 라디오 소리를 내고……
이런 것이 연주의 전부였소.
여기 모인 전위음악의 쟁쟁한 투사들도 어제 저녁 존 케이지의
신작 연주에는 모두 손을 든 모양이오. 중도에 박수치고
킥킥거리고 소리 지르고 야단이었소. 참가자들은 모두 세계의
앞장서기를 자랑하는 터무니없는 곡을 쓰는 선수들. 그러나

어제저녁 이 곡의 연주에는 정말 동곳을 다 뺀 모양이오. 세계는 항상 전진하는 것이고 좋든 싫든 자꾸 변화하는 게 현실이니까 앞으로는 이것도 보통 일로 될까?

나는 산더미를 준다 해도 이런 음악을 쓰기는 싫으며 여기 모인 이 괴짜들을 도저히 따라갈 수가 없소. 아니 그들보다 더 엉뚱한 짓으로 세인을 놀라게 할 수도 있으나 나는 어디까지나 '음악' 속에 순수하게 머물고 싶으며 신기한 것으로 앞장서는 선수가 되기는 싫소.

그러나 여기 같이 있는 백남준 군은 다행히 머리가 좋고 또 그런 심미안도 있는 것 같소. 그는 유리를 깨고 무대 위에서 피스톨을 쏘아서 그 유리 깨지는 소리와 피아노 소리가 서로 어울리는 것을 실제로 실험해 보겠다고 하오. 나는 그에게 그 방면의 장래를 부탁할 수밖에 없소.

생각해 보오. 피아노 연주에서 소리다운 소리는 전혀 없고 유리를 깨고 피스톨을 쏘고 하는 음악을…… 백군 스스로도 '음악'이라는 용어를 여기서부터 분열시켜야겠다고 말한 바가 있소.

나의 마누라. 여기서는 아침 8시에 밥을 먹으면 곧 강의가 시작되고 저녁 10시까지 신작발표회다 세미나다 해서 전혀 시간이 없소. 그러나 당신을 생각하는 시간은 항상 가지고 있으며 때때로 당신에게 혼자 속삭이기도 하오. 나의 마누라. 바쁜 와중에 당신에게 편지 한 장 쓰는 데에도 이렇게 시간을 재촉

당하는구려. 나의 영원한 마누라 안녕!

당신의 다정한 편지, 기다리겠소.

뜨거운 뽀뽀를 보내며, 당신의 낭군.

1958년 9월 8일

여보, 오늘은 9월 8일. 당신이 이곳으로 보낸 편지 한 장 받고 그후 또 한 장은 나의 수중에 아직 들어오지 않았소. 아마 내일모레 들어오겠지.

나는 여기서 매일 눈코 뜰 사이 없이 강의에 출석하고 음악회에 참석하고 그래서 겨우 하루 세 끼 밥 먹을 시간밖에 없는 생활을 하고 있소.

오늘은 하도 고단하고 오래간만에 비가 오고 해서 오전 중의 강의는 빼먹고 한숨 자고 점심 먹고 이 편지를 쓰고 있소.

내가 여기 온 지 벌써 7일째, 이제 5일만 있으면 우리는 여기를 떠나는데 나는 곧 백림으로 돌아갈지 또는 여기 수일 조용한 숲속에서 좀 쉬었다 갈지 모르겠소. 아마 바로 갈 것 같소. 모든 출석자들도 이젠 거진 다 지친 모양이오.

우리는 어제 여기서 버스 타고 단체로 초대돼서 마인츠의 쇼트사까지 갔다 왔소. 마인츠는 여기서 버스로 한 시간 거리에

있으며 쇼트사는 악부(樂府) 출판사로 세계에서 유명한 곳.

우리는 거기서 오후의 커피 시간을 지내고 악부출판사에 설비된 역사적인 악부와 악성(樂聲)들의 문헌을 구경하고 왔소. 나는 여기서 이번엔 한국 학생 백남준 군과 동거하고 있으며 가끔 그의 지나친 현대음악에 대한 태도에 충고를 주기도 하오.

그는 얌전하고 퍽 진실한 사람인데 신기한 그리고 기괴한 음악에 흥미를 무척 기울이고 그것이 마치 광적인 것 같이 좋아 보이므로 나는 그것이 못마땅해서 자꾸 충고를 주곤 하오.

그는 나의 충고를 퍽 잘 듣소. 그러나 위험한 것은 확실한 음악의 토대가 없이 새로운 것을 개척한다는 것이 옳은 음악을 하는 태도가 아니라는 것을 아는 나는 이 사람이 이대로 한국 돌아가서 어떻게 할 것인가 걱정이 되오. 그러나 그는 머리 좋은 젊은 사람이니 예측할 수 없는 새로운 자신의 길을 잘 개척해 나갈 것을 생각하오.

여보. 나는 여기 와서 새로운 면에서 흡수된 것이 많소. 여기 오기를 잘 했다고 생각하오. 그러나 그들처럼 흉내내고 싶지는 않소. 나는 여기 와서 얻은 것도 많지만 실망한 것도 많소. 현대음악의 앞길에 이 현대음악의 병은 안톤 베베른이란 약 15년 전에 죽은 독일의 작곡가가 남겨 놓고 갔는데 지금은 모조리 그 유파(流波)에서 작곡하지 않으면 작곡가 행세를 못하는 것처럼 생각하고 있소. 여기 모인 대부분의 세계에서 모인 젊은 작곡가들은 모조리 그를 따르고 있소.

지난번 백림에 사람이 많이 모였을 때 파리에서 온 여자 분이
내가 파리에 있을 때보다 땟물이 쏙 빠졌다고 하더군. 그래서
그럼 그 전에는 내가 놀음쟁이처럼 때를 묻혀 댕겼나? 했더니
웃었소. 나의 손에서는 작은 물집이 생기고 가려운 증세가 또
나타났소. 그래서 백림에 돌아가면 의사를 찾아봐야 하겠다고
생각하고 있소.

나의 심장은 요새는 퍽 좋아진 것 같소. 나는 지금 나의 폐 때문에
사나토리움*에 갈 필요가 전혀 없는 것 같소. 그러나 평생으로
내가 조심해야 할 것은 사실이오.

여보. 나는 문치언 선생이랑 다른 친구들을 단 한 번이라도 보고
싶소. 나는 여기 와서 재주 있고 뛰어난 천재들을 볼 때 나의
부모들은 왜 나의 재능을 길러 주지 못했던가? 늘 비관하오.
나는 우경이에게 많은 기대와 희망을 가지고 있는데 그놈이 나의
욕심대로의 인물이 되어 줄지! 그의 눈은 인자하고 평화스럽고
창조력에 가득 찬 광채가 있는지 나는 모르오. 그는 자기가
옳다고 생각는 일에 열중하고 무얼 끝장을 만들어 내는 구체성을
지녔는지도 모르오. 그의 심장은 내 심장보다 튼튼해야 한다고
그의 육체를 구성하는 혈맥에는 그의 정신력을 지탱할 수 있는
영양의 충족이 되어야 하오. 당신이 그를 붙들고 얘기할 때는
어떤 일에 대해서 근원과 현재와 그리고 장래 이렇게 선후와

*　Sanatorium, 결핵요양소

안팎을 따져서 보는 관찰력을 길러 주도록 하오. 항상 풍부한
연상력을 갖도록 노력해주오. 우경이를 지적으로 기르는 데
당신은 무던히 주의하고 노력하기를 바라오.

나의 마누라. 그러나 나는 당신의 모든 것에 만족하오. 나는
이 몇 주일 바빠서 눈코 뜰 사이 없어도 늘 당신을 생각하는
시간은 가졌었소. 당신은 나와 더불어 항상 다니고 나와 더불어
언제나 속삭이오. 당신의 편지는 나에게 항상 나의 큰 희망이요,
조국이요, 나의 가족의 축도이오. 내가 독일서 돈 때문에
고생하지 않을 게 얼마나 다행인지 모르므로.

나의 마누라 안녕. 또 다음 편지 때까지.

당신의 낭군이.

1958년 9월 10일

여보! 오늘은 9월 10일. 당신이 보낸 편지를 두 장이나 받았소.
여기 다름슈타트 작곡제에 출연되는 작품들은 나의 작품과는
너무도 거리가 먼 신작품들이오. 나는 한국에 있었기 때문에
1925년부터 시작된 이 쇤베르크파의 12음 기법을 연구하지
못했소. 패전 이후 10년 동안 일본에서도 급속도로 이 형식이
진보했지만 우리 한국은 깜깜 소식이었소. 물론 유럽에서도

12음 기법을 채용하는 사람은 작곡가의 전체 수효로 따지면
2할도 될까 말까 하지만. 새로 국제무대에 앞장서서 나서려면
이 수법 없이는 퍽 곤란하게 되었소.
그리고 지금 다름슈타트에서 연주되는 작품들은 호평만 받으면
곧 국제악단에 등장할 수 있으니까 빠른 길이오. 그런데 연일 각
작품을 검토해 보니 월등히 뛰어난 작품이 있는 반면에 타작도
많았소. 이를테면 모두 수법에나 매달리는 유행병에 걸려 있다고
할까.

어제저녁에는 마쓰다이라 요리츠네라는 일본 작곡가의 작품을
들었소. 그 사람은 유럽에서 어느 정도 명성을 얻는 사람인데도
이번 작품은 크게 혹평을 받았소. 그는 일본의 음악 중에 한국서
건너간 우무를 토대로 작곡했는데 그 작품은 무대 위에서 상영될
수는 있어도 다름슈타트 작곡제에 내세울 가치는 조금도 없다는
혹평마저 들었소.
다름슈타트에는 세계에서도 가장 쟁쟁한 음악가들, 작곡가,
평론가, 지휘자들이 모이는데 그 속에서 일본인의 구상은 너무
작고 창조력이 없고 미학적 근거가 얕은 것이 폭로되었소.
마쓰다이라는 일본악단에서 자타가 공인하는 이론가요. 또
국제무대에 나선 작곡가로 지금 한창 코가 높을 대로 높은데,
나는 이 작품을 듣는 도중에 그의 작품구상이 비뚤어져 나간다고
생각했소.

보 닐슨이라는 이제 20세밖에 안 되는 스웨덴 사람의 작품은 천재를 충분히 인정받았소. 그는 전혀 서양음악의 기초교육을 받지 않고 바로 베베른부터 연구한 급진파로 과연 비범한 사람이오.

내가 17세 때 일본 오사카 음악학교 교장을 찾아가서 내 작품을 선보였을 때. 그가 나의 재능을 높이 평가했던 것을 지금도 잊어버릴 수가 없소. 나는 오사카에서 공부하고 나서 왜 그길로 바로 작품에 돌진하지 못하고 한국으로 돌아와서 초등학교 교원도 하고 방랑생활도 하고 가정교사도 하면서 시간을 낭비했을까? 그것은 경제적인 문제 때문이기도 했지만 나의 부친이 워낙 완고한 탓이었소. 나는 그런 아버지를 원망했소. 적어도 우리만은, 우리 자식의 앞길에 자유를 주어야 할 것이오. 그리고 병고로 세월을 허비했지만 나에게는 음악이란 꽃이 언제든 한번은 피게 마련되어 있다는 것을 나는 믿소. 꽃의 종자는 한번 땅에 떨어지면 아무리 가물거나 비바람이 쳐도 또는 밭에 짓밟혀도 늦가을에나마 끝내 한번은 피고야 마는 법이오. 그 꽃은 제철에 피는 꽃처럼 찬란하지는 않지만 송이송이 무질서하게나마 그래도 아름다움이 있소. 나는 이것을 항상 생각하오. 나의 꽃은 언젠가 한번은 피리라. 그 꽃을 나는 보고 그리고 그 꽃의 종자를 여기에 뿌려놓고 돌아갈 것이오. 나는 돌아가서 당신을 위해서 살리다. 당신에게 모든 정성을 기울이고 봉사하는 생활을 살리다. 그리고 우리 아이들과……

지금 쓰고 있는 <바이올린 협주곡>을 빨리 끝내야겠소. 그리고
베를린음악대학의 졸업을 이번 겨울학기에 끝내야겠소. 그리고
내년쯤 다름슈타트에 출품할 작품에 착수하겠소. 내년에 여기
작품을 내면 아마도 나의 작품은 출판이 될 것이오. 여태까지
내가 쓴 작품은 하나도 싸우기 위한 것이 아니었소. 나는
최전선에 선 전위파와 싸울 생각은 조금도 없었으니까. 나는
그들과 싸울 작품을 쓸 여력이 없었고 또 그들의 정체를 몰랐소.
그러나 나는 여기 와서 비로소 그들의 정체를 파악했소. 그리고
내 작품의 위치를 스스로 매기기 시작했소.
나는 독일의 슈토크하우젠이나 프랑스의 피에르 불레즈처럼
그런 교묘한 현대식 고층 건물과 같은 작품을 쓸 생각은 없소.
다행히 지금 최전선에서는 마치 동양의 수묵화처럼 연한
허무감과 침묵이 흐르는, 그러면서도 섬세하고 미학적으로
교묘히 구축된 그런 작품이 유행하고 있소.

1958년 10월 13일

여보. 오늘은 10월 13일이오.

나는 그동안 감기 때문에 늘 몸이 좋지 못했는데 오늘부터는
좀 나을 것 같소. 그동안 일기변화가 심해서 백림사람 대부분이
감기가 들었나 보오. 그래서 거리에서나 전차에서 기침 안 하는
사람이 별로 없는 것 같소.

나의 박사학위 코스에 대해서는 계속 생각 중에 있는데 학위를 딸
수 없으면 나의 장학금의 한도가 내년 10월까지니까 일단 나의
체독 기한을 그때까지로 잡고 그 다음은 아마 당신 곁으로 돌아갈
것이오. 그동안 나의 작품의 연주나 출판에 관해서 노력 다하고.

당신의 편지에 한국의 가을 맑은 하늘, 이 하늘 아래 익어 가는
가을을 얘기해서 오늘은 한없이 우리나라의 가을이 그립소.
당신은 소녀 같은 꿈과 순정 그대로를 지니고 있을 것으로
아오. 그것이 나에게는 유일한 보배. 나는 한국에 돌아가면
사회인으로서 활약한다는 내 자신의 기대보다 당신과 자연
속에서 자연인으로 돌아가 생활한다는 것이 가장 큰 꿈이요, 또
목표이오. 사회는 나에게 만족할 만한 환경을 만들어 주지 않을
것이오.

당신이 나를 보고 싶어 하며 애태우는 편지를 받을 때마다 당신과
아이들 보고 싶은 생각은 당신보다 더 하지만 꾹 참소. 한번 잠깐
다녀올 수만 있다면, 이렇게 생각해 보지만 돈이 한정 없이 드는

당신이 나를 보고 싶어 하다 애태 우슨 그편지를 받는으데 따라 장신과 아이를 보고 싶은 생각은 말할 수도 더 하지마는 쪽 없소. 한번 정경 같이 볼 수만 있으면 — 이렇게로 생각해 보지만 돌이 안정 없이 드는 그곳이요 — 때때로 당신을 솔물에 따라 생각해 보고 불러보라 하는 것이 나의 懷樂, 한때의 唯一의 樂이요. 우리 정아 한번씩 불러보고 — "정아야 —" 이렇게 불러 살 도시! — 저 하늘 끝까지, 그리고로 불러 보며 "아버지요 — " 이렇게 내 들렸같이 메렷걸 에 들러기로하오. 우리 정아가 춥을 안고 봄경원에서 민우와 진정오전 들어라 보래바라 세월이 복 빤히 간다슨가 갔오. 그날 련하신 고목신 신겨 내 보래고 배가 방안 에 들어 누어 얼마나 그 어렸건을 생각했씄되느 — 오것이 춤을에서 고렇게 셋으듯이 아기자기하 豪情을 났지 양았겠는 오늘 쳐나보느니 눈에 이렇게 눈물이 어리지 않으겠느 — 우리 정아는 어떻게 났 이쓴 애기 엿오.

노릇이니. 때때로 당신을 허공에 띄워 생각해 보고 불러 보고 하는 것이 나의 산보할 때의 유일한 낙이오.

우리 정아 한 번씩 불러 보고 '정아야' 이렇게 멀리 살포시 저 하늘 끝까지 다 가라고 불러 보면 '아버지야' 이렇게 산울림같이 내 귓전에 들리기도 하오. 우리 정아가 공을 안고 창경원에서 민우와 사진 찍은 걸 들여다볼 때마다 설움이 북받쳐 견딜 수가 없소.

그날 떨어진 고무신 신겨 내보내고 내가 방안에 드러누워 얼마나 그 어린것을 생각했던가. 그것이 사진에서 그렇게 씻은 듯이 아기자기한 표정을 짓지 않았던들 오늘 쳐다보는 나의 눈에 이렇게 눈물이 어리지 않으련만. 우리 정아는 어릴 때 참 이쁜 애기였소. 그 작은 두 눈은 맑고 깨끗하여 하늘의 세계를 들여다보는 듯하였소. 가끔 나는 생각할 때 벌써 당신의 인자한 손길이 나의 몸을 스치지 않은 채 생활하는 것이 오래됨을 깨닫소.

당신 곁에 있을수록 푸근하고 흡족한 생활을 맛보지 못하고 지난 지도 오래됐소. 만 2년 반 결코 오래된 세월이 아니건만 우리에게는 퍽 오래된 것 같소. 당신은 때때로 당신이 보고 싶지 않으냐고 묻지만 이런 어리석은 질문이 또 어디 있소. 내가 말 안 하는 것뿐이지 내 속이 간절한 거야 이루 다 말해 뭐하겠소. 다만 세월 가기만 바라고 당신의 한결같이 변함없는 생활만 바랄 뿐이오.

나는 지금 생각하는 것이 내가 지금 돌아가면 숙대나 이대에
파묻힐 것이다, 이렇게 생각하오. 서울대학은 현재명이 있는 동안
김성태 세력 속에 있을 테니까 내 자신이 싫고 그러면 그저 먹기
위해서 학생에게 수업하는 것. 이러다가 작품을 제대로 못 쓰고
늙어 버리지 않나? 이렇게 생각할 때 한없이 적막하오.
여기서 작곡이 소개되고 출판될 때까지 뚫어 보고 그것이
실현되면 한국에 돌아가도 미국이나 유럽에 나올 기회가 자주
있기를 희망하고 그 길을 닦기에 주력하고 있소.
오페라의 작곡과 그것의 상연도 꿈꾸고 있소. 오페라가 상연되면
상당한 수입이 있소. 나의 현재의 교수가 나의 유럽 진출에
힘이 되어 줄 것 같은 희망을 갖고 있소. 나는 다만 노력해 볼
따름이오.

나의 마누라. 한없이 당신만을 그리고 생각하는 생활이 나의
이곳 생활의 최대의 낙인 것을 당신은 잘 알고 있소. 옛날 당신과
더불어 동산을 헤매던 소년 소녀 시절 같은 꿈이 나에게는 항상
차 있소.
나는 될 수만 있으면 경치 좋은 어느 남해안가의 작은 갈대밭
집에 살며 편주 띄우고 낚시질하고 당신과 더불어 마주 웃고
그리고 먹고 싶은 대로 먹고 나날을 보내겠소.
나의 마누라. 당신이나 나나 그때까지 우리의 정신이 병들지
않기를. 물론 병들지 않고 생생할 것을 믿으며 당신의 일상생활

위에 신의 가호가 항상 있기를 비오.

우경이의 성격이 그쯤 됐으니 아마 인간으로서의 터전은 갖고 난 모양인데 어떠한 일이 있어도 비굴한 어두운 면이 그의 성격을 좀먹지 않기를 바라오.

국민학교 성적은 아무렇게 되어도 좋으니 오로지 구김 없는 바른 성품을 피워 주도록 노력하오. 나의 마누라, 뽀뽀를 듬뿍 보내며. 당신의 낭군이.

1958년 10월 20일

여보. 오늘은 10월 20일. 오늘 뜻밖에 8월 12일에 부친 당신의 편지가 2개월이 걸려서 선편으로 나에게 도착했소. 지난 주일에도 당신의 편지 두 장 받았소. 편지에 아이들에 관한 얘기는 나에게 따뜻한 가정의 냄새를 갖다 주오.

나는 그동안 환절기에 감기 들어 기관지가 나빴던 것이 지금은 완전히 좋아졌소. 그러나 백림의 날씨는 늘 우중충하고 공기가 무겁고 몸이 언제나 피곤하오.

나는 <바이올린 협주곡> 지난봄부터 착수한 것 제 1악장만 끝내고 지금 그것을 관현악으로 편곡하고 있는데 약 일주일이면 끝날 것이오. 그것을 제 1악장만으로 그대로 둘지 또는

제 2, 제 3 악장을 연속 연주할 수 있도록 한 악장을 더 첨부할지 미정이오. 그러나 이 작품도 유럽의 일반 연주장에서 세도 당당한 일류 젊은 작곡가들과 싸워 볼 작품은 못되오. 그래서 이 작품을 빨리 끝내고 싸워 볼 그런 작품을 착수할까 하오.

당신은 닭싸움을 연상하오. 피를 흘리고 싸우는 닭. 모양 좋고 깜 좋고 날쌔고 독스럽고, 닭싸움 구경꾼은 보통 흔히 보는 그런 닭은 거들떠보지도 않소. 새로 나타난 닭은 무슨 어느 특종으로 군중의 이목을 끌어야 해. 그리고 날쌔게 차고 할퀴고 피투성이가 되어도 넘어지지 않고 끝내 이기고야 마는 그런 작품을 내가 쓰기 전에는 다름슈타트의 인기를 끌 수가 없소. 아마 지금 다름슈타트에서 인기를 얻는 것이 세계 작곡계에 등장하는 가장 빠른 길이오.

여보, 나의 애인. 가을이 짙어지니 여기저기 꽃가게에는 국화가 가득하오. 그 쟁반처럼 큰 백국화. 옹기종기한 당국화. 동양의 꽃이라고, 내가 한번 어느 가정에 초청되어 갔을 때 말했다가 실수한 일이 있는데 목단은 중국의 꽃인 줄 알았더니 여기서도 오래전부터 핑스로즈(Pfingstrose)라고 애용하여 온다고. 당신을 생각할 때엔 언제나 큰 송이 백국화를 연상하오. 그렇게 깨끗하며 나 없는 생활을 교만하여 살리라.

나의 마누라. 이 안개 낀 것 같은 어두운 가을, 벌써 낙엽만이 멍들어 길에 밟히는 쓸쓸한 이 이역의 거리에 암만 애터지게

불러도 당신은 없지만 한번 눈 감고 고이 당신에의 상념을
불러일으키면 당신은 내 곁에 나타나오.

나는 지금 우리 아이들이 어느 정도 큰지 상상할 수가 없소.
오늘도 전차를 기다리면서 쇼윈도에 여러 모양을 하고 서 있는
마네킹. 어린이들을 보고 정아가 저만 할까, 아니 좀 더 컸지.
가만 있자 나이가 벌써 열 살인가 아홉 살인가 생각해 보니 알
수가 없소. 우경이는 두세 살인가 잘 모르겠고. 우경이 세 살 때
떠났으니 벌써 우경이가 여섯, 정아가 열 살인가?

금년도 이럭저럭 다 지나가는구려. 벌써 크리스마스도 2개월
밖에 남지 않았소. 벌써 내가 온 지 만 3년이 닥쳐오는구려.
나는 때때로 생각해 보오. 당신이나 아이들에게 고적감을 주면서
내가 오랫동안 이 외국에 머무를 가치가 있는가? 나의 외유에는
세 생명이 부자유를 무릅쓰고 기다리고 있지 아니한가? 도대체
나는 무엇을 하고 있으며 무엇을 남기려고 하는가?

오선지 상에 한결같이 콩나물을 그리면서 이것은 조금도 인간의
배를 채울 수도 없는 것이며 기계화되지도 않을 것. 이것 때문에
자신도 괴롭고 가족도 괴롭히고. 이렇게 생각하다가도 벌써
너의 목표가 가까워 오지 않았느냐. 한번 여기서 너의 역량을
기울여 보자. 그럼 곧 너에게 무대도 제공된다. 네가 한 가정에
가장으로서 충실히 세월을 무위하게 보내는 것보다 너의 이름과
너의 예술을 통해서 거러지만 살고 있다고 생각하는 유럽인의
한국에 대한 머리를 씻어 주는 것이 네가 한국이란 운명의 땅에

나는 때때로 생각해 보오. 당신이나 아이들에게 犧牲感을 주면서 내가 조빨[?]흐른 이 外國 거리들을 徘徊나 하는가? 내게 와 또 어느 새 生命이 사업[?]을 무얼 쓰고 기대리고 있어 아니하나? 新大陸 woo로 옮겼는 하였으며 무엇을 숨기려는하나? 眼前[?]에 上에 현실[?]들이 용수를 새뀌여[?] 이것으로온 人間의 배를 채우는것 보는 사이에 機械化 되지는 안을것 이것때문에 自由를 위트음[?] 家族도 버리리고 내의 力을 기울여 보자. 그러고 또 내게서 壽永은 招致하라. 내가 한 家庭에 來歷으러고 先覺히 感情을 혼잡[?]하며 버리는것 보니 너의 이름과 너의 주위를 爲하여 거지만[?] 산나 있나니 걍하는[?] 歐羅巴人의 平靜에 對하는 머리를 쏏 여주는 것이 내가 韓國 이른 選手이 라에 태어난 보람을 하리 안으까? 이리하여 내가 鍾 여하는 그藝術이라 말에 가장 當하지라도 내의 人間노력의 能力을 民族이 이름이 거룩이 하여 쁘자 바놀것이오.

태어난 보답을 하지 않는가?

이리해서 내가 싫어하는 그 예술이란 말에 기만당할지라도 나의 인간으로서의 능력을, 민족의 이름으로 거름이 되어 보고자 하는 것이오.

나의 마누라. 내가 처음 구라파에 왔을 때는 자랑삼아 나는 Korea인이라 했지만 지금은 누구나 중국인이냐 일본인이냐 물을 때 아니 한국인이오 하면 '아 Korea, 아이구 지긋지긋해, 나는 Korea를 잘 아오. 그 수많은 피난민은 어찌 살고 있소. 그 집 없는 소년들은' 그리고는 더 교제해 보려고도 하지 않소.

일본인은 퍽 교제를 요청 받는 수가 많지만. 전쟁만 없었던들 어느 조그만 꿈의 나라로서 한국의 미지의 인상이 유럽인의 뇌리에 남아 있으련만 전쟁은 우리의 싹만치 돋아나는 행복을 짓밟고 젊은 피를 수없이 거두어 가고 그리고 세계인의 눈앞에 온통 더러운 병의 알몸뚱이를 텔레비전으로, 영화로 보기 싫도록 보여 주었소. 무엇 때문에 우리는 우리의 수치를 사서 하고 있는가?

나의 마누라. 나의 끝없이 흐르는 당신에의 애정을 항상 주머니 끈을 졸라매 놓고 조금씩 들여다보면서 오늘도 저물어 가는 가을의 국화가 은밀히 뿜어 주는 책상머리에서 당신의 알뜰한 낭군이 뜨거운 뽀뽀와 더불어 이 편지를 보내오. 안녕.

1958년 11월 10일

여보. 오늘은 11월 10일.

오늘은 아침에 짙은 안개가 끼었더니 지금 반갑게 볕이 조금
나타나기 시작했소.

그동안 당신의 편지 두 장 받았소. 당신은 아이들 교육에
주의해서 시켜야겠다고 생각했소. 지나친 정적인 것은 하나도
염려할 필요가 없는데 너무 몽환적인 상상만 넣어 주지 말고
현실적인 결론을 항상 첨부하기를. 정이 강하다 할지라도 영리한
머리를 가졌다면 냉정히 판단하는 판단력을 가질 수 있을 것이오.
정이 너무 과해서 인생의 과오를 저지르는 수가 많은데 그것은
신경이 너무 약하거나 또는 영리한 머리의 소유자가 아니기
때문이오. 아이들에게 정서적인 바탕이 날 때부터 가지고
있다면 그런 면을 중시하는 것보다 연상력 또는 상상력을 많이
길러 주기를. 지적인 직업에 있어서는 창조적인 머리가 절대로
필요하고 그런 머리를 갖기 위해서는 어릴 때부터 연상력을
길러야 하오.

주의의 집중력과 어느 주관적인 통할 하에 다양하게 관찰력을
펴는 그런 훈련이 필요할 것이오. 그를 위해서는 아이들이 어느
흥미 있는 사물도 보고 나서 그의 보고를 듣되 폭넓은 그와
관련된 사건을 질문할 것이오.

그 사물을 접하기 전에 미리 테마를 주어서 거기 관한 관찰력을

미리 준비시킬 것. 우리 한국인은 직각적으로 느끼는 것은
강하지만 그것을 둘러싸는 광범위한 상상력은 퍽 희박한 성격을
모두 가졌소.

여보, 정길이 집은 지금 어찌 지내고 있으며 아이들은 모두
학교 몇 학년쯤 되었는지. 수일 전에 나는 한 편지를 받았는데
이 편지는 평양에서 온 사람으로부터 정길이 아버지에 관해서
자세히 들은 것을 편지로 나에게 어느 학생이 전해 주었소. 나는
정길 아버지와 가까이 지냈다는 그 문학하는 사람과 만날 수 없는
형편에 있고 나에게 편지해 준 그 학생도 만나 볼 수 없는 처지에
있소. 다만 어떻게 내가 그 편지를 그 학생에게 했는고 하니 내가
지난여름 다름슈타트에 있을 때 우연히 어느 독일의 여학생을
만났는데 그 여학생이 내가 한국인인 것을 알자 그 학생의 주소를
적어 주었소. 그 학생과 이 여학생은 같은 기숙사에 있다가
서독으로 피난 온 것이었소.
정길 아버지에 대한 얘기는 이러하오. 그는 지금 그들의 수도에서
지휘와 작곡으로 활약하고 있으며 퍽 신망이 두터운 말하자면
착실한 한 예술인의 생활을 하고 있다 하오. 나는 자나 깨나
정길 아버지 소식을 듣기에 여기서도 기회만 있으면 알아보는
중이오. 그러나 여간해서 그런 기회가 쉽지 않소. 이 얘기는 정길
어머니에게 꼭 전해 주기를 바라오. 그리고 적극 노력해서 정길
일가의 소식을 그의 아버지에게 전하겠소.

여보, 나의 마누라. 우리는 언제든지 일주일 만이면 만날 수 있는
환경에 있으니까 이렇게 마음 놓고 수십 만 리 떨어진 곳에서
서로 떨어져 있지. 여보, 그동안 한시도 잊지 않고 당신 생각
간절히 하였소.
지난번 편지는 당신이 퍽 섭섭했으리다. 그 편지 내고 나서
언제나 마음이 아파 왔소. 이 편지가 하루 속히 당신 손으로
날아가서 당신 가슴 따뜻한 품속에 들기를 그리고 당신의 가슴을
더웁게 하기를.
나의 모든 상상력과 정서와 정신을 지배하는 사랑의 원천인
나의 마누라. 이 무거운 백림의 하늘이 호흡을 내리누르는 듯한
늦가을의 거리를 낙엽을 밟고 지나면서 당신의 생각에 정신없을
때가 자주 있소.
당신과의 모든 일들이 아직도 아득하나마 나의 기억 속에 남아
있소. 그리고 당신의 말없는 얼굴만이 언제나 똑바로 바라보오.
당신의 두 눈동자가 생생하게 나를 바라보는 동안 나의 사고력은
건강하고 나의 체력은 정상이고 나의 식성은 여전하리라.

우리의 꿈은 언제나 우리가 소중히 간직해 주고 있소. 그것은
명예도 아니오, 직위도 아니오, 오직 인간이 흙 속에 나서 흙
속으로 돌아간다는 진리를 실천하는 것. 그리고 당신은 나의
마음의 벗일 뿐이 아니라 당신의 뼈도 나의 뼈와 같은 자리에
묻힌다는 것. 우리의 컸던 이상과 우주만치 넓었던 사랑을 묻기엔

174

사방 1미터의 흙이면 족할 것이오. 당신이 나와 같이 아직도 수십 년이 남은 흙 속에서의 생활을 이어 나가려면 당신 스스로가 나의 보조 맞추기에 지금부터 닦기를 바라오. 그것은 뜨거운 사상과 모든 것을 초월한 체념!

나의 마누라 우리의 어린것들이 성인이 되기까지 그들의 길을 닦아 주기 위해 나는 지금 이렇게 준비하고 있소. 20년 후이면 우리의 세상이 되리라. 우리의 어린것들이 스스로가 인간 사회를 똑바로 보고 볼 줄 알게 될 것이오.

당신의 건강과 지혜가 항상 우리의 앞길과 우리의 어린것들의 앞길을 위해서 빛나기를 빌며.

당신의 낭군이.

뮌헨에서 아내에게 보낸 엽서, 1958년

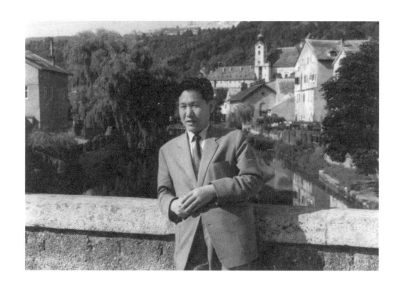

독일 유학 시절의 윤이상

다름슈타트에서.

왼쪽부터 백남준, 윤이상, 노무라 요시오, 존 케이지

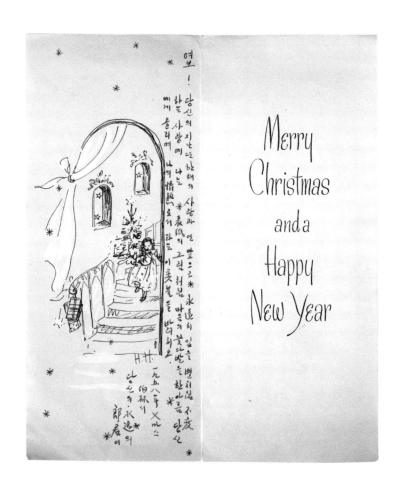

여보!

당신의 지난 한해의 사랑과 연 ✻으로 ✻ 永遠히 있을 별이 없는 不渎

한분 사랑에 나는 ✻ 表紙의 그림처럼 마음의 꽃다발을 한아름 당신

에게 올리며 나의 情熱로서 타는 이촛불을 밝히리오.

H.H.

一九五八年 X'mas
伯林서
당신의 永遠의
郞君이

1959년

우리 식구 넷을 한군데 뭉치는

이 아름다운 꿈이 실현되기를

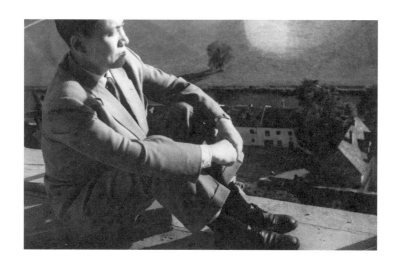

1959년은 윤이상에게 특별한 해이다. 7월 서베를린 음악대학을
졸업한 윤이상은 9월 4일 다름슈타트 현대음악제에서
<일곱 악기를 위한 음악>을 함부르크 실내악단 독주자들의
연주로 초연, 대성공을 거둔다. 9월 6일에는 네덜란드 빌토번
가우데아무스 음악제에서 헤르만 크뢰이트의 피아노 연주로
<피아노를 위한 다섯 개의 소품>이 초연된다.

1959년 1월 5일

여보, 나의 마누라. 오늘은 1월 5일. 나는 어저께 비행기를 타고 하노버에서 백림으로 돌아왔소. 그동안 여행에서 피곤했던지 하루 종일 자고 이제 이 편지 쓰오.

당신이 보낸 X마스카드와 편지 받았소. 그 편지 보고 어떻게나 기쁘고 즐거운지 몰라. 아이들 얘기 많이 쓰고 또 당신이 제자들과 같이 X마스를 즐겁게 보냈다니 말할 수 없이 기쁘오. 당신에게 선물도 했다니 듣기에 기쁜 일이나 그 학생들의 집안 형편을 생각하면 앞으로는 그런 선물을 절대로 하지 말라고 꼭 일러요.

그리고 당신이 마당에 정리하고 세워 두지 않은 목제에 걸리어 밤에 넘어져서 손목뼈에 금이 가서 깁스 한 것을 의사 지시도 없이 깁스를 떼 버렸다니 그게 될 말이오? 젊을 때는 체내에 생기가 많아서 모르지만 나이가 들면 다 나타날 일인데 당신이 경솔한 짓 했소.

나는 이번 크리스마스 연말연시를 통하여 약 50통의 인사 교환을 하였소. 나는 여행 도중에 본에 들러 우리 대사관에서 30일에 망년회를 주최했는데 그날 밤 나는 참석하였었소. 우리 학생과 한국인이 약 40명 모여서 하룻밤을 3년 만에 처음으로 대통령 부인이 보냈다는 김을 가지고 밥 싸 먹고 김치와 전골, 한국

음식을 어떻게나 먹었는지 말할 수가 없었소. 더욱 김은 참 맛이
있었소.

여보, 당신 다친 팔목 조금도 쑤시고 아프지 않소? 나는 걱정이오.
나이 많으면 우리 아이들 시집 장가 보내고 나면 비둘기처럼
다정히 살 텐데 당신이 항상 팔 쑤신다고 아파하면 어떻게 하오?
우리는 조금도 아픈 데 없이 깨끗하게 늙다가 이 세상을 마쳐야
할 텐데. 우리 정아나 우경이는 내가 생각하건대 조금도 험악한
성격이 없고 좋은 바탕으로 타고났다고 생각하오. 당신은 언제나
사랑과 지혜로서 아이들을 길러야 해요.

우리 학교는 내일부터 시작하오. 시작하면 무척 바쁠 것이오.
나는 비스바덴에서 베르그만 씨 부부를 만나 카페에서 차를
마시면서 나의 <바이올린 협주곡>에 대해서 상담한 바가 있소.
그는 과거 유명한 바이올린 연주자로서 약 15년 이스라엘 국에
가서 그곳의 음악학교의 교수나 국립교향악단의 악장을 지낸
사람인데 전후에 다시 독일로 돌아와서 비스바덴의 교향악단의
악장을 지낸 사람이오.
내가 보낸 악보를 연주할 생각으로 악보를 연구한 지 수주일.
어떻게나 어려웠던지 밤에 잘 때에도 머리에서 어려운 대목이 안
떠나 꿈에까지 나타났다 하오. 그리고 그렇게 어렵지만 않다면
이번 2월에 마인츠의 교향악단에서 연주할 수 있다고 말하였소.
그리고 그의 의견으로 연주 불가능하거나 지극히 어려운 장소를

친절히 편지로 써서 보냈다고 하였소. 그리고 나는 백림으로
돌아와 그의 편지와 다시 돌려보내 온 악보를 받았소. 나는
이 작품을 백림의 젊은 연주가와 교섭 중에 있는데 가능한지
않은지도 지금 알 수 없소.

여보, 나의 마누라. 1959년의 새해를 맞으니 다시 간절히 조국
산천이 그립고 당신과 아이들의 얼굴이 말할 수 없이 나의 공상을
지배하오.
당신은 3월까지 졸업생을 봐주고 나면 제발 3학년을 맡지 마오.
그리고 당신의 건강과 우리 아이들에게 바칠 시간을 생각하오.
나의 건강은 예전과는 퍽 달라 나날이 완전에 가까워 가는 것
같소. 왜냐하면 이번 여행은 힘이 들었는데 조금도 고단한 감
없이 돌아왔소. 그리고 자고 나니 모든 여행의 피로가 다 풀려
버렸소.
나의 마누라. 당신과 생활하던 옛날을 생각하는 시간이 나의
즐겁고 복 받은 세월이오. 언제나 당신과 둘이서 물욕 없이 다른
욕망 없이 순수하고 맑은 생활할 날을 기다리며 당신의 건강과
우리 어린 보배들의 건강이 항상 여일하기를 바라오.
여보, 언제나 당신만을 생각하고 사랑하는 나의 정신에 변함이
없으며 당신의 사랑으로 호흡하고 있는 나의 어린것들과 당신
위에 신의 축복을 비오.
당신의 낭군이.

1959년 1월 26일

여보. 오늘은 1월 26일. 당신이 고춧가루와 전복과 김 등을
부쳤다는 소식 듣고 어찌나 반가운지 모르겠소. 그것이 2개월
반이나 걸려야만 나의 손에 들어올 것이니 그동안 침만 넘기고
참아야 하겠지만 미리부터 얼마나 기대가 되는지 모르오. 당신은
그것을 부치느라고 얼마나 수고를 했으며 또 정성이 들었는가
생각하니 당신에게 고마운 생각을 금할 수가 없소.
나는 지난 주일 한 개의 소포에다 책을 6, 7권 쇼팽 전집을
선편으로 처음으로 보냈소. 쇼팽은 지금 나에게 공부가 되는 것이
아니지만 어쨌든 있어야 할 것이니 사서 뒀던 것이오.
이것이 잘 가나 봐서 계속해서 대부분의 책을 부칠 것이오.
그러나 내가 나갈 때 같이 싣고 가면 송료가 싸게 되는데, 그렇게
조금씩 부치게 되면 송료는 더 드오. 그러나 나는 어쩐지 나의
신변에 있는 짐들을 조금씩 당신 곁으로 부치고 싶소. 그래서
당신이 그 짐들을 받아 보고 안타까운 생각이 조금씩 들게.

오늘 이 편지와 같이 동봉해서 그 교가를 보내오. 생초는
산청군의 어느 쪽쯤 붙었는지 모르지만 아무튼 산청군은 내가
출생한 곳이오. 나는 산청군의 사리라는 한촌에서 나서 세 살까지
자랐으며 어머니의 등에 업혀 깊은 산속에서 우는 뻐꾹새 소리도
소쩍새 소리도 많이 듣고 지리산에서 흘러내려오는 강물에

윤이상은 통영, 부산, 서울 등에서 교사 생활을 하며 많은
학교들의 교가를 작곡했다. 위는 1948년 유치환의 시에 작곡한
통영 충렬국민학교의 교가이다.

발가벗은 아랫도리를 적시곤 했을 것이오. 이 교가는 가사도 흔한 것이오. 학교도 촌 학교니 쉽게 부를 수 있게 지었소.

여보. 나는 지금 유학 시기 중 가장 충실한 시간을 보내고 있소. 파리에 있을 때는 그야말로 나의 연구밖에 몰랐고 매일 약 8시간 방안에서 공부만 했지만 그때는 한 가지만 열중했기 때문에 지금에 비하면 호흡하는 면이 퍽 좁았소. 그러나 지금은 독일어가 거의 자유롭게 도움이 되니 흡수하는 면이 퍽 넓소. 나는 블라허 교수에게서 작곡학에 대한 지도를 받고 루퍼 교수한테서 12음 음악에 관한 지도를 받고 슈바르츠 쉴링 교수에게서 푸가의 지도를 받소. 이것이 매주 한 번씩 계속 되는데 세 사람에게 보일 과제를 완성하는 데 그야말로 눈코 뜰 사이 없소.

내가 유럽에서 배운 것은 참 많으며 나는 현대음악뿐만 아니라 서양음악의 근본과 발전의 초기의 음악에 관한 고찰에도 퍽 깊은 주의를 집중하고 있소.

지금이 나의 유학기의 가장 절정이라 할 수 있으며, 지금으로부터 쓰는 작품은 나의 오랫동안 염원하던 바 여기 대중들에게 접근할 수 있는 작품을 쓸 것만 같소.

나는 되도록이면 오는 가을에는 쾰른 근방으로 가서, 거기는 많은 도시들이 집중하고 있고 문화기관의 집중지대이니 그곳에서 나의 작품의 발표의 기회를 시험할 것이오. 나의 작품은 나의

교수가 조금씩 인정해 주는 것 같고 그의 추천만 있으면 출판의
가능성이 있을 것 같소.

노르웨이에서 온 오슬로 음악학교에서 교사로 있는 작곡가 한
사람이 나와 같은 클래스에 있는데 그의 작품은 파리의 일류
악단에서 연주된 바가 있었소.

그래서 교수는 그의 작품을 출판사에다 추천했는데 출판사에서는
거절해 버렸소. 그래서 다른 출판사에 보냈소. 그러면서 블라허
교수가 하더라는 말 '나도 처음 나의 작품의 출판이 출판사마다
거절당해서 20번이나 노력한 결과 성공했소' 하더라고.

여보. 다음 기회에는 꼭 우경이와 정아가 그린 그림들을 보내
주오. 그 그림들을 내 방 벽에다 붙여 둘 것이오. 그리고 우경이
정아 생각들이 어떤가 관찰할 것이오. 그림은 잘 그리지 않아도
좋은데 되도록 많은 그림을 보내 주오.

나는 전부터 이곳 신문에서도 보고 한국서 서독병원에
근무하다가 돌아온 의사들에게서 들은 얘기가 나왔었소. 대개
이곳의 추측, 즉 서독병원의 문을 닫아야 되는 이유는 서독병원이
너무 많은 환자들을 무료로 치료해 주기 때문에 한국의 의사들이
불평을 퍽 많이 한다, 그래서 부산 지방의 의사들은 먹고살 수가
없다고 한다. 그리고 서독병원의 많은 시설들을 부산대학의
의과대학이 쓰고 싶어 애를 쓴다. 그래서 관계자들은 서독병원을
쫓아내려고 한다. 그러면 의사들은 그 시설을 다 얻을 수 있다

이렇게 생각하고 있소.

그래서 서독병원 측은 오래 머물면서 한국민을 도와주고 싶은데
그것을 방해하는 사람들의 행동 때문에 이번에 철거하노라,
이렇게 보고 있소. 이런 것은 확실히 한국과 서독정부와의 사이를
해롭게 하는 것이며 한국에서도 너무 근시안적이 아닌가? 왜
남이 하는 일을 그냥 두지 않고 애써 그것을 뺏으려고 하는가?
그리고 서독병원이 철거하고 나면 그 사람들을 대신해서
빈민에게 무료로 치료해 줄 사람은 누구인가? 나는 관계자들에게
묻고 싶소.

여보. 지금 학교에서 어느 행사를 계획하고 있는데 참 모두들
불평이 많소. 모두 자기를 안 시켜 준다고 불평이고 누구는
많이 부른다고 불평이고 누구는 자기보다 못하는데 왜 그런
큰 아리아를 두 개씩이나 부르는가 하고 불평들이 자자하오.
그래서 그 모임을 주최하는 교수는 이렇게 불평이 많으면
집어치우겠다고 야단이오. 이런 것을 볼 때 한국이나 어디나
조금도 다름없이 예술인의 시기와 샘은 일반이오.
편지도 다 됐나 보오. 나의 마누라, 당신의 생활이 늘 여전하며
우리 아이들 데리고 매일을 아버지와 남편을 기다리는 생활이
바늘 끝만치도 변함없는 줄 믿소.
방학 동안에 아무 변함없이 잘 지냈소? 추위가 몹시 심한
모양인데 따뜻한 방에서 당신이나 아이들 잘 지내기를 바라오.

당신을 늘 꿈꾸고 늘 당신의 그림자와 생활하는 나의 일상생활이
항상 복된 것이 한없이 기쁘오.

나의 마누라. 당신에게 끊임없는 나의 정성을 보내며 당신의
일상생활에 하느님의 은총이 항상 끊임없기를 빌며 다음
편지까지 뜨거운 뽀뽀를 보내오.

당신의 낭군이.

1959년 1월 31일

여보. 오늘은 1월 31일. 요전에 보낸 나의 편지, 교가 지은 것과
나의 사진 한 장과 편지 잘 받았을 줄 아오.

오늘은 아침부터 함박눈이 쏟아지더니 지금은 그쳤소. 나는
어제와 그제는 연속하여 코피가 쏟아지더니 몹시 피곤하여 학교
갔다 온 후부터는 아무것도 하지 않소.

내가 최근에 완성한 <피아노를 위한 다섯 개의 소품>은 5개의
짧은 단장으로 된 것인데 우리 학교의 12음 음악작곡법의 루퍼
교수가 보고 '왜 당신은 이렇게 어려운 걸 쓰느냐' 하더군. 그가
강의하는 쇤베르크의 작품을 사람들은 어렵다고 하는데 그러나
내가 아는 젊은 피아니스트 퀴네트 씨에게 연습하라고 맡겼는데
그는 처음 피아노 앞에 앉아 연습 삼아 내 곡을 조금 만져보는데

놀랠 만치 손이 돌아가더군.

나는 지금 목관과 현악기 7개를 위한 실내악곡을 만드는데
지난번의 <피아노를 위한 다섯 개의 소품>과 이번의 실내악곡은
나의 마음에 들며 어디든지 내놓을 수 있는 작품으로 생각하오.

여보. 나는 오늘 또 어느 우리 동포 학생으로부터 정길 아버지에
대한 소식이 전해 왔소. 그리고 그가 내가 준 편지에서 알고 있는
소식과 또 정길 아버지가 나의 얘기를 듣고 퍽 기뻐하면서 어떻게
직접 소식을 전할 수 없는가 하였다고 하오. 그리고 나에게
편지해 온 학생이 서로의 소식을 전하는 중간 역할을 하겠다고
하여 왔소. 나는 그에게 편지를 쓰려고 하고 있소. 정길이
어머니에게 이 일을 꼭 전해 주오. 그리고 그 결과를 편지하여
주오.

나는 얼굴색이 퍽 붉은 색이 많아졌소. 늘 오렌지를 많이 먹으니
그런가 보오. 나는 오늘도 당신 생각을 오래 했소. 당신을
하루빨리 여기 불러다 살 수 있겠는가. 공상도 해 봤소. 우리
아이들이 좀 더 컸으면 그러나 지금 그만한 것들 떼 놓고 올 수
없겠지. 그러나 나는 꼭 당신들을 여기 불러오리다.

여보. 나의 영원한 애인 당신의 생활에 나의 사랑이 당신을
수호하기를 빌며, 안녕. 다음 편지 때까지.

당신의 낭군이.

1959년 2월 8일

여보. 오늘은 2월 8일. 그동안 당신은 추위에 아이들과 아무 일 없이 지냈소?

나는 그동안 늘 하던 대로 작품 쓰기에 바쁘오. 나는 새로 착수한 나의 <일곱 악기를 위한 음악>을 2월 말까지 끝낼 예정인데 어떨는지.

그리고 3월 2일부터 15일까지는 여러 군데 순회공연으로 돌아다닐 것이니 도무지 틈이 없을 것이고 또 순회공연이 끝나면 3월 10일부터 24일까지 일주일간 또 남서독 지방에서 있는 세미나에 초청됐는데 거기도 아마 가게 될 것이오. 그렇게 되면 3주일 동안 그러니 근 2개월 동안 작품을 못 쓰게 되는데 큰 걱정이오.

순회공연은 약 10개국의 35명이 참가하는데 내가 정식으로 그 단장을 위촉 받았으니 안 갈 수가 없으나 한국 학생들이 지금 출석할 사람이 결정이 안 되어서 야단이오. 모두 바쁘고 사정이 있어서 그리고 이 순회공연 후에 있을 세미나는 본의 장학기관에서 주최하기 때문에 안 갈 수가 없소. 그래서 작품 쓰는 데 시간은 없으나 이번에는 또 3주일간 더러 구경하게 되었소.

여보, 나는 또 벨기에의 리에주라는 시에 있는 국제 작곡 콩쿠르에 4월 말까지 새로 현악사중주 곡을 작곡하여 출품할

예정으로 있는데 지금 쓰고 있는 작품을 마쳐야겠고 3월에
3주일이나 작품을 쓰지 못하면 한 달 동안에 현악사중주 한 곡을
그것도 각국 작곡가와 경쟁하는 작품을 어떻게 쓸 수 있을까?
그래서 요새 망설이고 있소. 이게 콩쿠르에는 현악사중주 곡으로
지정이 되어 있으니까.

여보, 나는 그동안 정길 아버지의 소식을 위하여 여러 번 서신
연락을 중간인과 하여서 그 사람도 만나고 하여, 내가 편지
제1신을 써 보냈소. 당신이 시간이 없지만 이 편지 보거든 곧
정길 어머니를 찾아가서 직접 정길의 어머니의 편지를, 가정의
형편과 아이들의 커 가는 모양, 건강, 지능, 그리고 부모, 친척
형제들의 소식을 써서 보내 주오.

여보, 지금 백림은 퍽 추워서 마치 서울 날씨와 같소. 그래서
정신이 돌아오오. 밖에 나갈 때는 따뜻한 내복 입고 방한을
잘하고 나가기에 춥지 않소.

당신이 동생 동화하고 연락할 기회가 있으면 우리 고모님이 아직
살아 계시는지 알아봐 주오.

나의 지금 쓰고 있는 <일곱 악기를 위한 음악>을 나의 지도교수
블라허 교장이 보고 퍽 칭찬하는 것을 보니까 아마 이것이 끝나면
이곳의 출판사에 추천해 주지 않을까 싶은데 그렇게만 되면 나의
큰 희망이 달성되는 셈인데 어떨지.

여기서 출판한다는 것은 어려운 노릇이며 연주된다는 것보다

몇 갑절이나 중요하오. 왜냐하면 출판된다는 것은 벌써 학적
가치를 인정하는 것이며 연주된다는 것은 시험해 보는 데 지나지
않으니까.

그리고 오늘은 나의 <바이올린 협주곡>을 위하여 그 연주자와
전화로 연락하여 그는 수요일 저녁에 자기 집에서 만나기로
했는데 그 사람이 연주한다는 결정만 하면 유럽 전체에 가는
연주망을 가진 리아스 방송국에서 연주하게 될 것이오.

여보, 특별히 당신에게 부탁할 게 하나 있는데 지금 당신에게
나의 <피아노삼중주>와 <현악사중주> 인쇄한 책이 있지 않소?
그중에서 우선 급한 대로 한 권을 항공으로 보내 주오. 그리고
트리오와 사중주 당신에게 있는 것 한 권씩이라도 좋으니
선편으로 보내 주오. 당신은 내가 부탁한 것 잘 잊어버리니 지금
찾아서 책상 위에 얹어 놓고 보낼 준비하오.

여보, 오늘은 2월 9일이오. 일요일은 항상 바쁘고 학교 나가는
날이니까. 그러나 금요일처럼 바쁘지는 않소. 여보, 나의 마누라.
늘 당신 생각하며 살아나가는 지도 벌써 긴 세월이 흘렀소.
당신이 늙어질까 걱정할 것은 조금도 없으며 늙고 젊고에
우리들의 사랑이 달려 있지 않소. 우리는 항상 젊음을 가졌으며
이 젊음은 죽을 때까지 계속할 것이오.

다음 편지에는 우경이, 정아의 그림이나 작문 지은 것 보내 주기
바라며 당신의 생활에 언제나 따뜻한 행운이 늘 감싸기를 그리고

우리 어린것들에게 신으로부터의 총명이 있고 건강이 늘 그들의
발육을 더하기를.

백림서 낭군이 뽀뽀를.

1959년 3월 15일

여보. 오늘은 3월 15일 여기는 쾰른이오. 나는 하노버에서
당신에게 비행장에서 내려 기차 기다리는 동안 그림엽서 한
장 보내고 지금 이 편지가 나의 이번 여행 중에 두 번째 편지로
이제는 여행 나와도 신기한 것도 없고 당신에게 보고할 거리가
없어 미안하오.

나는 여기 와서 쾰른 음악학교 부교장인 슈뢰더 교수를 만났는데
나의 바라던 바가 별로 흥미가 없는 것 같아서 이 학교에 적을
두어 볼까 생각던 것을 그만두기로 했소. 그리고 여기 쾰른
대학의 음악부 수석 교수를 내일 만날 것이오. 나의 학위에
관해서 한번 타진해 볼 생각이오.

내가 여기서 1년 반만 더 하면 박사 학위를 얻을 수 있을 것으로
아는데 그러려면 모든 작곡 행동을 할 수 없게 될 것이고 또
작품의 연주를 위한 기회의 활동에 퍽 제한을 당하게 되니까
어떻게 할지 모르겠소. 학위를 얻느냐! 또는 순 작곡가로서 내

어떻게 하지 못느껏오. 責任을 얻는냐 ! 그는 純作曲家로서 歐羅巴에서 地位를 갖이은라이는데 努力하느냐 의 두가리 는 이걸로 내 自身 決定못짓고 있오. 이제 내가 배우는것은 더 배울것이 없는것 들으 하기가 一刻間은 후보해도못다 하는것이고 이제 完全히 東洋과 西洋의 시작에 倒達哭고하게된 心情이 이러지만 — 그증 에는 내 혼자 나도 疑問이 갖엇는데 이제는 내 혼자 해도 모든걸 내 힘으로 發見하능 있게 되엿다. 내가 구라파에 온 所得이 란 이주 말할누가 없오. 그러나 生涯의 시는 여음 다르믐合乙는

에 갖고진것이 내에게는 내의 앞길에 決定的인 것을 만드능 구곳스. 나는 지금 主로를 서늦기 路리作品을쓰배 내心福을 材料는 그츠에 항상 찾이 괴로워 햇던것이 한 큰 鈍脈을 發見한것치해 늘은 藏한것갈노 그츠에는 恒常 靈感 얻음을 찾앗 느데 지금은 靈感을 찾을때가 아니라 기술에서 靈感이 가면히 울이 내러와한는것을 알앗오. 作曲家에 내가 中보한 强爭 은 간 앗이 있오. 내가 이나을 이 世界에서 恁义하지못한 쓰느것을 찾을러고 그럼中이라 그것을 내 나는 살바리능 꿋갈앗으니가 그것은 作品노으로 完成하러므 살으오 5,6年 이 걸러것이오

자신, 결정을 못 짓고 있소.

이제 내가 배우는 것은 더 배울 것이 없는 것 같소. 하기야 학문은
평생해도 못 다하는 것이고 이제 완전한 학문과 예술의 시작에
도달했다고 해도 과언이 아니지만 그전에는 나 혼자라도 의문이
많았는데 이제는 나 혼자 해도 모든 걸 내 힘으로 발견할 수 있게
되었소.
내가 구라파에 온 소득이란 이루 말할 수가 없소. 그리고 특히
지난여름 다름슈타트에 갔던 것이 나에게는 나의 앞길에
결정적인 길을 만들어 주었소.
나는 지금 조금도 서슴지 않고 작품을 쓰며 나의 작품 쓸 재료는
그전에 항상 찾아 괴로워했던 것이 지금은 한 큰 광맥을 발견한
것처럼 늘 저장되어 있는 것 같소. 그전에는 항상 영감만을
찾았는데 지금은 영감을 찾을 때가 아니라 기술에서 영감이
자연히 우러나와야 한다는 것을 알았소.
작곡학에 내가 평생 할 과업은 또 남아 있소. 내가 아무도 이
세계에서 발견하지 못한 시스템을 찾으려고 노력 중인데 그것을
나는 실마리를 못 잡았으니까 그것을 작품상으로 완성하려면
앞으로 5, 6년이 걸릴 것이오.

여보! 나는 이번 여행 나와서 이제 3일간이지만 늘 건강히
지내고 있소. 오늘은 작년 다름슈타트에서 만난 우리 한국 학생,

전자음악 공부를 하는 백남준 씨가 지금 나를 찾아오게 약속되어
있소. 오면 같이 미술관에 가기로 되어 있소. 젊은 그는 퍽
얌전한 사람이고 그의 음악적인 생각은 지나치게 앞선 전위파에
속하는데 음악의 기초 공부는 다른 사람처럼 정상적으로 하지
않았으나 지금 그가 시험하고 있는 새 음악의 가능성에 관한
일은 크게 주목해 마땅하다고 생각하오. 아마 여기서 그는 그 길
위에서 성과를 거둘 것으로 알고 있소. 그의 작품은 전연 내가
쓰는 그런 종류와는 달리 아주 엉뚱한 길이지만.

여기의 날씨는 여전히 좋으며 쾰른의 사육제가 지난 후 이곳
주인들은 회개하는 동안이라 해서 조용하오. 쾰른은 백림처럼
크지도 않고 어수룩하지도 않고 파리처럼 인심이 반질반질한 것
같소. 물가는 비싸고.
오늘은 일요일이 돼서 여기 대학식당의 문을 닫았기에
점심때인데도 점심을 먹지 못하고 지금 배가 비었다고 자꾸
소리로서 통지하고 있는 것 같소. 배에서 소리가 나오. 백 씨가
오면 같이 시내에 나가서 점심을 배불리 먹어야겠소.
여기는 쾰른 대학에 속하는 기숙사이오. 방학이라 학생들이 다
나가고 얼마 남아 있지 않소. 나는 여기서 16일이나 17일까지
있다가 바트 뒤르크하임이라는 곳으로 갈 것이오. 거기에서
당신의 편지가 꼭 기다리고 있을 것으로 알고 있소.

여보, 나의 마누라. 언제나 당신에의 사랑이 나의 여행의
길동무이오.

나를 여기다 붙잡아 놓고 있는 것이 무엇인가? 내가 애타게
당신을 순간도 잊을 수 없으면서 나의 발을 여기 묶어 놓고 있는
힘이 무엇인가? 사나이로서의 담! 포부의 관철! 자아의 달성!
자존심의 완수! 모든 말을 다 합해도 신통치가 않소. 그러나 역시
마치 로켓이 달세계로 향해 발사되듯 자꾸만 전진하고 있소. 나는
쉬이 이 로켓이 성공하지 못하고 지상으로 떨어질 것을 바라오.
그래서 당신의 품안에 들도록.

당신의 낭군이.

정아, 우경아, 정자 안녕. 날마다 아버지가 뽀뽀를 보낸다.

1959년 3월 30일

여보! 오늘은 3월 30일이오. 내가 여행에서 돌아와서 처음
쓰는 편지요. 나는 <일곱 악기를 위한 음악>을 여행 중에서
사보한 것과 여기 돌아와서 보충한 것을 약 2일간을 정신없이
몰두하여 끝마쳤소. 그리고 인쇄소에 가서 부활절 휴가 직전이라
분주하다고 꺼리는 것을 억지로 하여 5부만 우선 인쇄를 끝내고
틀린 데를 교정하여 곧 네덜란드 빌토번에 일부 보내고

연 3일이나 낮잠을 자고 나니 이젠 피로가 풀린 것 같소. 그러나 또 10일만 있으면 다시 쾰른 북방에 있는 에센이란 도시로 3일간 예정으로 여행하게 될 것이오.

나는 여기 가톨릭 회합에 한국 민요를 불러 달라고 청하는 데가 너무 많아서 딱 질색이오. 이번에는 약 1200명의 전 독일 시부 (市部) 대표자들이 모여 큰 기념회를 하는데 거기에 아프리카, 일본, 한국인도 인도네시아의 민요와 춤을 소개하게 되어 있소. 한국 민요는 나의 <고풍의상> 그리고 <처용가>, <농부가> 중에서 골라서 부를 것이오. 나는 여기서 공중석상에서 노래 부르기가 아주 쉽지만 아무도 한국 민요를 여기서 부를 만한 성악가가 없고 가톨릭 관계자들은 내가 노래를 썩 잘 부르는 걸로 알려져 있기 때문에 번번이 내가 초청을 받는 것이오.
나는 다름슈타트에서 금년 하기에 작년과 같은 현대 작곡 발표회에 슈타이네케 박사와 상의했소. 그는 나의 작품에 대한 설명에 많은 흥미를 가지면서, 금년은 작년과 달리 연주할 작품을 퍽 수를 줄여서 제한했노라 하면서 공적으로 연주할 작품 연주를 위해서 노력하겠으니 작품의 사본을 보내 달라고 부탁했소.
나의 작품은 12음으로 될 것이지만 거기는 퍽 동양적인 정적과 순음악적인 요소가 많이 개재해 있기 때문에 다름슈타트에도 낼 수 있다고 생각했소. 현재 일본의 아무리 급진적인 작품도 내가 이번에 내고자 하는 작품보다 앞서지는 못했기에 조금도

거리낌이 없소.

그러나 한국에서 이 나의 작품을 듣는다면 깜짝 놀랄 것이오.
현대 작품을 덮어놓고 급진적이라고 다 좋은 것은 아니고
급진적이면서 타당한 미학적 근거를 갖고 있어야 하는데 그것이
현대 작품의 존재 가치를 규정하는 것이오.

여보. 오 선생에게 편지로서 정길네 집의 자세한 형편을 알아서
좀 적어 보내 달라고 한 지가 두 달이 되어 가는데 아무 소식도
없소. 그 친구 성내지는 않았을 텐데 그 편지를 받았는지 못
받았는지 만나거든 물어봐 주오.
당신은 당신의 의견대로 '정길 어머니가 남편이 살아 있다는 걸
알면 그만이지 더 알아서 무슨 소득이 있는가' 하고 말하지만
본인의 심정을 도무지 이해 못하는 말이오.

여보. 나의 마누라, 이 바쁜 여행 중에도 늘 당신의 얼굴을
가슴에 떠올리며 당신과 같이 여행하고 있는 기분에서 나날을
보내고 있소. 당신이 세속에 물들어 있었다면 나는 당신을
애초부터 그처럼 사랑하지 않았을 것이오. 맹목적으로 당신의
남편 되기를 원하지 않았을 것이고 당신이 저지르는 조그만
과실은 당신이 세상충이*기에 더욱 매력이 있었으며 그것이 또한

* 철부지를 뜻하는 방언

당신의 아름다움의 하나였소. 당신에의 사랑이 나의 가슴 속에
용솟음치고 있소. 안녕. 뜨거운 뽀뽀를 보내며.
당신의 낭군이.

1959년 4월 25일

여보. 기다리고 기다리던 당신이 보낸 소포가 기어이 오늘 닿았소.
당신이 1월 8일 부친 것이 4월 25일에, 그러니 근 3개월하고
20일 만에 닿았소. 당신이 정성껏 보내준 것에 대해 말할 수 없는
기쁨에 잠겨 있소. 나는 그 소포를 풀자마자 김을 몇 장 맨입에
넣고 씹으며 목마름도 참고 실컷 고국의 미각에 잠겼었소.
요새 백림의 일기는 유달리 좋은 날씨가 계속되고 있소. 그러나
나는 아직도 몸이 괴롭고 잠만 오고 하품만 나고 해서 아직도
계획하는 신작품을 착수 못하고 있소.

내가 요전에 서독 에센에 갔을 때에 음악회를 가진 것에 대한
신문 보도가 나에게 전달되어 왔소. 거기에 의하면 '한국의
작곡가 Isang Yun 씨가 에센의 살바우*에서 그의 작품 세 곡을

* Saalbau, 홀, 강당 등으로 사용하는 건축물을 이르는 독일말

소개했는데 그는 아름다운 미성으로 노래 불렀으며 그는 작년
전 가톨릭 연례 대회에서도 그의 작품을 소개한 바 있다' 이렇게
보도되었소.

나는 어제 나의 교수 블라허 교장에게 나의 최근의 작품
<일곱 악기를 위한 음악>의 가인쇄된 한 부와 <피아노를
위한 조곡> 한 부씩을 주었소. 준 목적은 그가 이 백림에 있는
세계적으로 유명한 출판사 보테 운트 보크에 출판 교섭을 하기로
되었소. 교섭했다 실패하는 일이 허다히 있지만 자기 제자 중에서
우수한 작품을 골라서 교장은 출판 교섭을 간혹 해 주오.

그러나 노르웨이의 작곡가요, 지금 현재 같은 클래스에 있는
친구의 작품이 출판사에서 거절당한 걸로 아오. 왜냐하면
출판사에서 작품이 출판할 때는 작품 자체도 좋아야 하지만 장차
이 사람이 세계적으로 유명하게 될 요소가 있나 없나를 타진해서
요소가 있어야 출판하는 법이니까 여간 힘든 일이 아니오.

나는 화란과 다름슈타트와 백림방송국에 작품 연주를 교섭
중이고 또 출판사에 작품 교섭 중이니까 당신 말대로 나에게
금년에 재주가 정말로 대통이라면 한번 기대를 가져 보는데,
사람이란 건 때를 만나야 하고 때를 만나려면 그 장소에서
대비하고 서 있어야 하지 않는가?

나는 이렇게 늘 생각하오. 나에게 과거에 때가 있었다고 볼 수
없으며 마음대로 해 보지 못한 것도 또한 사실이오. 그러나 이제
마음대로 해 보고 또 때를 만날 장소에도 서 있소. 지금 할 일은

준비하는 것이며 이 준비가 조금씩 성공이 되는 날에는 나에게도
때가 오리라.

여보! 오늘은 4월 27일. 어제는 하도 집 안에만 들어앉아
있으니까 기운이 안 나는가 생각해서 백림의 호수 반제에 갔댔소.
일요일에 밝은 날씨라 백림 사람들이 다 모인 것 같이 붐비고
있었소. 나는 혼자 가지고 간 김밥을 먹고 서너 시간 웃통 벗고
햇볕 쪼이다 돌아왔소.
여보. 나의 자야. 나의 몽매에도 잊지 않은 연인. 나는 당신을
그 옛날에 쑥덕이라고 그랬지. 그것이 나에게 꼭 알맞은 당신의
성격. 당신의 어질고 순백한 품성이 나의 마음의 거울이며 나의
사랑의 의지할 곳.
언제나 당신과 우리 아이들 여섯 샛별 같은 눈동자가 나의
등 뒤에서 나를 지키고 있는 것을 잊지 않으며, 금년이 나의
행운이라는 것을 믿고 기다리면서.
당신의 낭군이.

1959년 5월 3일

여보. 오늘은 5월 3일. 벌써 5월에 접어들었으니 한국도 초여름 기분이 차츰 다가오겠구려. 이곳 백림도 한창 밝은 날씨만 계속하고 있소.

나는 그동안 변함없는 생활을 계속하고 있소. 변함없는 생활이 가장 행복한 때인가 보오. 나는 요새 잠을 어찌나 많이 자는지 보는 사람마다 뚱뚱해졌다고들 하오. 나는 그동안 미술가 몇몇 사람들을 사귀어서 그림과 음악과 특히 작곡 기술상으로서의 추상적인 수법을 흡수하는 데 신경을 쓰고 있소. 언제나 내가 편지에서 얘기한 나의 특수한 방법의 연구는 이 미술면의 접촉을 두터이 함으로서 성공할 수 있는 것이오. 그래서 시간만 있으면 전람회에도 많이 가 보려고 하오.

나는 최근에 미술가들과 거기 관심 있는 사람들이 모인 좌석에 초대되어 가서 거기서 나의 음악과 미술과의 관련에 대한 지론을 연설했더니 처음에는 그 가능성에 대해서 의아해 하더니 나중에는 퍽 관심을 기울이는 것 같았소.

"당신들은 음악을 들을 때 무엇을 생각하는가? 과거 아름다웠던 시절의 추억? 아름다운 풍경? 따뜻한 사랑? 어느 유명한, 자기가 읽은 적이 있는 소설? 그러나 이것도 저것도 아닌 어느 일부의 대중들은 음악에서 울려 나오는 멜로디의 선과 타악기의 강타와 관현악기의 조화로 말미암아 우러나는 음의 색채에서 그들은

공간에 마치 아브스트랙트*의 또는 모자이크의 그림처럼 기묘한
선과 색채와 각종 대소의 점을 두뇌에 그리며 음악을 즐기는
부류가 반드시 있을 것이라."
이렇게 나는 말했소. 여보! 내가 생각는 이 길은 지금 현대음악의
막다른 골목을 타개하는 새로운 개척자가 될지 안될지는 아직은
미지수이지만 아무튼 모든 학문이나 예술은 무에서부터 유를
찾아낸 것이며 나의 이 길은 10년이 걸릴지 20년이 걸릴지
모르지만 아무튼 탐구해 보겠소. 그리고 꾸준히 노력해야 할 것을
새삼스레 느끼오.

여보. 나의 마누라, 그동안 당신은 아무 일 없이 지났소?
당신이 일주일에 한 번씩 편지 내는 걸 원칙으로 하고 때로는 두
번 내겠다는 걸 찬성하오. 그러나 언제나 일주일에 한 번 내는
편지는 정해 놓고 그날에 편지 틀림없이 띄우도록 해 줘요.
나는 새로 관현악을 위한 작곡을 착수했소. 그래서 지금부터 또
늘 바쁠 것이오. 여보. 나는 마치 어부가 여러 군데 그물을 쳐
놓고 고기들이 들도록 기다리고 있는 것처럼, 여러 군데 귀중한
기회를 걸어 놓고 지금 회답이 오기만 기다리고 있소.
나는 아직 정길 어머니의 편지를 받지 못하고 있소. 지금 정길
아버지의 소식이 끊어졌지만 앞으로 또 받을 수 있을 것이라

* abstract, 추상의

생각하니 정길 어머니더러 마음 조급히 가지지 말고 기다리고
있으라고 위로해 주어요.
문 선생과 오 선생의 편지에서 친구들 소식을 전해 줘서 반갑고
늘 그렇게 소식을 잊지 않고 전해 주는 친구가 있으니 얼마나
다행인지 모르오.

내가 유럽에 온 지 만 3년이 되오. 나는 언제나 성북동 골짜기
송림 사이에다 조그만 초옥을 짓고 화원에 싸여서 창작을
하리라는 꿈을 잊지 않고 있소.
우리 정아와 우경이는 좀 더 도심지가 가까운 데 살려야지.
당신은 나와 같이 있어야 해. 당신은 꽃밭에 물 주고, 나의
점심하고 방 소제하고, 저녁이면 둘이서 팔짱 끼고 별을 바라보고
달을 바라보고. 당신은 늙는 것을 조금도 한탄 말아야 해요.
내가 아무리 젊어 보인다고 해도, 당신의 나이에는 따라갈 수
없을 테니. 그리고 우리는 이런 꿈을 꾸되 언제나 아껴 두고
한번씩 마음속에서 꺼내어 보고 그때가 오기를 애태우지 말고
기다립시다.
우리나라의 정세는 좀 안정이 되었는가? 내년 대통령 선거를
앞두고 국내가 퍽 소란할 것 같은데 그것이 염려되오.
안녕. 당신을 끝없이 사랑하는 당신의 낭군이.

1959년 5월 24일

여보. 오늘은 5월 24일. 나는 그동안 건강에는 지장이 없는
모양인데 역시 봄이 되어 그런지 오래도록 그 놈의 피곤증이
안 풀리고 오전 중에는 반드시 한잠 자야 하오. 그러니 건강한
사람 능률의 반밖에 안되니 늘 걱정하고 있소. 그러나 몸 외에
아무것도 중요한 게 없으니 걱정할 것 아무것도 없다고 생각하고
있소.

지금 백림은 밝은 날씨이나 우리 한국처럼 하늘이 새파랗지 않고
부옇게 안개 낀 것처럼 이상하오. 그러니 늘 피곤증을 느끼는가 봐.

나는 지금 작품 연주와 출판사의 소식을 간절히 기다리고 있는데
아직 소식이 없소. 그리고 새로 시작한 관현악을 위한 작곡은
진척이 느리고 속도가 빠르지 못한 채 계속하고 있소.

내가 계획한 6월 10일부터 일주일간 로마로 여행하려는 예정을
세우고 있으나 지금 조금도 준비를 하지 않고 있소. 로마에 가면
로마뿐만 아니라 간 김에 나폴리와 베니스를 꼭 돌고 또 밀라노
스칼라좌의 오페라를 구경해야 하는데 그것을 다 합하면 적어도
200불은 있어야 할 것이므로 지금 주저하고 있소. 그러나 내가
귀국하기 전에는 반드시 이태리 여행은 해야 할 것이므로 어쩔까
망설이고 있소.

여보! 오늘 저녁에는 독일의 젊은 작곡가 헨체라는 사람의 작품을

들으러 극장에 왔던 길에 구내 다방에 앉아 이 편지 쓰고 있소.
작품 연주는 세계적으로 유명한 백림 필하모니에다가 상임
지휘자 카라얀의 지휘이오. 카라얀은 지금 세계에서도
음악가로서는 가장 일등 가는 행운아요.
헝가리 귀족의 아들로 태어나서 27세에 독일의 지방
오페라 극장의 수석 지휘자. 지금 50세밖에 안 되는 사람이
푸르트뱅글러의 후계자로서 백림 필의 수석 지휘자요, 빈
오페라의 수석. 또 밀라노 스칼라의 수석 지휘자. 그는 돈이
어떻게나 많은지. 그의 왕궁 같은 별장은 유럽 도처에 있고
심지어 아프리카 모로코에까지 있소. 그는 연주에 별장 방문에
사용(私備) 비행기를 타고 다니오.
현대에 이르러 음악은 완전히 상품화한 것이 이런 행운아에게는
돈이 홍수처럼 뒤를 좇아 흐르고 진실히 음악을, 예술을 창작하는
사람들은 항상 금권사회와 등지고 살아야 하오. 나는 돈 버리고
할 수 있는 지휘자나 가수나 연주가가 되지 못한 것을 조금도
서러워도 하지 않지만 어쩐지 이 세상은 자꾸 기형적으로 발전해
나가는 것만 같소.

나는 전일 유치진 씨에게 편지를 내어서 오페라를 지을 수 있는
적당한 각본 몇 개와 함세덕 씨의 <에밀레종>의 원본을 보내
달라고 했는데 아직 회답이 없어 답답하오.
그것이 오면 아마 <에밀레종>을 오페라로 만들어서 이곳

텔레비전에 상영해 볼까 생각하는데, 전일 모 전문가에게
줄거리를 설명하고 상의했는데 큰 오페라 극장보다 텔레비전부터
시작하는 게 가까운 길이라고 해서 그렇게 할까 생각하오. 그가
물론 독일 사회에 맞도록 구성을 다시 하기로 하고.

여보, 오늘은 5월 25일. 지금 막 로마의 국제 작곡연맹에서 이번
작곡제에 나를 초청했고 호텔도 잡아 두었다는 소식이 왔소. 나는
이번 이태리 여행에 퍽 관심을 가지고 가고 싶어 하고 있는데
학교의 사정이 어떨지 모르겠소.

지금 나의 몸의 상태가 좋아졌으니 다시 창작에 열을 올려야
하겠소.

우리 정아, 우경이를 아버지가 늘 생각하며 또 당신의 얼굴과
인자한 마음성에 홍대한 사랑을 느끼며 나날을 살아가오. 나의
마누라 안녕.

당신의 낭군이.

1959년 6월 14일

여보. 나의 마누라 오늘은 6월 14일. 당신의 편지는 지난
주일에도 한 장 받았소. 나는 이제 한 장씩 받는 데 졸업이 되어서
더 기다리지 않소.

여보! 나의 마누라! 오늘 또 나는 이 편지를 당신에게 쓰는데
끝없이 기쁨과 즐거움에서 이 편지를 쓰오. 그것은 나는 또
하나의 소식을 받았는데 이번에는 다름슈타트에서 매년 열리는
국제현대음악제의 하기 모임에 나의 <일곱 악기를 위한 음악>이
정식으로 연주 결정되었다 하오.

당신도 알다시피 내가 작년에 갔던 곳이며, 여기서 현대
작곡가들의 작품을 듣고 깊이 나의 작품에 영향을 받은 바 적지
않았소. 나는 여기서 작년 가을에 돌아와 곧 착수했던 것이
피아노곡으로 이번에 화란의 국제음악주간에 입선된 것이며
그 다음에 착수하여 이번에 다름슈타트에서 2개월여의 심사를
거쳐서 정식으로 연주하게 결정이 되었소. 당신도 나의 수차의
편지에서 짐작했겠지만 이 다름슈타트의 모임은 화란보다도
더욱 유명한 것이며 지금 전 세계의 신진 작곡가들이 여기에서
한번 연주될 기회를 얻기 위해 얼마나 노력하는지 모르오.
그리고 나의 작품은 이번에 9월 4일 밤에 연주되기로 되었으며
연주가들은 함부르크에 본부를 두고 구라파 각지에서 연주로
유명한 함부르크 캄머 솔리스텐들이며 지휘에는 프랜시스

211

③ 구라파各地에서 演奏로 有名한 "Hamburger Kammer —
Solisten。들이며 指揮에는 Francis Travis 라고라는
젊은 美國人이며 從來의 그때 조박엿으며 Scherschen 의 弟子이며
또 現代音樂의 指揮에 이름잇는 젊은 指揮者이다. 나의 作品의
연주는 9月4日 Darmstadt에서 있을것이며 이밤은 이 다르므슈
닷트의 音樂祭의 最終日의 하로밤이며 室內樂의 最終의 밤이기때
문에 가장 理想的인 프로속에 끼인 榮光을 받은것이며
④ 이밤밤은 Frankfurt 放送局이 全 改羅巴로 中斷放送
하게 되여있다. Darmstadt에서 作品의 演奏는 두가지의
種類가있는데 하나는 作曲講座속에서 公開演奏라는作品들은
이쪽 新人 젊은 사람들의作品을 하는데 그것도 한번 機會 없느냐는
것은 作品이 어간 좋지 않으면 안되는것이고. 그러나 나의 最終에는
Frankfurt 의 放送局이 中繼放送으로 出動하는 큰 演奏會場
에서 그것도 마즈막 室內樂의 밤에 하게 되여 어쩔영문인지 나自身
도 어리둥절할 지경이다. 이 소문이 伯林音樂大學에 알려지자
내 現在를 尊重하는 사람 또 同級의 노르웨이 人과 美國人과같이 시기
해서 理解에 困難한 사람 一色들이고. 나는 지금 Holland 라
Darmstadt 두곳에서 나 나의 作品에 對한 解説을 프로에 翻印
刷하겟다고 보내라고해서 지금 獨文으로 다듬어서 아무튼 써서 이럭저럭
을 썼소. 이 편지 아래에 그 解説文이 반남이되여 있다. 나의 마음
나는 作曲에 밤낮에 種子를 뿌려 今年에 걸음을 켜고 기다리고 있는 收穫
을 기다렸다. 그리고 이번 伯林放送局의 그 惱兒을 傳하고 現代
音樂의 責任者 Hasse 氏는 나에게 지금 내가 쓰고있는 管絃樂曲을
이번 10月의 定期公開演奏會에 넣기爲해 빨리 完成해서 꼭 自己에
게 잘라고 당부하엿소 世上은 이럭케 변하는것이고. 그는 늘 내가作
曲을 保留하고있었소. 그리고 나의 이 "吹奏器를爲한音樂" 을 지금 每年있는
伯林音樂祭의 演奏에로 主搭中이고 伯林音樂祭는 現代作品라는것이
꼭 큰 困難을 없게 伯林이란 都市가 크고 뻐쳐있던것이니 모습하는
것이오. 나는 지금 두곳에서 큰 出版社라 出版交渉을 하는 中이며
音樂에對하여 나의 온수가 둘내리고 그걸 기다려볼中이다. 万一 出版하지

트래비스라고 하는 젊은 미국인인데 독일서 오래 공부했으며
헤르만 세르헨의 제자이며 퍽 현대음악의 지휘에 이름 있는 젊은
지휘자이오.

나의 작품의 연주는 9월 4일 다름슈타트에서 있을 것이며 이
밤은 다름슈타트 음악제의 최종일의 하루 앞이며 실내악의
최종의 밤이기 때문에 가장 이상적인 프로 속에 귀인 대접을
받은 셈이며, 이날 밤은 프랑크푸르트 방송국이 전 유럽으로 중계
방송하게 되어 있소. 다름슈타트의 작품 연주는 두 가지 종류가
있는데 한 가지는 작곡 강좌 속에서, 공개 연주되는 작품들은
아주 신인 젊은 사람들의 작품들을 하는데 그것도 한번 기회
얻는다는 것은 작품이 여간 좋지 않으면 안 되는 것이오. 그런데
나의 기회에는 프랑크푸르트 방송국이 중계 방송으로 출동하는
큰 연주회장에서, 그것도 마지막 실내악의 밤에 하게 되어 어쩐
영문인지 내 자신도 어리둥절할 지경이오.

이 소문이 백림음악대학에 알려지자 나에게 축의를 표하는 사람,
또 서방의 노르웨이인과 미국인 같이 시기해서 이해에 곤란한
사람 각색이오.

나는 지금 홀란드와 다름슈타트 두 곳에서 다 나의 작품에
대한 해설을 프로그램에 인쇄하겠다고 보내 달라고 해서 지금
독문으로 다듬어서 만들면서 이 편지를 쓰오. 이 편지 아래에 그
해설문이 받침이 되어 있소.

<일곱 악기를 위한 음악>, 1959년

나의 마누라. 나는 작년에 종자를 뿌려 금년에 걷으려고 기다리고 있던 수확을 다 마쳤소. 그리고 이 백림 방송국에 그 소식을 전하자 현대음악의 책임자 하세 씨는 나에게 지금 내가 쓰고 있는 관현악곡을 이번 10월의 정기 공개 연주회에 넣기 위해 빨리 완성해서 꼭 자기에게 달라고 당부하였소. 세상은 이렇게 변하는 것이오. 그는 늘 나의 작품을 보류하고 있었소.

그리고 나의 이 <일곱 악기를 위한 음악>은 지금 매년 있는 백림 음악제의 연주에도 교섭 중이오. 백림음악제는 현대작품과는 별다른 큰 관련은 없으나 백림이란 도시가 크고 내가 있던 곳이니 교섭하는 것이오. 나는 지금 두 군데의 큰 출판사와 출판 교섭을 하는 중인데 금년에 특히 나의 운수가 좋다니까 그도 기다려 보는 중이오. 만일 출판까지 실현된다면 나의 목적은 최대로 달성하는 것이니 기다려 보겠소. 그러나 나의 이 작품은 너무 연주가 어려워서 출판하면 출판사가 손해를 볼 것이오. 사 가는 사람이 적을 테니까.

나의 알뜰하고 붉은 사랑을 창조하여 주는 나의 마누라, 안녕. 우리의 고가(古歌) <청산가>를 주제로 큰 작품을 쓸까 하오. 그리고 신석정 씨의 '청산에 살어리랏다'도 얻을 수 있으면 다음 편지에 적어 보내 주오.

1959년 6월 20일

여보. 나의 마누라. 오늘은 6월 20일. 당신의 편지 잘 받았소.
당신이 나의 화란에서의 작품 입선의 편지를 받고 퍽 기뻐해서
편지한 것 읽었소. 지금쯤은 당신이 또 나의 다름슈타트에서의
작품 입선에 대한 편지를 읽었을 것이라 생각하오.
나는 그동안 양쪽으로 보내는 나의 작품 분석을 써 보낸 후 그 뒤
졸업시험 준비 때문에 늘 바빴소. 나는 약 수개월 동안 일주일에
세 번쯤 학교에 나가는 이외에는 방안에만 들어앉아 있었기
때문에 소화가 잘 안되어서 좀 애먹소.
나의 졸업시험은 7월 10일 경에는 다 끝나는데 이번에도 물론
작곡부에 졸업시험 치는 사람은 나 하나밖에 없다니까 얼마나
어려운지 한번 당해 봐야겠소.

여보. 자야. 나의 귀염둥이. 당신의 편지에서 아이들에 관한
얘기는 언제 읽어도 재미가 나오.
여보, 나는 이곳에서 아마 나의 목적을 달성할 것 같소. 나는 빈에
있는 유니버셜 에디션과 마인츠의 쇼트사, 양 회사에다가 지금
나의 작품 출판을 교섭하고 있는데 그곳들에서 모두 나의 작품을
검토하고 있다고 편지가 왔소. 그리고 빈의 유니버셜사에서는
나의 관현악 작품도 보내 달라고 하는데 아직 완성되지 못해서
보내지 못하고 있소.

당신은 내가 어떻게 하면 명성을 올리는 것인지 어떤 경로를 밟아서 그렇게 되는지 아직도 확실히 이해가 가지 않는지도 모르겠소.

나의 지도 교수인 블라허 교장도 나에게 1년에 두 개나 큰 기회를 얻는다는 것은 여간해서 드문 일이라고 말했소. 나는 아마 2, 3년 여기 있으면 상당한 지반과 작업도, 예를 들어 음악학교의 강사 자리나 라디오 방송국의 음악부원 정도도 얻을 것 같이 생각이 되오. 또 순수 작곡만 가지고도 살아 나갈 수 있을 것 같소. 그렇게 되면 우리 식구들의 생활쯤은 별 문제가 아닐 것이오. 음악 학교의 강사만 해도 천 마르크는 받으니까 여기서 보통 관공리의 초임금이 300마르크 정도니까 우리 식구는 살아 나갈 수 있을 것으로 생각했소. 아무튼 금년 내로 모든 사정을 잘 봐서 내가 나가든지 당신이 들어오든지 해야 하겠소.

내가 여기서 지금 한창 때를 만난 것같이 생각이 드는데 만일 이대로 나가면 무엇이 될 것인가, 이번에 나의 작품 출판이 결정이 되는 날이면 앞으로는 퍽 쉽게 출판될 것이오. 그렇게 되면 여기서는 신인 작곡가로서 전문가 대우를 받게 되는 것이오. 나의 현재 작곡하는 관현악 작품이 끝나는 대로 이번 10월에 백림에서 초연되게 거진 내략이 되어 있는 셈이며 백림음악제에 나의 작품연주도 교섭 중에 있소. 무엇보다도 다름슈타트에서 나의 작품이 연주되는 사실은 지금 현대 작곡계에서는 하나의

신진 작곡가의 면허증처럼 되어 있소.

지금 독일의 생활 수준은 나날이 높아가고 그래서 일반 시민들의 생활 정도가 늘 올라가고 있소. 나는 이번의 졸업이 성공이 되면 박사 학위를 착수할까 생각하오. 아무튼 당신은 조급한 생각 말고 금년 내로 기다려 봅시다. 백림서 내주에 열리는 국제 영화제에 한국서 세 사람이 온다니까 어떤 사람이 오는지 만나게 될 것이오.

나의 마누라 앞으로 2주일만 있으면 시험이 시작될 것이오. 내 혼자의 시험에 다섯 사람의 저명한 작곡가 교수와 교장 여섯 사람이 나의 지식을 이모저모로 검토할 것이오. 이의 준비를 위해서 지금 바쁘오.

나의 마누라. 내가 당신을 사랑하고 당신을 하늘의 별처럼 사모하고 늘 바라보고 있는 이유는 당신이 아름다운 이유에서도 아니요, 당신이 지혜스런 데서도 아니요, 오직 순진하고 순결한 데 있는 것이오.

나의 목숨이 다할 때까지 당신은 나의 애인이오. 아내인 것은 오직 당신이 나에게 모든 것을 다 바쳤기 때문이오. 나의 몸뚱이요, 나의 정신이요, 나의 자산이요, 나의 자손만대의 유산의 산모이기 때문이오.

나의 마누라. 그동안도 늘 당신을 생각할 것이며 당신의 발끝에서 머리끝까지 나의 추억과 상상에서 떠나지 않을 것이오. 안녕. 귀여운 우리 어린것들에게도 간절한 아버지의 사랑을 보내며 뜨거운 **뽀뽀**를 듬뿍 보내오. 낭군이.

1959년 7월 9일

여보. 나의 마누라. 오늘은 7월 9일. 어저께는 나의 마지막
시험일이었소.

나는 이번 졸업시험에 합격하였소. 오래오래 벼르던 졸업도 이제
끝났소. 나는 이번 졸업시험을 치르는 데 있어 몇몇 교수들의
따듯한 정을 잊지 못하겠소. 그것이 인류애란 것인가. 나와는
아무 관계가 없는 작곡과 과장 페핑 교수와 또 하티그 교수 같은
분들까지도 얼마나 그놈의 어려운 졸업시험에 호의를 베풀어
준지 모르오. 7년 내의 처음이라는 졸업을 이번에 나 혼자 타게
됐소. 어저께 나의 주임 교수 블라허 교장이 다섯 교수 입회하에
졸업을 선언했을 때 나는 모든 맥이 다 풀리는 것 같았소. 나는
몇 가지 시험을 잘 못치뤘소. 그러나 최고 성적은 아니나 최저
성적도 아니오. 아무튼 이번 졸업에 잊지 못할 은인이 한 분 있소.
그것은 슈바르츠 쉴링 교수요. 이분은 꼭 나의 아버지처럼 어질고
친절하고 점잖은 분이며 자기 아들이 중국에 관한 관심이 깊은
사람. 나의 졸업시험 준비를 1년 꼭 지도해 주었는데 그는 정한
시간 이외에도 나에게 교수를 해 주었소.

나는 이래서 서양음악의 전통과 역사적인 모든 단계들을 모조리
연구한 셈이오.

나의 마누라. 나의 피아노 작품은 또 아주 유명한 킬의
현대음악회의 총회 때 주최하는 현대음악 연주회 10월 1일에

연주하게 결정되었소.

출판 계약은 아직 2, 3일 끝게 될 것이오.

이번 편지는 예외의 편지이니 3, 4일 후에 다시 편지 쓰겠소.

그리고 보내 준 420불 어제께 잘 받았소.

나의 마누라, 뽀뽀.

1959년 7월 13일

여보. 나의 마누라. 오늘은 7월 13일. 당신은 지난 수요일에 보낸
편지 중에서 내가 무사히 졸업시험에 통과했다는 편지를 받았을
것으로 아오. 나의 작곡 틈틈이 약 1년 동안 준비한 졸업이
통과되었으니 이제 나는 한숨 쉬게 되었소. 그리고 퍽 기쁘고
반가웁소. 나는 어제 나의 이론 연구를 지도해 준 슈바르츠 쉴링
교수에게 초대되어 그의 저택으로 갔었소.

그는 아름다운 문화 주택에 넓은 정원을 갖고 있었소. 정원에는
여름꽃이 피어 있었으며 높은 고목들이 우거지고 있었소. 그리고
잔디밭에 우리는 그의 아들 내외와 교수 내외 그리고 또 다른
독일 학생 하나와 여섯 사람이 저녁 먹고 밤늦게까지 얘기하다가
돌아왔소.

교수는 나를 퍽 좋아하는 모양이며 내가 한국에 나가서 교수

생활을 하는 데 있어서의 상세한 부탁과 주의를 친절히 꼭
아버지처럼 일러 주었소. 그리고 내가 졸업시험에 제출한 작품
일부를 달라 하기에 주고 왔소.
나는 2, 3일 전에 나의 작품을 정식으로 출판사와 계약했소.
만 6개월까지 나의 작품이 일반 시장에 나오도록 되어 있소.
이래서 나의 작품은 출판사를 통하여 세계 각국으로 나가게
되었소.

지금 백림은 백림 생기고 나서 처음 닥치는 더위를 맞아서 시민의
반쯤 다 죽어 나가는 시늉을 하고 있소. 신문에는 심장병자가
더위를 먹고 졸도했다는 기사들이 종종 나오. 그리고 심장 나쁜
사람들은 각 사무소에서 일을 하지 않아도 좋다는 정부의 령이
내렸다 하오. 오늘은 좀 바람이 불어서 나아졌소. 어제까지는
섭씨 38도였는데. 나의 건강은 아무 지장이 없으나 당신도
알다시피 여름을 싫어하는 사람이라 조금도 작품을 쓰기 싫소.

당신에게 알릴 게 있소. 본에서 나에게 다시 편지가 왔는데 내가
작품으로 차츰 성공하고 있는 것을 알렸더니 나에게 장학금을
다시 1년 더 연장해서 내년 10월까지 주기로 결정했다 하오.
그래서 내가 이번에 졸업을 하고 또 작품이 알려지기 시작해서
나에게 바로 때가 닥쳐온 것 같은데 박사 논문을 시작할까
생각하오. 그러면서 작품 써서 다시 큰 기회들을 여기서

바라보기로 할까 생각는데 단지 걱정되는 것은 당신뿐이오.
당신은 어떻게 생각하오? 이대로 한국으로 나가면 내가 쌓아
놓은 국제적인 이름도 쉬이 잊어버리고 말 텐데 어떻게 하면
좋소?

당신을 1년 이상 더 내가 못 보고는 참기가 참 곤란한데. 나의
마누라 나는 꼭 당신을 여기 불러들이도록 교섭해 보겠소. 또
내가 여기서 우리가 생활할 수 있는 직업을 얻기로 노력도 해
보겠소.

아무튼 당분간은 더 내가 여기 머물러 있는 것이 나의 장래,
아니 우리의 장래를 위해서 퍽 유리할 것 같은데 당신은 냉정히
판단해서 편지해 주오.

나의 박사 학위는 1년 가지고는 안 될 것 같소. 자세히
알아보지는 못했지만 관계자들의 말을 종합해 보면 2년은
최소한도 있어야 하며 보통은 대학 졸업하고 꾸준히 해서
4, 5년은 걸리나 나는 더 빨리 할 수가 있소.

아무튼 학위를 갖고 싶은 생각이 간절하오. 당신은 이곳에
온다면 나는 몇 해가 걸려도 쉬어 가며 하면 되니까 그것이 제일
상책인데, 아무튼 당신이 오면 우경이와 정아를 어떻게 당신
친정에 맡길 수는 없는가? 그렇게 되면 5, 6년 더 있을 각오를
해야 하오.

당신이 이 편지 보고 나서 곧 각 신문에 나의 소식이 날 것으로

아오. 부산 국제신문. 한국일보. 조선일보 등. 이 편지 보는 날부터
앞으로 3, 4, 5일간 신문을 구해서 보고 나에 대한 시사는 모두
오려서 나의 스크랩북에 잘 붙여 두오.

여보. 내가 졸업을 하고 나서 세상이 내 것처럼 편안하기 짝이
없소. 나는 8월 1일부터 이곳을 떠나면 8월 중순부터 9월
중순까지 다름슈타트와 화란으로 나의 작품 때문에 갈 것이니까
8월 10일까지 당신의 편지는 백림으로 보내 주오.

나의 마누라. 당신을 보고 싶은 내 눈은 퉁퉁 붓는 것이라면
하늘을 쳐다볼 수 없을 만치 되었소. 나날이 당신 만날 궁리만
하고 있소.

나의 영원의 애인 자야. 늘 편안과 기쁨 속에서 나날을 보내고
아이들에게 끊임없는 사랑의 원천이 되기를 바라오. 건강하기를.
정자에게도 안녕.

당신의 낭군이.

1959년 9월 6일

여보. 나의 마누라. 오늘은 9월 6일, 아침 9시. 나는 지금 독일서
화란 가는 기차 속에서 이 편지 쓰오. 8인이 앉는 차 칸에 나 혼자
앉아서 창밖을 지나가는 풍경을 내다보며 이 편지 쓰오.

지금 이곳은 가을철이오. 길섶에 선 사과나무에는 빨간 사과들이
붙어 땅에 떨어져 있는데 아무도 따 가지도, 줍는 사람도 없소.
나는 다름슈타트에서 당신에게 편지 내고자 몇 번 벼렀으나
바빠서 그 이상 편지 내지 못했소.

여보. 나는 다름슈타트의 얘기를 해야겠소. 다름슈타트는 이
세계에서도 음악면에 있어서 가장 진보적인 분자들이 모이는
곳이오. 그 많은 일류 신문사의 음악 평론가? 또 각 방송국의
음악부 책임자, 음악학자, 그리고 머리 예민한 작곡가들? 나는
정말 수일간을 잠을 못자리 만치 걱정했소.

여기서 한번 성공하면 얼마든지 기회는 오지만 한번 실패하면
그야말로 다름슈타트는 그만이오. 그래서 나는 며칠 우울한 날을
보냈소. 모두들 나의 작품이 도대체 어떤 것인지 궁금해 했소.
유럽의 당당한 작곡가들도 그 기회를 얻기 어려운데 거지의
나라, 라디오가 있느냐고 물어보는 그렇게 얕잡아 보는 Korea
의 작곡가의 작품이, 그것도 어엿한, '현대음악을 위한 날들'의
프로에 실려 있으니 모두 어쩐 일인지 의심 많이 했던 모양. 나는
여러 사람으로부터 내 작품에 기대가 크다고 들었소. 그리고

주먹을 공중으로 흔들며 '토이, 토이, 토이'*하며 전축해 주었소.
지금 막 독일과 화란의 국경에서 화란의 관리가 비자를 묻는데
비자를 내지 않고 왔다고 했더니, 그리고 나의 힐베르쉼에서 있을
오늘의 연주회의 프로그램을 보여 주었더니 그냥 통과했소.

여보. 여기는 화란의 빌토번이오. 나는 어저께 이곳에 도착하여
곧 힐베르쉼의 방송국을 찾아갔소. 거기에는 나의 피아노 작품을
연주할 연주자 헤르만 크뢰이트 화란인이 나를 기다리고 있었소.
여보. 나는 다름슈타트의 애기부터 먼저 해야겠구려. 기다리던
나의 작품 연주일인 4일은 왔소. 나는 함부르크에서 간밤에
도착한 연주가들과 만나 인사를 교환하고 그들의 지휘자인
미국인 프랜시스 트래비스 씨와 나의 작품에 대한 연주상의
상의를 했소.
그리고 나의 작품을 연습한 것을 한번 쭉 들었소. 그들은 놀랄
만치 훌륭하게 연주하였소. 그러나 내가 의도한 한국적인, 극히
세부적인 효과는 그들이 이해할 길이 없었소. 오히려 서양인의
생각으로 연주하는 것이 서양인에게 잘 이해가 될 것이라
생각하고 많은 잔소리를 하지 않았소.
드디어 밤 8시 반은 왔소. 나의 작품이 제일 먼저 연주되며
그 다음이 유고슬라비아인으로 베르그라드에서 음악학교의

* toi, toi, toi, 잘 해보란 뜻으로 응원을 보내는 감탄사

선생을 하는, 유고에서 젊은 세대의 가장 유명할 뿐 아니라 벌써 국제적으로도 퍽 이름 있는 밀코 켈레멘의 작품이고 세 번째가 빌드베르거라는 작곡가로 남독의 카를스루에라는 도시에서 음악하고 작곡가 선생하고 있는 상당히 알려진 작곡가이오. 이러고 보면 모두 둘 다 유명하며 나 혼자 무명한 작곡가이며 겸해서 한국 출신! 나는 사실 얼마나 걱정했는지 모르오. 최초에 나의 작품이 연주되기 시작하자 모두 조용히 듣고 있었소. 중간에 가서도 모두 머리 까딱하지 않고 조용히 들었소. 나는 혹시나 못마땅하여 지르는 소리가 나올까 봐 두려워했소. 이 다름슈타트는 세계에서 머리 깐 놈들만 모이는 데라 그런 소리들만 나오면 정말 작품의 생사를 결정할 수 있는 것이니까. 1악장이 끝나자 모두 조용히 제 2악장을 기다렸소. 제 2악장의 오보에 독주가 신비스러운 한국적인 멜로디를 연주하자 모두 조용히 듣고 있었소.

나는 적이 안심하기 시작했소. 제 3악장이 다시 가장 섬세하며 세밀하게 연주되고, 끝내 연주가 끝나자 모두 박수하기 시작했소. 그래서 나는 무대 위에 나가서 인사하지 않을 수 없었소. 지휘자 트래비스 씨는 나를 무대 위에서 청중 앞에 소개하였소. 박수는 더욱 커졌소. 나는 다시 내려왔다 또 박수가 계속되는 바람에 한 번 더 무대 위에 불려 갔소. 나는 무대 위에서 7인의 연주가에게 일일이 악수를 나누어 주었소. 다시 나는 내려와서 내 자리에 앉았으나 다시 박수가 그치지 않아서 불가불 또 한 번 무대 위에

올라가서 인사하지 않을 수 없었소. 뒤에서 청중들이 '브라보, 브라보'라고 소리 질러주는 사람들이 있었소. 나는 감격했소. 동양식으로 깊이 머리 숙여 그 환영에 답했소.

생각해 보오. 이 다름슈타트의 연주회에 세 번 불려 나가는 것은 매우 어려운 일이며 금년에만 해도 벨기에인 푸쇠르가 네 번 불려 나가고 그 다음 이태리인 마데르나가 세 번 불려 나갔소. 이 두 사람은 모두 지금 현대음악에는 나는 새라도 떨어뜨릴 만큼 세력가들이오. 작품들도 문젯거리가 되는 쟁쟁한 인물들이오. 그 다음이 나의 작품이 세 번 불려 나갔으니 어떻게 되오?

여기 다름슈타트는 동양인의 작품이라 해서 동정해서 박수해 주는 데는 절대로 아니오. 그런 사유적인 요소는 조금도 찾아볼 수 없는 곳이오. 내가 마지막 나의 자리에 돌아와서 앉자 모두 내 쪽을 바라보며 고개를 끄덕끄덕 하는 사람들이 많았소. 그 다음 켈레맨의 작품이 연주 됐소. 모두 조용히 듣고 있었소. 작품은 잘 만들어졌으나 특징이 없었소. 너무 지리했소. 그래서 그 작품이 끝나자 작곡가는 한 번 밖에 무대 위에 불려 나가지를 못했소. 그리고 더러는 고개를 젓는 사람도 있었소. 세 번째가 빌드베르거의 작품이었소. 이 사람의 작품도 너무 지리하고 재치 있는 작품도 아니고 깊은 사상도 내포해 있지 않았소. 때로는 값싼 요소가 흘러나왔소. 연주 도중에 그만 청중이 킥킥 웃기 시작했소. 두 번 사람들의 웃음이 터졌소. 그렇게 연주는 끝났소. 극히 적은 박수에도 불구하고 작곡가는 스스로 무대 위에 나갔소.

곧 박수가 끊어졌소. 연주회가 끝나자 주최자 슈타이네케 박사가
나에게 와서 악수를 해 주며 오늘 저녁의 성공을 진심으로
축하한다고 해 주었소. 그 다음 백림 출판사의 관계자들이 일부러
나의 작품의 성공 여부의 상황을 알기 위해서 와서 이 광경을
보고 내게 와서 "오늘밤은 당신의 작품이 단연 독차지했다"고
칭찬해 주었소.

그 다음 독일의 유명한 작곡가 다름슈타트의 음악학교의 작곡
교수인 헤르만 하이스 씨는 나에게 두 손으로 나의 손을 쥐며
"오늘 저녁의 프로에서 제일 우수한 작품이며 뿐만 아니라 내가
여태까지 다름슈타트에서 들은 외국인의 작품 중에서 당신의
작품이 가장 우수한 작품으로 나는 단언할 수 있다"고 두 번이나
강조했소. 그리고 이 "외국인이란 말은 동양을 말하는 것이
아니라 다른 모든 외국을 포함한다"고 말했소.

나와 같이 옆에 앉았던 백남준 군은 '한국에 태어난 작곡가가
세계적인 이 무대에서 음악의 본바탕의 작곡가들을 물리치고
당당히 승리했다. 뜨거운 민족애의 감동을 받는다'고 했소.
조금도 시기하는 기색이 없는 것이 참 기특하게 생각되었소.

나는 밖으로 나오자 여러 사람들이 모두 제각기 뭉치어 모여서
연주회의 결과에 대해서 비평하고 있었소. 모두 '코레아나'라는
소리 '윤'하는 소리들이 들렸소. 내가 지나가자 모두 악수를
청하고 성공을 축하해 주었소. 그리고 당신은 훌륭하고 아름다운
음악을 지었다고 했소. 주최 측에서 작곡가와 연주가들을

초청했소. 모든 연주가들은 오늘 저녁의 연주회에 당신은
유럽에서 성공의 첫걸음을 내디뎠다 해도 과언이 아니라고 했소.
지휘자 트래비스 씨는 나에게 감사한다 하면서 당신 작품이
아니었다면 우리의 연주에서 효과를 거둘 수 없었다고 하면서
감사의 뜻을 표했소.

여보, 나의 마누라. 이날 밤 얼마나 기뻤는지 모르오. 모든
괴로움을 당신과 꿈에도 떨어질 수 없는 사이를 이제 3년이
지날 때까지 무엇 때문에 고생했는가? 당신에게 여태 말한 적이
없지만 사실은 나는 파리에서 돈이 떨어져서 밥을 굶을 때가 여러
번 있었소.

한번은 호텔을 전전하면서 돈 오기를 기다릴 때 식당 앞에까지
가서 표가 없어 도로 돌아오고 한지가 몇 번, 며칠 뒤에는 나의
얼굴이 부었었소. 모든 사람들이 묻는 것을 나는 감기가 들어서
기침을 해서 얼굴이 부었노라 했소. 그리고 헛기침을 했소. 나는
오늘까지 이 사실을 나 혼자 간직하면서 나의 길을 걸어감에
나는 언제나 투쟁해 왔소. 급기야 나의 노력은 보답되기 시작했나
보오.

여보, 나는 지금보다 큰 작품을 구상하고 있소. 그리고 우리의
행복이 차츰 우리를 찾아오는 것 같소. 나는 여기 와서 어저께
나의 작품이 연주되고 또 이것이 곧 힐베르쉼 방송국으로부터
방송이 되었소. 연주회장인 힐베르쉼 라디오 스튜디오

콘서트홀에는 태극기가 독일기, 화란기와 같이 걸려 있었소.
아나운서는 나의 경력과 나의 작품의 해설을 하고 나의 작품은
연주되었소.
나는 다시 무대 위에 불려 나가서 정중히 인사했소. 이날의
연주된 작곡가 6인의 작품이었는데 모두 한 번씩 무대 위에 불려
나갔소. 왜냐하면 여기는 대중이 현대음악을 이해 못하고 또
청중이 적었소. 아무튼 그래서 나의 작품연주는 끝났으며 나는
다름슈타트와 여기와 두 연주회의 신문 평을 얻기 위해서 신문의
도착을 기다리고 있소.

여보, 나의 마누라. 그동안 당신은 편지를 기다렸소? 한 번도
편지를 거른 적은 없지만 다름슈타트에서 좀 더 많은 편지 내려
했는데 나의 연주회의 걱정 때문에 더 내지 못했소.
나는 여기서 9월 13일까지 있다가 화란을 좀 여행하고 돌아갈
것이오. 이곳 빌토번은 한정 없이 넓은 숲속에 싸인 띄엄띄엄
집들이 있는 작은 도시요. 집들은 정말 아름답고 크고 훌륭한
주택들이어서 독일서는 자주 보지 못하는 호화스러운 문화
주택들이오. 그리고 매일 밝은 날이 계속되오.
나의 마누라, 어디를 가나 당신과 내가 둘이 손과 어깨를 나란히
여행하며 여생을 동심에서 살아 나갈 꿈을 잊지 않고 가슴속에
키워 가고 있으며 당신만이 나의 꿈이오.
금년에 나의 작품이 계속하여 성공하여 나가면 내년에는

우리들을 한자리에 앉도록 만들어 줄 수 있는 하느님의 은덕을
깊이 믿으며 당신에게 나의 절대의 애정을 보내오.
나의 사랑하는 마누라. 당신의 건강과 아이들의 건강과 지혜가
항상 더욱 나아가기를 빌며 당신의 다음 편지를 기다리며.
당신의 낭군이.

1959년 9월 16일

여보. 오늘은 9월 16일. 나는 어저께 화란으로부터 돌아왔소.
돌아오니 당신으로부터 세 장이나 편지가 나를 기다리고 있었소.
어떻게나 반가운지 말할 수가 없었소. 내일은 나의 생일이나 나는
당신을 생각하고 아이들 생각하는 날을 보내겠소.
나는 어제부터 할 일이 태산 같소. 화란에서는 나의 작품의
평은 나쁜 게 하나 그리고 좋은 게 하나 중간에 둘 있었소. 내가
화란에 낸 작품 피아노곡은 작품으로는 내가 그리 기대한 게
아니었소. 화란의 수준을 대단하게 생각 안 하고 보낸 것이었으나
수인의 작곡가로부터는 퍽 좋은 호평을 받았소. 또 여러
음악애호가들로부터는 칭찬을 받았소.
신문의 평에는 '이 프로 중에는 제일 현대성이 적은 작품에
속했으나 확실히 작곡 기술상과 질적으로 중량 있는 작품이며

특히 피아노 기술상, 연주상의 효과를 넓히는 작품이며 그 매력 있는 복잡한 리듬이 고요히 얽혀서 듣는 이로 하여금 현혹케 한다……'이며 어떤 것은 '그가 그들의 음악을 들고 나오지 않고 음악의 에스페란토인 현대 작곡 기술을 구사한 것은 우리들에게 경이였다……' 하여 내가 한국인이니 민요 따위나 들고 나올 줄 알았던 모양. 또 어떤 것은 '낭만성이 너무 흐른다'느니 '인상이 희박하다'니 하는 신문도 있었소. 왜냐하면 화란은 꼭 그들의 취미라는 게 있어서 그런 류가 아니면 모두 배척하는 경향이 있소.

그러나 여보 내가 여기 독일로 돌아와 다름슈타트에서의 나의 작품의 신문평을 두 개 입수 했소. 정말 나는 나의 작품에 대한 신문평이 독일만 10여 군데. 그리고 영국, 미국, 폴란드, 서전, 서서, 불, 일본, 이태리, 토이기*, 기타 또 수개국에서 보도됐다고 확신하지마는 그것들을 다 구해 보기가 지금 도저히 힘이 드오. 일본의 평론가 아키야마 구니하루 씨는 나의 작품과 인간에 대해 크게 일본 신문과 잡지에 보도하겠다고 했으며 또 작품의 녹음된 것을 동경으로 보내고 나의 인터뷰를 동경서 동시 방송하겠다고 했는데 내가 화란을 떠나기 때문에 나의 목소리를 보내지 못했소. 아무튼 나의 얘기는 일본의 음악계에 소개된 것만은 사실로 아오. 그런데 다름슈타트의 신문에 실린 평은 '한국 출신의

* 영국, 미국, 폴란드, 스웨덴(瑞典), 스위스(瑞西,) 프랑스, 일본,
 이탈리아, 터키(土耳其)

젊은 작곡가 윤이상 씨의 <일곱 악기를 위한 음악>으로 음악제 제 2실내악 연주회는 막을 열었다. 이 작품은 매우 아치(雅致) 있게 만들어졌다. 작곡가는 그의 조국인 한국의 궁중음악과 그가 최후에 백림에서 블라허와 루퍼에게서 배운 서양 현대 작곡 기술과 결부하려고 노력했다. 퍽 우아한 작품이며 섬세한 색채와 명료한 음향과 형식으로써 하나의 특이한 장식의 효과로 선회하는 목관의 음향과 수줍고 단정한 현의 반점으로 아로새겼다. 까다롭지 않고 사랑에 찬 이 작품에 절찬의 박수' 이렇게 다름슈타트에서는 흔히 볼 수 없는 칭찬의 평이며 같은 밤에 발표된 두 사람의 다른 작곡가의 작품에 대해서는 여지없이 혹평하였소.

나는 다른 신문들도 입수할 수 있도록 연락을 취하고 있는 중인데 그것들에는 어떻게 쓰여 있는지 퍽 궁금하오.

이곳에서는 작품이 안 좋으면 여지없이 휘파람 불고 고함지르는 데요. 그만치 활기 있고 권위가 있는 곳이 다름슈타트이오.

나는 지금 건강하며 나의 할 일에 대해 구상하고 있소.

여보. 한 가지 당신이 잊어버리지 말 것은 서울 이종욱 씨가 10월 24일인가에 결혼식을 올린다는데 당신은 편지해서 확실한 날을 알고 특별히 정성껏 무슨 선물을 보내 주기 바라오. 나는 여기서 축사를 써서 보내겠소. 얼마나 성실한 우정을 가졌는지 당신도 아오.

여보! 나의 원고가 국제신문에 날 것으로 아오. 얼마 안 되는
원고료지만 보내오거든 받아요. 제 2신은 이 편지 쓰고 나서 쓸
것이오.

나의 마누라, 당신에게 나의 모든 정성을 다 보내며 나의
작품이 이제부터 세상에 등장하기 시작할 것으로 생각하며
내년의 다름슈타트에서는 더욱 큰 작품으로 더욱 금년보다 큰
성공하기를 바라고 그렇게 구상하고 있소.

당신을 항상 그리며 늘 당신을 사모하는 기쁨 속에 살며 당신의
건강과 아이들의 건강이 늘 하느님의 보호 아래 여일하기를
바라마지 않소.

차츰 우리의 앞길에 행운이 찾아오는 것을 느끼며, 안녕.

당신의 낭군이.

1959년 9월 21일

여보. 나의 마누라. 오늘은 9월 21일. 당신의 편지를 꼬박꼬박
받고 있소. 당신이 이 편지 받을 때쯤은 두 번째 내가 보낸 소식이
실린 국제신문을 보았겠구려. 지난번에 보낸 신문평 외에 그동안
또 한 신문평을 입수했소.

트럼프 박사라는 이가 쓴 건데 나의 작품에 대해 대단히

칭찬하오. 그런 평은 다름슈타트에는 퍽 드문 평이오. 나의
작품은 이번 다름슈타트에서 공연된 30편 신작 중에서 셋,
넷 밖에 없는 호평 속에 있었소. 그래서 아마 나의 작품은
앞으로 내가 계속해서 좋은 것만 내면 잘 나가게 되려나 봐.
다름슈타트의 성공을 현대 작곡가들의 모조리 꿈꾸고 있는
바이오. 내가 동양인이면서 특히 전깃불, 라디오가 있는지
의심하는 그런 불쌍한 나라 한국에서 태어난 내가 현대작곡계도
가장 첨단을 걷는 이 현장에서 같이 발표된 유고인 켈레멘과
서서인 빌드베르거의 작품들보다 호평을 받은 데 대해서 나는
일종의 약소민족의 시점에서의 승리감 비슷한 것을 갖게 되오.
여보. 나는 최선을 다해서 계속하여 좋은 작품을 써 내겠소.
그리고 당신도 아무쪼록 마음에서 나에게로 올 준비를 가져
주기 바라오. 돈이 들더라도 정아를 이제부터 꼭 피아노
공부를 시켜요. 일찍 시작하는 것만치 덕이니까. 여기 유명한
피아니스트들은 10살 넘어서 시작한 사람은 거의 없을 정도니까.
곡대로 꼬박꼬박 손가락을 놀릴 수만 있으면 되오. 매일 보내기를
바라오.
우경이는 아직 나이 있으니 괜찮지만 우경이도 음악 시켜
보겠지만 소질이 어느 쪽이 있는지 잘 타산해서, 나는 구태여
음악 시키고 싶지 않소. 후일에 작곡가나 지휘자가 되겠다면 별
문제이지만 이 두 가지 외에는 음악에 종사하는 걸 반대하겠소.
여보, 나의 마누라, 안녕. 당신의 나날의 행복을 하느님께 빌며

당신과 아이들의 위에 나의 따뜻한 사랑이 늘 보호하고 있소.
당신의 낭군이.

1959년 11월 7일

여보. 오늘은 11월 7일.
나의 입상 축하회를 하겠다고 박영 군으로부터 재료를 보내
달라고 했는데 지금 한참 바빠서 곧 보내지 못했소. 오늘 겨우
내가 그동안 매일같이 노력한 <현악사중주 3번>이 끝이 나서
그것을 사보해서 사진 떠서 퀼른 방송국에 나의 작품 녹음한
게 있으니 그걸 가지고 다시 사보해서 항공편으로 보내기로
하겠소. 그러나 그걸 보내자면 테이프값, 항공우편, 송료 등
적어도 우리 돈으로 약 2만 환 가량은 들 것으로 아오. 그런데
그것을 보내서 축하연을 해주는 것은 고맙기 한정이 없지만
내가 여기서 성공한 이 음악은 그곳에서 대부분의 사람이 실망할
것으로 아오.
여기서 호평을 받은 일이 그곳에서 퍽 화제에 오른 모양인데 현대
국제 수준에 어두운 대부분의 사람들은 그것이 무슨 음악이냐고
할 것으로 아오. 그곳의 대부분의 사람들은 낭만 음악이 귀에
젖어 있고 또 지금 세계에서 연주되는 음악들은 전연 들어보지

못했을 것으로 아오. 아무튼 보내기는 보내겠는데 그것을 당신은
그 축하회가 끝나고 나거든 테이프를 당신이 찾아서 간수하길
바라오. 그리고 서울서도 아마 방송국에서 녹음 방송하기 위해서
가져갈 때가 있을 것으로 아니 당신이 잘 보관하고 남이 빌려
달라고 한다고 함부로 내어놓지 말기를 바라오.

오늘 나는 이곳의 유명한 신문 <디 벨트>지의 9월 11일부로
난 신문평을 입수했소. 거기는 다름슈타트에서 금년에 발표된
전부의 음악 중에서 대부분을 12음 음악의 실험 계단에서 머물고
있다고 논평하고 그러나 프랑스인 발리프, 한국인 윤이상, 그리고
파란*인 코톤스키의 삼인의 음악은 12음 음악 자체의 목적을
위해 충실한 작품일 뿐 아니라 음악의 근원적인 문제에서 보장된
기법의 가능성을 발휘함으로서 사람을 침묵케 하지 않았다고
칭찬했소.
이 평을 쓴 유명한 음악 평론가인 하인츠 요아힘 씨는 금년
다름슈타트의 전부의 작곡가 중에서 세 사람만 칭찬했소.
나는 내가 지금 끝마친 <현악사중주 3번>에 너무 큰 기대를
갖지 못하면서 그래도 내년 6월에 퀼른에서 열릴 제 34회째
세계현대음악제에서 한국의 이름을 다시 일깨워 주기를 원할
따름이오.

* 波蘭, 폴란드

지난번에 나의 편지에서 신년이 시작하는 대로 당신의 여권
수속을 하자고 했는데 아무래도 아이들은 데리고 올 수 없으니,
당신과는 이 이상 떨어져 있을 수 없고, 우경이는 당신이
데려와도 좋은데 그러면 정아가 너무 불쌍하지 않은가, 이런 걸
생각하면 눈물이 쏟아지려 하오.
당신과 우리 아이들의 생활에 늘 하느님의 따뜻한 축복이 있기를
빌며, 당신의 낭군이 뜨거운 사랑의 뽀뽀를 보내며 안녕.

1959월 12월 13일

여보. 오늘은 12월 13일. 당신의 편지는 지난 수요일에 잘
받았소.
지난 금요일에는 나의 작품 <일곱 악기를 위한 음악> 북독일
함부르크 방송국에서 방송한 것을 라디오에서 직접 녹음한
것 해서 당신에게 테이프를 보냈으니 이 편지 닿기 전에 벌써
입수했으리라 믿고 있소.
축하회의 프로그램과 당신의 편지와 박 군의 편지에서 대강
그날의 광경을 추적할 수 있었으나 더 상세히 적어 줬으면 하고
안타까워했소. 아무튼 당신과 우리 아이들이 즐겁게 보낼 수
있는 시간이었던상 싶어 다행이었소. 아무튼 곧 테이프를 보내

준다니까 거기서 대강 짐작할 수 있겠지. 당신이 특히 박 군에게 이를 말은

1. 서울 가서 몇 사람에게 교섭해서 안 되거든 애쓰지 말고, 동아 백화점 또는 돌체 다방 등에서, 다른 프로는 전연 없애고 다만 테이프만 듣는 시간을 갖도록 할 것.
2. 다루는 녹음 기사가 취급할 것. 순서로는 박 군이 나의 유럽 생활에 대한 약간의 설명을 하고, 신문 기사에 '윤이상 재구 입선 작품 감상회' 등의 이름으로 광고해서 음악인이나 관심 있는 사람들에게 알려 보도록 할 것. 이렇게 하면 비용이 전연 들지 않을 것임.
3. 만일 교섭해 봐서 서울의 음악인들이 관심이 없거든 애쓰지 말고 도로 내려올 것.

이상의 두 가지는 당신이 똑똑히 박 군에게 설명하여 주오. 만일 방송국에 녹음 방송을 시킬 경우에는 연주자와 지휘자의 이름을 소개하지 말 것. 이것은 국제 판권 문제에 저촉될 염려가 있으니 그리고 이번 테이프에 당신들에게 보내는 나의 목소리는 넣으려다가 그만두었소. 그것은 다음에 보내겠소. 당신은 이번 축하회에 우 교장과 박 군 외에 누가 수고를 특히 했는지 그 분들의 이름을 내게 알려 주오. 그 분들을 만나거든 나에게서부터 고마운 인사 꼭 전해 주기 바라오.

화란의 빌토번 음악제에서는 다시 내년 9월의 음악제를 위하여도
작품을 내어 달라고 청탁의 편지가 오고 또 내가 제출한 세계
현대음악의 나의 <현악사중주 3번>은 지금 심사 중인데 결과는
내년 1월 10일 후에 통지가 올 것이라고 편지가 왔소.
나의 작품이 내년 6월 10일부터 17일까지 쾰른에서 대대적으로
열릴 현대국제작곡제에 통과되기를 바라고 있소. 세계 각국 약
40개국에서 모이는 작품들, 그것도 각국에서 예선을 통과하여
주제 보내는 작품들 중에서 올려야 하니 많은 희망은 걸지 않고는
있지만.
금년에는 크리스마스 카드를 내는 데 한국에 보내는 것은 많이
보내지 않기로 하였소. 우편료가 하도 많이 드니까 당신들에게
보내는 것을 내일쯤 보낼까 생각하고 있소.
금년도 이미 저물어 가는구려. 당신과 어린것들을 생각하고 이
외국의 하늘 아래서 숙식한 지가 또 만 3년 반이 넘어갔구려.
당신의 마음도 또한 나의 마음같이 백 년이 하루같이 언제나
꼭 같을 것을 믿고 있소. 지금 이 독일의 거리거리들은 도시나
시골이나 할 것 없이 가로에 모조리 조명을 하여서 무대 같소.
갖은 색색의 장식을 해서 사람의 마음을 꽤나 뒤숭숭하게 만드오.
그러나 나는 조금도 느낌이 없소. 가족을 떠난 몸은 이런 데
흥겹지 않소.
당신의 편지는 내일쯤 나를 찾아오겠지. 이것이 유일의 나의
기쁨이며 나에게 마치 혈맥이 도는 것 같소. 정아는 얼마나

얌전하고 깨끗해졌는가. 얌전하지 않아도 좋은데 늘 생각이
깨끗하기를.

우경이는 용기 있는 사나이가 되기를. 정자는 얼른 좋은 신랑감을
물색하도록 하오. 때를 늦추지 말기를, 정자는 예뻐졌는가?

당신에게 뜨거운 뽀뽀를 낭군이.

서베를린 음악대학의 은사 슈바르츠 쉴링 교수와 함께, 1959년

우경이 에게 !

Ein frohes Weihnachtsfest
und viele gute Wünsche
für das neue Jahr

새해에는 더 착한 아이 되고
누나와 싸우지 말고 공부
하고 용감한 아이가 된다.
1959년 성탄
서독일 에서
아버지 가

아들에게 쓴 크리스마스 카드, 1959년

1960년

내가 당신을 생각하고 지은 그 음악 속에

나의 사랑도 깃들어 있으니

윤이상은 아내 이수자를 시작으로, 가족들을 독일로
불러들이기로 결심하고 본격적으로 계획을 세운다. 동시에
관현악곡 <바라>, 대관현악을 위한 <교향악적 정경> 등의
작곡에 착수한다. <교향악적 정경>은 이듬해인 1961년
9월 7일 다름슈타트에서 미하엘 길렌 지휘, 헤센방송교향악단의
연주로 초연되며, <바라>는 1962년 1월 29일 베를린에서
베를린자유방송교향악단의 연주로 초연된다.

1960년 1월 2일

여보. 오늘은 1월 2일 새벽 3시. 요새 밤에 잠을 잘 자지 못하오.
초저녁에 한잠 잔 뒤로는 영 잠이 오지 않아 일어나서 작품
쓰다가 이 편지 쓰오.

아이들의 글이 쓰여 있는 크리스마스 카드 잘 받았소. 그리고 박
군이 보내준 축하회 날 찍은 사진 10여 장도 잘 받았소. 우신출
씨가 찍은 사진이라는데 초점이 잘 맞지 않아 흐릿하나 그래도
얼굴들은 잘 알 수 있었소. 당신과 아이들의 사진도 여러모로
찍혀져서 보기에 퍽 즐거웠소. 그리고 호주머니에 넣어 다니면서
틈틈이 내어 보곤 하오. 아이들의 입힌 옷도 색깔은 알 수 없으나
내 마음에 들었소. 그리고 그리운 친구들의 얼굴들도 보고 참
반가웠소.

지난 11월에 완성한 나의 <현악사중주 3번>은 그 뒤 보테 운트
보크 출판사에 들렀더니 심사한 결과 이번에 출판하게 되었다고
통지가 왔소. 그래서 계약서에 서명하여 내일 보낼 것이오.
그러나 이 곡의 인쇄 제본은 앞으로 1년 반 후에 시장에 나오게
되도록 계약이 되어 있소. 그러니까 책이 늦게 나오는 셈. 그것은
출판사에서는 바쁜 게 많고 손은 모자라고 그리고 실내악곡은
이익이 적고 하니까 늦추는 게지.
나의 <일곱 악기를 위한 음악>은 지난 연말까지 시장에 나오도록

계약이 되어 있는데 아직도 나에게 교정을 보내지 않은 것으로
보아 좀 더 늦어질 것 같소. 출판 연기는 6개월의 기한이 있소.
나의 피아노곡은 보류하고 있소. 나의 <현악사중주 3번>에
대해서는 출판사에서 '대단히 강렬한 인상을 받았다'고 적어
왔소.

이 곡은 금년 6월에 퀼른에 있는 세계현대음악제에 제출되어
있는데 나는 거기 통과되어 입선되기를 바라고 있소. 이
세계현대음악제는 금년이 34회째이며 매년 돌아가면서 각국에서
개최되는데 작년에는 로마에서 있었소.

그때 내가 여름에 로마에 가겠다고 당신에게 편지한 것
기억하는지. 이번에 이 대회에는 한국지부에서 두 작품이
제출되어 있소. 즉 라운영 씨 외 교향곡과 이상근 씨의
프렐류드*. 나는 한국지부의 작품으로 제출되는 것이 아니고
독립회원의 자격으로 제출될 것이지만 누구의 곡이 통과될
것인지 의문이오. 심사위원회는 1월 10일에 끝나게 되어 있소.
정아의 피아노가 도착하거든 정우영 씨가 부산중학에 있는
모양이니까 부탁해서 매주 두 번쯤 집에 와서 정아 가르쳐 주도록
하오. 나도 편지 하겠소.

여보, 오늘은 1월 3일. 오늘 박 군이 보내 준 축하회 때의

* prelude, 소곡

테이프와 또 <음악문화> 잡지와 정원상 군의 편지들을 받았소.
먼저 테이프를 듣고 그날의 광경을 대개 짐작할 수 있었소. 특히
우신출 씨는 퍽 정성 들여 그날의 회를 진행했으며 회장의 인사나
안국장의 축사도 감동적이었소.

김상옥 형의 얘기는 그 뜻은 좋았으나 요령이 부족하고 그리고
내가 동경서 돌아온 후로부터 사귄 친구요. 나의 출생부터
그때까지는 그가 모르며, 내가 도천리서 났다는 것도 중대한 것은
아니나 오류이오.

나의 집이 아주 아주 가난했다 한 것도 나로서는 듣기 기쁜
표현은 아니었소. 아버지는 선비로서 사업에 실패하고 시작(詩作)
과 세월을 보냈으나 김 형이 나의 집안 사정을 알 길 없으며 더욱
김춘수가 국제신문에 '생가인 초가삼간'을 운운했으나 왜 그런
것을 쓰는지. 김 군 역시 해방 직후부터 사귄 친구이기에 그는
나의 어릴 때를 알 길이 없소.

특히 박 군이 그날 내가 당신에게 보낸 편지. 내가 속 깊이 감추고
있던 파리에서의 곤궁의 사실을 보낸 편지 그대로 낭독한 사실은
나로서는 아연실색했을 다름이오. 그 축하회가 무엇이 그리
중대하다고 내가 당신에게 보낸 편지를 공개했단 말인가.
그 회에는 그런 것이 조금도 중요하지 않았소.

나는 오늘 하루 종일 불쾌한 속에 작품도 쓰지 않고 시간을
보내고 있소. 그런 것이 당신의 지성의 통솔영역권 외에 있는
것을 섭섭히 생각할 따름이오.

앞으로는 그런 모임에 약력이니 소개니를 전연 없애고 작품 그
자체만을 들고 논평하는 모임을 갖도록.

여보, 이 해의 처음에 감격에 찬 편지를 당신에게 내지 못하는
것은 섭섭히 생각하오.

올해에는 나의 사랑이 당신에게 다시 홍수처럼 쏟아지며 당신의
모든 건강과 행복이 당신을 둘러싸기를 비오.

당신에게 뜨거운 뽀뽀를 보내는 낭군이.

1960년 1월 21일

여보, 오늘은 1월 21일. 당신의 편지 받고, 당신이 내가 편지마다
당신을 야단친다고 실망하고 화가 나고 한다는 편지 읽고 정말로
마음이 안되어서 2, 3일 동안 그것만 생각했소. 왜 나는 당신에게
그런 편지를 썼는가? 내가 한다고 하는 말들이 당신에게 심각히
반향이 된 모양이구려. 퍽 안 되었고 내 자신의 마음도 상했소.
당신이 옆에 있으면 당신을 쓰다듬고 또 당신의 모든 기분이
풀리기 위해 나의 있는 모든 정성을 다할 것을 당신은 이해해야
하오. 나는 혼자 여기서 매일 창작만 하고 있으니 신경은
날카롭고 위안이라고는 없고 해서 아마 편지에조차 그렇게
나타났나 보오. 이제 그런 일 없기로 주의하겠소.

㈜ ● 스위스. 昨年은 Roma (내가 않갈려갔는 못갔든) 그리고 今年
은 다시 Köln에서 6月10日부터 19日까지 10日間 開催되오. 今年은
第三十四 回째이며 이 世界音樂祭는 作品의 質은 Darmstadt 만치
急進的이 아니나 規模는 現存하되 現代音樂雜誌 機關으로서는 第一호 것
이오, 왜냐하면 이 國際現代音樂聯盟은 유네스코의 正 成員團體이
며 政治的인 背景이 가장 强力한데, 世界各國에는 (約 40個國)에
支部가 있으며 그 支部에서 每年 作品을 選拔해서 이 大會에 보내기로
되어 있오. 그래서 大會에는 國際的으로 著名한 作曲家들이 各國에서보낸
作品을 뭇 審査을 하는데 約 1500매쯤의 總 作品에서 추려보낸 作品을
이 審査委員이 約 30 篇을 뽑아내는것이오. 어저께나는 美國있는
李相根씨로부터 편지를 받은것인데 그 편지속에 오늘이 大會에 雅選
葉 崔仁讚라 3曲 초려되어보내게 되면은 떠나가겠다고 적혀있었오

당신에게 새로운 소식 하나를 전하겠소. 이번에 다시 나의
<현악사중주 3번>이 세계음악제에 입선되었다는 통지를 어제
받았소.

당신도 알다시피 이 세계음악제는 로마에 본부를 둔 '국제현대
음악협회'에서 매년 각국에 번갈아 가면서 주최하는 것인데
재작년은 스위스, 작년은 로마(내가 가려다 못 간 곳), 그리고
금년은 여기 쾰른에서 6월 10일부터 19일까지 10일간
개최되오. 금년은 제 34회째이며 이 세계음악제는 작품의
질은 다름슈타트만치 급진적이 아니나 규모는 현존하는
현대음악 발표기관으로서는 제일 큰 것이오. 왜냐하면 이 국제
현대음악연맹은 유네스코의 한 성원 단체이며 정치적인 배경이
가장 강력한 것. 세계 각국에 약 40개국의 지부가 있으며 그
지부에서 매년 작품을 선발해서 이 대회에 보내기로 되어 있소.
그러면 대회에는 국제적으로 저명한 작곡가들이 각국에서 모인
작품들을 심사를 하는데 약 1500 가량의 각 지부에서 추려 보낸
작품을 이 심사원들이 약 30편을 뽑아내는 것이오.

어저께 나는 미국에 가 있는 이상근 형으로부터 편지를 받았는데
그 편지 속에 그는 이 대회에 라운영, 최인찬과 3년 연거푸
보내서 세 번 다 떨어졌다고 적혀 있었소. 그리고 금년에도 역시
라 씨와 이상근 씨의 두 작품이 제출될 것을 알고 있는 나는
어저께 사무국의 토메크 박사로부터 편지를 받자 곧 전차로 다른
한국 작품을 어찌 됐는가 물었더니 다른 것은 낙선됐다고 해서

그들의 연년의 노력을 생각해서 안 되었소.

그러나 나는 한국지부의 작품으로 제출된 것이 아니며 나는 작품
내기 전에 미리 본부 사무국장 스톨 씨에게 편지로 조회해서
나의 작품을 제출하고 싶으나 한국지부를 거치지 않고 바로 받아
줄 수 없는가 하고 물었더니 위원장과 상의한 끝에 나는 독립된
회원으로 취급하겠으니 작품을 보내라고 해서 보낸 것이오.
그러니 나의 작품은 한국서 보낸 다른 작품과 경쟁한 것이 아니고
세계 각국에서 모인 작품들과 경쟁한 셈이오.

사무국의 토메크 박사의 편지에 의하면 귀하의 작품이 이 제전에
대표적인 역할을 할 것을 확신하며 그것을 미리 기뻐한다고 쓰여
있었소. 그리고 더욱 반가운 소식은 나의 작품은 아마 뉴욕에
있는 줄리아드 현악사중주단이 연주하게 될 것이라고 쓰여
있었소. 줄리아드 사중주단은 현존하는 세계 저명한 사중주단
중에서 가장 인기 있는 하나이며 많은 레코드를 취입하여
세계적으로 널리 알려져 있소.

나는 이것으로 세 번째 작품을 보내서 세 번째 다 입선된 셈이며
나의 작품과 이름은 조금씩 여기 넓혀져 가고 있으며 그만치
우리의 떨어져 있는 거리는 가까워 가고 있소.

나는 현재 쓰고 있는 오케스트라 곡이 완성되면 다름슈타트로
보낼 것인데 이것만 입선되면 금년은 더 바랄게 없소. 그러나
기일이 얼마 남지 않아서 그때까지 완성은 곤란할 것 같고 또
작년에 한 번 발표된 나의 작품을 금년에도 계속해서 취급해

줄지가 문제이오.

그러나 만일 다름슈타트가 불가능하면 도나우에싱겐 음악제에
낼 생각이오. 이 음악제는 2일간밖에 없는 음악제이나 역시
퍽 중요한 현대작곡제이오. 그런데 다름슈타트의 음악제의
총책임자인 슈타이네케 박사가 나에게 편지했는데 1961년도의
음악제에는 아시아와 인도 아라비아로부터 고전음악을 대량 현대
서구음악과 대치시켜 볼 생각인데 특히 나의 협력을 바란다고
했소.

동씨의 편지에 자세히는 쓰여 있지 않으나 내가 아마 그 프로
편성과 인원 초청에 중요한 역할을 할 것으로 생각하오.

이 계획은 아직 미정이며 금년의 다름슈타트 음악제에서 서로
상의하기로 편지로 약속했소. 그리되면 나는 한국의 고전음악을 꼭
이리로 초청할 생각하고 있소. 금년 여름까지 기다려 봐야 하겠소.

여보, 내가 여기서 무엇을 성공했을 때 당신의 반가워하는 편지를
받는 것 같이 기쁜 게 없소. 왜냐하면 당신의 오관과 모든 의식은
나의 그것과 똑같은 것이며 나의 즐거움이 당신의 즐거움이니까.
나는 여기서 가끔 신경질이 나는데 당신이 옆에 있으면 다 사라질
것으로 생각하오.

나의 작품은 어저께 저녁에 프랑크푸르트에서 방송 되었는데
나의 라디오의 성능이 나빠서 듣지 못했소.

나의 마누라, 이 편지 받거든 곧 서울의 각 신문에 나의 소식이

나오거든 오려서 보내 주오. 부산 것도.

당신의 얼굴을 그리며 당신에의 사랑이 간절하며 당신에의
사모가 하늘만치 쌓여 있는 이 심정을 둘 곳 없이 가끔 홀로
공원의 희미한 등불 아래서 당신의 사랑을 반추하오.

나의 마누라 안녕. 반가운 이 편지가 하루 빨리 당신에게
날아가기를.

당신의 낭군이.

1960년 1월 25일

여보! 지난번에 보낸 나의 편지에서 나의 <현악사중주 3번>이
세계음악제에 입선됐다는 소식 받고 당신이 기뻐할 줄 알고 있소.
그리고 나의 화란서 입선된 피아노곡은 그동안 백림의 보테 운트
보크 출판사에서 출판을 보류하고 있었는데 이번에 비스바덴에
있는 임페로사에서 출판하겠다고 정식으로 회답이 와서 곧
계약서에 서명할 것이오.

그리고 동 출판사에서는 신문에서 보고 이번의 세계음악제의
나의 작품 입선을 축하하는 말을 써 왔소. 그래서 나는 이미 보테
운트 보크사와 계약했노라고 거절해서 보냈소. 세상은 이런
것이오. 차츰 유명해지니까 저쪽에서 먼저 출판의 청탁이 오게

되는 것이오. 그래서 합해서 지금 현재로 나의 작품이 유럽에서
세 작품이 출판되는 셈이오.

오늘은 29일. 나는 아무 변함없으며 여전히 지금 쓰고 있는
관현악 작품의 완성에 노력 중인데 기후가 어떻게나 나쁜지
건강에 지장을 받아 도무지 진척이 빠르지 않소. 매일 우울하고
침침하고 가랑비가 내리는 일기가 계속되어서 매일 세 소절이나
네 소절 쓰다가 집어치우는 수가 많소. 이래서는 금년의
다름슈타트에의 제출은 시기가 아마 늦어질 것이 걱정이오.
아무튼 금년에 세계음악제에 나의 작품이 발표되니까 그것으로도
족할 것으로 알고 있소.
여기서 1년에 두 작품을 큰 발표회에 발표하는 작곡가들은 퍽
드무오. 그러니까 작품 생산하기가 그만치 어렵고 또 생산해도
큰 음악제에 입선하기는 하늘에 별따기만 하니까 나는 금년에 더
이상 입선되지 않더라도 만족해야 옳을 것으로 알고 있소.
만일 서울에서 발간되는 신문에 나의 기사가 나거든 오려서 보내
주기 바라오.
그리고 <코리안 리퍼블릭>이라는 영자신문에는 나의 기사가
이전에도 크게 사진과 함께 나왔다는데 한 번도 보지 못했소.
그리고 외무부에서 발간하는 외교공보라는 영자신문에도 그전의
다름슈타트의 소식이 나왔더라고. 당신이 구할 수 있으면 구해
보오.

금년 6월에 세계음악제에 나의 <현악사중주>를 뉴욕의 줄리아드
사중주단이 연주하게 되면 나의 곡이 미국에도 널리 소개될
것으로 알고 퍽 기대하고 있소.

여보, 오늘은 2월 1일.
오늘은 약 한 달 만에 맑은 하늘을 보는 것 같아서 어떻게나
기분이 좋은지 아침에 공원에 산책을 나갔다가 새들의 지저귀는
소리와 나무에서 파릇파릇한 새 움이 돋아나는 걸 보고 봄이
찾아옴이 얼마나 시적으로 느꼈는지 모르오.
여보. 지난 11월 달에 KU방송국에서 열린 나의 축하회 때의 회계
관계 문서를 보내왔는데 경남 문화사업협회에서 주최했다고
하면서 당일의 비용을 모조리 기부금에서 충당한 것으로 되어
있소. 당일의 비용을 온 사람들의 주머니를 털어서 충당한
것으로, 나로서는 이외(理外)를 생각하며 나는 앞으로 그런 것
전연 그만두기로 작정했소. 어느 누가 기금을 완전히 만들어서
나에게 간청해 오면 허락할까, 그렇지 않으면 구태여 내가 그런
것을 즐겨 하지는 않겠소. 유럽에서 발표된 나의 작품을 한국에
소개하자고 하는 것은 나의 공명심에서 우러난 것은 조금도 없고
다만 이런 물적인 증거가 조금이라도 한국의 음악인과 사회에
자극이 되고 또 한국의 후진 작곡가들에게 조금이라도 참고가
될까 그렇게 생각해서 한 것이었소. 그러니 당신도 그리 알고
누가 그런 재료를 내어 달라고 해서 내어 주지 마오.

그리고 그날 특히 이 회를 위해서 기부해 준 나의 고향 친구인 김종길 변호사, 박상감 씨, 부산서 조선소 경영하는 고향 분, 그리고 이순백 검사 부인. 이수교 외과 부인. 이 두 분은 내가 모르는 가족이나 이 네 가정에는 감사의 뜻을 표하기 위하여 간단한 선물이라도 보낼까 생각하오.

여보. 나의 마누라! 나는 어저께 우리들의 사범학교 시절을 많이 생각했소. 당신은 내가 중병으로 반 인간에서 살아 나왔을 때 어떻게 해서 나를 발견하게 되었는가? 그런 걸 생각했소. 당신은 나에게 새 넥타이를 사 주고 같이 초밥 먹으러 가고, 생파, 마늘 먹고 지독한 냄새 나는 나를 참고 사랑해 주었소. 당신은 가정의 반대에 고군(孤軍)이 되어 있으면서 나를 사랑했소. 우리는 낡은 택시를 타고 낡은 외투를 입은 나의 옆에 앉아서 당신의 체온을 나에게 감각케 해 주었소. 당신은 그때 철부지였으면서도 어떻게 도무지 곁으로 한 군데 볼 데 없던 나를 사랑할 수 있었는가? 나는 내 자신이 나의 전도에 대해서 그리 큰 광명을 지니지 못하고 있었는데 당신의 새파란 몸뚱이를 나를 위해 전 생애를 내던질 생각을 했던가? 당신은 나를 언제나 은밀히 만나 주면서도 수심에 찼으며 당신의 얼굴은 반가운 대신에 우울했으면서도 나에게 모든 당신의 심장을 다 도려 주었소. 당신을 나에게 전생에 마련된 마누라로 생각하고 그런 생각을 지닌 채 오늘까지 살아왔소. 나는 처음 반 조각의 인간이던 나를

당신이 발견해 주고 사랑해 준 데 대한 당신의 그 대담한 처녀의
순정에 나는 일생 잊을 수 없는 당신에의 사랑을 나의 생리화
시켰으며 나는 경우가 도달하는 대로 당신을 행복하게 할 것을
늘 생각하여 마지않소.

나의 마누라, 내가 반평생을 염원하던 나의 목표는 지금 급기야
그 문안에 들어선 것 같소. 그것은 세계적인지는 아직도 내
자신이 인식할 수가 없소. 그러나 작곡으로서 세계 최전선의
수준에서 인정을 받게 된 것은 사실이오. 나는 이 일을 더
계속하겠소.

나에게 민족을 구원할 수 있는 또 다른 최선의 길이 나를
요구한다면 나는 작곡을 던지고 나의 몸을 던지고 그 길로
달릴지도 모르오. 그러나 한 가지 나의 천적으로 생각하는 확실한
하나의 명백한 사실이 나에게 정착되어 있소. 그것은 나는 죽도록
당신의 낭군이며 당신을 죽기까지 행복하게 하여 주리라고, 나의
이 소망이 하루빨리 실천되기를 바라오. 그래서 하루빨리 나는
여기서 경제적으로 자립되어야 하겠소.

나는 당신에게 따뜻한 털외투처럼 나의 애정으로 당신을
둘러싸고 온 하늘 아래 아름다운 골짝을 찾아다니면서 당신과
꿈처럼 행복에 젖기를 나는 소망하고 또 소망하오.

나의 마누라. 안녕. 늘 건강한 몸과 굳은 의지와 아이들에게
따뜻한 사랑으로 늘 즐겁게 지내기를 빌면서.

당신의 낭군이 뽀뽀를.

1960년 3월 19일

나는 지난번에 다름슈타트를 거쳐서 왔는데 나의 신작
관현악곡은 이번에 다름슈타트에서 초연 못 하게 되었소.
왜냐하면 파란의 바르샤바에서 관현악단이 금년에 다름슈타트
연주의 일부를 맡게 되었는데 그렇게 되면 나의 신작도 문제
없이 채택이 되었을 건데 갑자기 화란 정부에서 그 관현악단의
서방에로의 여행 허가를 각하했다 하오.
그래서 그 악단이 연주하게 되었던 모든 곡목을 도로 돌려주게
되었다고 그래서 나의 신작은 다른 기회를 기다리고 나의 책상
위에서 한잠 자고 있소.
그런데 한 가지 매우 희망적인 것은 다름슈타트의 책임자
슈타이네케 박사나 프랑크푸르트 방송국의 음악 책임자 쿨렌
캄프 박사는 나를 벌써 기성 작곡가로 취급해 주는 것이오.
그래서 1961년도의 다름슈타트의 음악제를 위해서 나에게 작곡
위촉의 상의가 양 박사 간에 내락이 되었다 하오.
지금 다름슈타트 음악제에서 작곡을 위촉한다는 것은 현재
유럽에서 가장 유명한 작곡가에게만 주어지는 특천이오. 그렇게
되면 상당액의 작곡료가 지불되오. 그리고 이 작곡 위촉을 받는
것은 벌써 현대 작곡가로서 독립성을 의미하는 것이오.
그런 기회가 늘 찾아오게 마련되어 있소. 그런데 한 가지
염려스러운 조건은 지금의 가장 전위적인 작곡을 앞으로

1961년도의 음악제에 초청할 한국의 아악 악기로서

연주시키려는 것이오.

한국의 아악기는 7음밖에 연주 못하는데 나는 12음 음악을 써야

하며 아악의 연주자들은 악보를 전연 볼 줄 모르는데 내가 쓴

그 어려운 악보로서 그들은 그 곡을 능히 연주해 낼 수 있을까?

이것이 내가 설령 작곡 주문을 받는다 쳐도 실현성 여부에 대해

의심하고 있소.

그리고 동음악제에서 세계 각국서 모인 전문가들 앞에서 내가

강사로서 강연할 것은 아마 틀림없는 예정인 것 같소. 그런데

이것도 문제인 것이 제목이 동양음악이 서양 현대음악의 새로운

기법에 영향을 줄 수 있는 가능성에 대해서인데, 나는 날 때부터

창작적이지 학자적이 아닌 내가 이 광범한 문제를 쟁쟁한 학자들

앞에서 어떻게 요리할 수 있을까? 걱정이오.

여보, 나는 유럽에서 처음으로 전연 모르는 사람에게서 편지를

받았소. 슈바이크 호퍼 박사라는 분인데 지금 세계적으로 저명한

학자나 예술가의 필적과 그의 사상과 예술을 관련시켜 연구하는

연구소의 책임자나 간부인 모양인데 그의 편지에 '귀하처럼

결출한 현대음악 대표자의 한 사람의 필적과 작품을 관련지어

연구……' 운운하고 나의 필적을 보내 달라고 해서 나는 이

편지를 읽으며 고소했소. 언제 벌써 나도 이쯤 됐는가. 그리고

이쯤 되어 가면 나의 생활도 나아져야 하지 않겠는가. 이렇게

생각했소.

나의 알뜰하고 사랑하는 마누라! 벌써 나는 이 주일에 당신에게
할 말을 다 했는가? 당신과 우리 아이들은 어떠한 일이 있어도
나에게는 하나의 종교요. 이렇게 해서 세월은 자꾸 흘러가지만
나의 당신들에 대한 마음은 성스럽기만 하오.

안녕, 당신들의 건강을 빌며.

낭군이.

1960년 4월 17일

오늘 이곳의 신문에는 또 한국의 광주에서 다리가 무너져서
사람이 13인이나 죽었다고 보도되었소. 이곳 신문이나 라디오에
한국의 얘기가 나오는 것은 반드시 사람이 얼마나 죽었다는 소식
밖에는 없소. 그래서 전쟁에서 죽고 불타서 죽고 배 타다 죽고
밟혀서 죽고 다리가 무너져 죽고. 그리고 이러다간 살아 있는
사람 얼마 없겠소.

일본의 소식은 이곳에서 어떻게 보도하는가. 즉 영화가 얼마나
예술적으로 발표됐는가. 상품이 얼마나 고급으로 나오는가.
풍토가 얼마나 아름다운가. 이런 소식뿐이오. 그래서 이 유럽
사람들은 일본에 여행갈 것을 꿈으로 알고 있소. 음악가들은

일본에 연주여행 초청되어 갈 것을 갈망하고 있소.

금년 가을 백림음악제에 일본의 NHK 교향악단과 젊은 지휘자 이와키라는 자가 여기 와서 연주하고 가게 되오. 이런 소식은 언제나 우리나라와 비교하여 마음이 상하오.

일본은 국제적으로 좋게 등장하는데, 우리나라는 사람 죽었다는 소식뿐인가? 우리 한국인이 일본보다 못한가? 모조리 바보 등신들인가? 나는 여기 유학하고 있는 우리 학생들이 한 사람도 여기 와 있는 일본인에게 뒤떨어지리라고 보이는 사람이 없소. 그런데 왜 우리 민족은 깨어나지 못하는가?

나는 2월 26일에 나의 관현악 작품 <관현악곡 60>이란 것을 완성하고 나서 오늘까지 1개월 동안 조금도 작품을 쓰지 못하고 있소. 약 1개월을 감기와 여독으로 쉬었고 그 다음은 병원 진찰, 목 수술. 봄이라 몸을 주의하는 의미에서 매일 오선지만 바라보고 착수하지는 못하고 있소.

나의 완성된 <관현악곡 60>은 좋은 기회를 바라고 있소. <멜로스>라는 현대음악 전문 잡지 3월호에 벌써 세계음악제 입선된 명단이 나왔는데 일본서 보낸 작품이 모조리 낙선되었소. 특히 마쓰다히라 요리츠네의 작품도 그 속에 속하오. 출품 40여 개국 중에 20개국 출신의 22명이 당선되며 동양서는 혼자밖에 입선되지 않았소.

물론 동양 여러 나라에서도 작품을 많이 보냈지. 일본, 필리핀,

인도네시아, 이란 등등. 그리고 낙선된 나라가 이 외에도 캐나다,
호주, 브라질, 터키, 핀란드, 뉴질랜드, 멕시코 등 상당히 음악
수준에 높은 나라들이 빠져 있소.

나의 마누라 당신의 사랑에 신뢰와 남편으로서의 동경을 보내며
당신에의 애끓는 붉은 마음을 이 편지와 같이 띄우오.

1960년 4월 22일

여보. 오늘은 4월 22일 금요일이오. 한국에서 4.19 사태가
발생한 지 4일 만이오. 나는 이 편지가 정규와 같이 당신 손으로
들어갈지 근심하면서 이 편지를 쓰고 있소.
사태가 발생한 지난 화요일에 나는 낭시, 그러니까 우연히
라디오를 틀어서 뉴스를 들으니까 한국의 급한 사태를 알려
주었소. 그 뒤로부터 나는 조금도 작품을 쓰지 못하고 매일
종일토록 밤까지 라디오만 붙들고 시시로 진전해 가는 사태를
전해 주는 뉴스를 듣고 있소. 이곳의 여러 가지 신문도 빠짐없이
보고 있소. 그리고 자유세계가 어떻게 평하고 있는가를 모조리
짐작하고 있소.
나는 조국의 심상치 않은 사태가 지극히 염려되며 중대한 사건을

① 여보 오늘은 4月22日 金曜日이오.
韓國에서 事態가 發生한지 四日 만이오
나는 이 편지가 正規와 같이 당신손으로
들어갈지 몰라 답답한 心리하면서 이 편지를 쓰고
있오 事態가 發生한 지는 火曜日에
나는 即時 그러나가 우연히 Radio를
들어서 뉴스를 들어나가 韓國의 重大 事態
를 알려주었소. 그뒤로부터 나는 도무지
作業을 쓰지못하고 每日 終日토록 밥끼리
Radio만 엿듣고 時時로 進展해가는
事態를 傳해주는 뉴스를 듣고있오. 이곳
의 여러가지의 新聞도 빠짐없이 보고있오
그리고 自由世界가 어떻게 評하고있는냐
를 모조리 저 짐작하고있오. 나는 韓國
의 이 尋常치않은 事態가 主權히넘겨
되며 나는 重大한 事件을 미리 내눈으로
보는것같이 이곳 뉴스와 新聞을 通해

마치 내 눈으로 보는 것 같이 이곳 뉴스와 신문을 통해 알고 있으며
그 까닭으로 지금 큰 무대의 배우 역할을 세계인 주시 하에서 하고
있는 한국 정계의 진전에 마음을 졸이면서 기다리고 있소. 당신과
아이들의 신상에 조금도 변함이 없으리라고 믿고 있소.
당신은 학교 문을 닫아서 학교 일직이니 경비니 하는 것 때문에
매일 학교에 나가야 하는가 생각하니 퍽 안타깝구려. 나는 얼마나
염려하고 있는지 많은 것을 편지 쓰고 싶으나 쓸 수가 없소.
오늘이 국회 개회일인데 개회 5분 만에 서로 두들기는 소리
때문에 한 시간 휴게로 들어갔다는 뉴스를 듣고 이 편지 쓰고
있소. 지금은 오전 10시 30분인데 한국은 지금 오후 6시 반,
그러니까 국회가 끝났는지? 또는 밤까지 계속하는지 12시 반의
라디오에서 또 알려 줄 것이오.

여보, 나의 사랑하는 마누라. 오늘은 4월 23일이오. 오늘
당신이 4월 15일에 보낸 편지와 19일에 쓴 편지가 한꺼번에
닿았었소. 나는 당신의 편지를 읽고 사건의 발생의 동기가 어떻게
되었는가를 알았소.
19일 이후부터는 나는 작품 하나 쓰지 못하고 매일 아침부터
저녁 12시까지 약 네 군데의 방송 20회씩의 뉴스를 듣고
있으며 중요한 세 개의 신문과 또 라디오에서, 세계 유명한 신문
사설에서 한국 문제를 소개해 주는 것을 듣고 있소.
미국의 신문뿐이 아니라 파리의 극히 보수적인 <르 피가로>지

까지 심히 정부를 공격하고 있으며 독일의 신문 영국, 서서의
신문이 논조를 다 같이 해서 한국의 경찰 정치를 공격하고 있으며
공격도 이만저만의 공격이 아니고 각 신문 또 풍자 만화가 났는데
모조리 이 대통령의 욕이고 김정렬 국방장관의 국회연설이
여기서 웃음거리가 되었소.

일국의 장관이 그 책임이 어디에 있었던 천 명에 가까운 총탄의
희생을 낸 사건의 책임자로서 한마디 죽은 생명에 대한 마음의
반성도 없이 오히려 학생에게 사건의 책임을 지우려 한 데 신문과
라디오는 아연해서 보도했소.

나는 19일 라디오에서 그 사건 발생의 보도를 듣고 난 즉시 나의
상상을, 서울의 거리거리 피에 묻혀 뒹군 새빨간 청년 학생들을
생각하고 수없이 총알 앞에 쓰러지는 귀한 한국의 아들들의
국가애를 생각하며 라디오 앞에서 펑펑 울었소.

조국의 명줄기는 죽지 않고 살아 있으며 청년들의 가슴속에는
아직도 정열이 남아 있었던가를 생각하고 고맙고 그들에게
미안하고, 흘리는 피가 아깝고 해서 나는 오랫동안 소리 내고
울었소.

1960년 5월 23일

우리 정아 보아라.

정아야, 아버지는 늘 정아를 생각하고 정아가 보고 싶어도 아직도 정아를 볼 수가 없구나. 정아 너는 많이 컸지?

아버지는 정아에게 좋은 물건 재미있는 그림과 책은 많이 보내 주고 싶어도 너무 멀고 보낼 수가 없어서 보내지 못한다. 이런 모든 것은 많이 많이 모아서 여기 모두 잘 간수해 둘 테니 정아가 어서 자라서 이담에 여기로 공부하러 오면 네가 다 가질 수가 있다.

정아가 공부 잘해서 좋은 여학교에 입학하고, 여학교를 졸업하고 나면 정아는 아버지 있는 곳으로 온다. 그래서 아버지는 엄마와 정아와 우경이 모두 자동차에 태우고 어디든 아름다운 곳마다 구경시켜 준다. 정아는 학교 공부도 잘해서 좋은 여학교에 들어가지 않으면 여기까지 유학하러 올 수 없으니 부지런히 공부하여라. 그리고 정아는 장래에 유명한 피아니스트가 되도록 아버지가 모든 것을 정아를 위해서 힘쓸 테니 정아는 시간 있는 대로 피아노에 앉아 열심히 피아노 연습을 해라.

여기도 조그마한 정아 같은 아이가 큰 연주장에서 많은 사람들 앞에서 피아노를 귀신같이 잘 쳐서 모든 사람들이 그 아이에게 물었다. "너는 어떻게 하여 피아노를 그렇게 잘 치니?" 하니 그 아이는 "나는 비가 오나 눈이 오나 날마다 세 시간씩 피아노

쳤어요"라고 하였다.

정아 너도 하루도 빠짐없이 세 시간씩만 치면 그 아이처럼 훌륭한 피아니스트가 될 수 있다. 정아! 아버지가 너를 사랑하며 이 편지 쓴다.

1960년 5월 23일

서독서 아버지가.

우경아 보아라.

엄마가 보내 주는 편지에 우경이는 요새 가방 메고 학교 다니며 선생님 말 잘 듣고 공부도 잘한다고 한다. 아버지는 이 소식 듣고 퍽 반갑다. 네가 가방 메고 학교 가는 것을 아버지는 보고 싶고 또 학교서 선생님이 물을 때 우경이가 손 들고 대답하는 것도 아버지가 보고 싶다. 우경이는 또 집에서도 엄마 시키는 대로 말 잘 들으며 참 착한 아이라고 한다. 그런데 정아하고 싸움을 요새도 하는지 안 하는지 모르겠다. 우경아. 아버지는 우경이 너가 이 다음에 얼마나 훌륭한 사람이 될 것인지 늘 기다리고 바라고 있다.

우경아. 아버지는 너의 할아버지보다도 좀 나은 사람이 되었다고 생각한다. 우경이 너는 아버지보다도 좀 더 나은 사람이 되어야 한다. 학교서는 선생님 말씀 잘 듣고 집에서나 학교서나 절대로 거짓말하지 말고 동무와 싸우지 말고 남을 해롭게 하지 말아라. 우경아. 너가 이담에 커서 너가 하고 싶은 것은 모두 아버지가

우경아 보아라.

엄마가 보내주는 편지에 우경이는 요새 가방
메고 학교다니며 선생님 말 잘 듣고 공부도
잘 한다고 한다. 아버지는 이 소리 듣고 퍽
방갑다. 너가 가방메고 학교가는것을 아버지는
보고 싶고 또 학교서 선생님이 물을때 우경이
가 손들고 대답하는 것도. 아버지가 보고싶다.
우경이는 또 집에서도 엄마 시키는 대로 말 잘 들
으며 참 착한 아이라고 한다. 그런데
정아하고 싸움을 요새도 하는지 안하는지 모르
겠다. 우경아. 아버지는 우경아 너가 이
다음에 얼마나 훌륭한 사람이 될것인지 늘
기다리고 바라고 있다. 우경아. 아버지는
너의 하라버지 보다도 좀 낳은 사람이 되었다고
생각한다. 우경이 너는 아버지 보다도 좀 더

낳은 사람이 되어야 한다. 학교 서는 선생
님 말씀 잘 듣고 집에서나 학교서나 절대로
거짓말 하지 말고 동무와 싸우지 말고 또
남을 해롭게 하지 말아라. (여보. 우경이에게 나를씨는
으로 偉大한사람가 될것을 가금 복돼 强調함 나 龍은없음의 배드록 文句는정당
치. 要한다)

우경아. 너가 이 담에 커서 너가 하고 싶은
것은 모두 아버지가 하도록 해줄 테니 조금도
걱정하지 말고 늘 착하고 용감한 아이가
되어라.
아버지는 우경이가 아버지가 바라는 그런
착한 아이가 될것을 바라고 있다

 서독서 아버지가

하도록 해 줄 테니 조금도 걱정하지 말고 늘 착하고 용감한
아이가 되어라.
아버지는 우경이가 아버지가 바라는 그런 착한 아이가 될 것을
바라고 있다.
서독서 아버지가.

1960년 6월 3일

여보, 나의 마누라! 오늘은 6월 3일.
내가 한국을 떠나 일본 동경에서 하룻밤을 지나고서 홍콩행의
비행기를 기다린 것이 만 4년이 되었소. 만 4년이란 짧고도 긴
세월이오. 당신이나 나나 무던히 견디고 참았구려. 정말 무슨
힘이, 그렇게 큰 힘이 당신과 나의 사이를 떼어서 만 4년이란
세월을 흘려 보내게 하였는가.
그동안 일어난 일들이 하도 많은데 그 중간에 일어난 일들은 모두
까마득하니 당신을 바라본 것, 반도 호텔 앞에서 차를 기다리던
때나 또 여의도 공항에서 당신을 마지막으로 보던 때가 모조리
어저께 같이 생생하오. 이런 기억은 내가 파리에서 겪은 기억들과
내가 백림에 처음 와서 겪은 기억들보다도 더 생생하오. 이것은
내가 다른 모든 기억보다도 당신과의 기억은 매일처럼 나의

270

뇌리에 새겨 보는 까닭일게요.

나는 요새 날이 더워지기 시작하고 또 잠도 오고 해서 작품을
제대로 쓰지 못하오. 나는 오는 9일에 이곳을 떠나서 쾰른으로 갈
것이오. 그곳에서 주최 측에서 나의 숙소와 입장권 등이 준비되어
있다고 통지가 왔소. 나는 그저께 뒤셀도르프에 가서 한국 학생
3인과 같이 한국 식사를 해 주는 것을 맛있게 먹었소.

집이 부산에 있는 사람인데 그곳 의대에서 화학 연구하고 있는
권 씨라고 젊은 사람인데, 그 부인이 보내 줬다는 장을 선편으로
부쳐 왔다고 자랑해서 그 집에 가서 손가락으로 찍어 먹어 보니까
만 4년 만에 한국 땅을 밟아 보는 것 같이 다정하고 또 고향의
냄새를 맡는 것 같았소. 거기서 된장국 끓여 먹고 쌈 싸서 먹고
놀다가 왔소.

그런 것 안 보면 없어도 견디는데 보니까 먹고 싶어 견디기
힘들구려. 당신이 이곳으로 오면 종종 매월 한 번씩은 그런 것
부쳐 와야 할 것을. 우리가 좀 자유로이 쓸 수 있는 막장을 담아
먹을 수 있을 텐데. 또 다른 학생 집에 가서는 집에서 늘 보내는
동아일보를 5월 26일까지 보았소. 한국은 지금 그 신문을
통해서 상상컨대 아주 혼란하고 무정부 상태에 가까운 것이
아닌가? 생각하오.

귀중한 학생들이 피로 산 혁명인데 지금의 위정자들이 조국의
토대를 이때에 바로잡도록 정신 챙겨서 공명정대히 해 나가야 할
텐데. 그리고 국민들은 이때의 정부의 괴로운 처지를 동정하고

협조해야 하며 학생들은 되도록 가볍게 처신을 하지 않도록 해야
할 텐데 한국이 자칫하면 그동안 혁명으로 얻은 국제적인 동정을
다시 잃어버릴 염려가 있는 것이오.

여보! 정아는 조금씩 피아노가 늘어 가오? 우경이는 학교서
문제가 없는가? 그런데 몸이 물컹인 것 같아서 걱정이구려.

여보, <뮤지컬 쿼털리>라는 뉴욕에서 나오는 저명한 음악 잡지에
작년 다름슈타트 현대음악제의 평론이 나왔는데 거기 나의
<일곱 악기를 위한 음악>에 관한 평도 있으니 구해서 읽어
보도록 하오.

오늘은 토요일. 요새는 일기가 맑은 날이 계속되서 한국의
초여름을 상상케 하오. 나의 건강은 여전히 좋으며 심장은
뛰는 때가 퍽 적소. 매일의 생활에는 변화가 없는데 무슨 일에
흥분하면 뛰는 정도. 그러나 흥분하는 일도 전연 없을 정도니까
여러모로 보나 안심이오. 다만 늘 노곤하고 특히 봄에는 머리가
무거운 것은 나의 후천적인 체질 관계일 거요.

오늘은 6월 7일. 나는 모레 9일 쾰른으로 가서 음악제에 참가할
것이오.

지금 라디오 뉴스에는 하와이에서 이승만이가 의사들에게 진찰을
받았는데 한국 혁명으로 말미암아 정신적 타격을 많이 받아서
휴양을 필요로 한다고 발표했다고.

그 수많은 학생이 피를 흘리고 죽고 온 국내외가 떠들썩해도 한눈
깜짝하지 않은 위인이니 그의 정신 상태가 이상하다는 것은 괜한
수작이오.

여보, 나의 자야! 당신을 볼 수 없었던 생활이 벌써 4년이
지났구려. 나는 이 4년을 도로 찾고 싶지 않소. 왜냐하면 당신
없이 보낸 만 4년이지만 그래도 나의 당신의 사랑이 나의 전
생활을 지배했고 또 나의 정신 안에도 뚜렷한 작용을 주었소.
아이들에게 늘 당신의 정성이 충분하기를 원하며.

1960년 6월 12일

여보! 오늘은 6월 12일(일요일).
지금 여기 다름슈타트 음악제가 한창이오. 지금은 제 3일째.
그저께 당신과 박 군에게 여기 대회의 프로그램(책자로 된 것)을
보냈는데 받았겠지.
역시 여기는 규모가 퍽 넓고 크오. 세계 각국의 저명한 작곡가,
학자, 평론가들이 많이 모였소. 신문에는 여기 연주되는 곡목들이
세계 18개국의 방송국에서 테이프 카피를 신청해 왔다고
보도하고 있소. 그러니까 독일 내의 11개 방송국을 합해서 약
30개소의 각국의 방송국에서 방송될 것이오. 그중에서 동양은

일본과 인도네시아의 방송국이 포함되어 있는데 한국의 방송국이
빠져 있는 것이 유감이오. 그러니까 우리 한국의 신문화 수입의
속도는 인도네시아보다도 못한 셈이오. 당신은 그 프로그램과 또
작년의 다름슈타트, 빌토번 것을 모조리 잘 보존해 두기 바라오.
여기 오니 아는 사람들도 많아졌소. 나는 어느 호텔에 들어
있는데 별로 깨끗하지 못해서 옮길까 하는데 옮기기 귀찮아서
그냥 있소. 오전 중에는 음악회가 있고 밤에는 오페라 공연이
있어서 흑곤색의 양복, 검정 구두, 양말, 흑곤색의 넥타이, 흰
와이셔츠 등등 갖추어서 차려입고 밤에 나가오. 오페라의 자리는
최고의 자리를 초대 받았는데 거기에 맞게 차려입어야 하오. 휴게
시간에는 이곳 일류 사회들의 신사 숙녀들이, 특히 여성들이
화려한 야회복을 입고 극장의 폭신한 융단을 비단신 신고 다녀요.
당신이 있다면 나랑 같이 거닐 것이며 당신이 좋아하는 오페라를
들으리라 생각하며 꿈을 꾸어 보오. 이런 꿈은 나의 적으나마
행복한 환상이요, 즐거운 시간이오.

여기 퀼른의 근처에서는 권 씨 부부, 부인이 화가인 남영우 씨가
개회식날 같이 참석했다가 당신이 이 자리를 같이 참석하지 못한
것이 얼마나 유감이냐고 거듭거듭 말하였고, 그때 우리는 다 같이
텔레비전에 찍혀서 밤 뉴스에 나왔다 하오. 나는 지금 관현악의
연주회를 마친 다음 중국요리점에서 점심을 먹고 이 편지 쓰고
있소. 나의 식탁과 앞뒤 식탁에는 모두 현시대의 쟁쟁한 이름

있는 작곡가, 젊은 지휘자, 젊은 평론가들이 앉아 있소.
죄르지 리게티, 카를 하인츠, 슈토크 메츠거, 프리드리히 체르하,
구스타프 쾨니히, 실바노 부칸티 등등. 여기 앉아 있는 치들은
급진 중에도 급진파들이 돼서 나처럼 급진 중에서도 고파의
작품에는 그들은 어느 정도 반목을 갖고 있는 것 같은 눈치요.
여기 와서 당신의 편지 두 장 받았소. 퍽 기쁘오. 박 군이 열심히
가르쳐 줘 정아의 피아노가 조금씩 늘어가는 모양이니 퍽 기쁘오.
그리고 우경이도 가르쳐 주도록 하오.
나의 작품을 연주할 연주단은 체코국의 연주단인데 아직 도착
하지 않았소. 아마 오늘쯤 도착할 것이오. 오는 수요일은 나의
작품의 연주일이오. 이 회기 동안의 최고의 정점은 아마 마지막
날. 네 사람의 급진적인 대표와 보수적인 대표(보수적인 작곡가를
대표하는 이 사람들의 작품은 이 세계음악제의 작품 성질과는
거리가 먼 사람들)가 음악의 전통은 어디에 있는가에 대해서
공개 토론을 하게 되어 있소. 이 토론회는 아마 큰 분쟁을 일으킬
것으로 짐작하오.
내일부터는 회기가 끝나기까지 네 군데에서 초대를 받았소. 서독
방송국 저작권 옹호협회, 현대음악연맹 독일지부, 그리고 서독
정부 내무성. 내일은 라인강을 단체로 선유를 하게 되어 있소.

여보! 오늘은 월요일. 당신에게 이 편지를 띄워야겠군.
나는 지금 퍽 초조한 마음속에 있소. 지금 막 노바크 사중주단과

연습을 한 번 같이 했는데 연습이 아직도 덜되어 있소. 딴사람이
사보해서 보낸 것이 대부분이 틀린 것이 많아 연주가들이 음악의
골자를 못 잡고 있소. 연주는 모레인데. 이번은 악평 받지 않을
정도이면 다행으로 알아야겠소.

나는 연주가들의 음악적 해석에도 불만을 갖고 있소. 뉴욕의
줄리아드 사중주단이 했더랬으면 좋을 뻔했는데. 이번에 노바크
사중주단으로 바뀌기 때문에.

도대체 체코단에서는 이런 어려운 음악은 하지 않는다니까
운명에 맡길 수밖에 없군.

여보, 나의 마누라. 당신은 이 편지 받으면서 역시 초조한 마음
가지겠지. 그저 할 수 없으니 견뎌 냅시다.

여보, 나의 사랑하는 나의 영원한 애인 나의 마누라 자야! 안녕.
나의 음악회의 결과를 알려줄 때까지 며칠 후에 또.

당신의 낭군이 뽀뽀를 보내오.

1960년 6월 17일

여보! 나의 마누라.

편지가 오도록 당신이 퍽 기다렸을 줄 아오. 왜냐하면 당신은
나의 작품의 발표회의 결과를 알고 싶어 기다리고 있었을 것이오.

276

나의 작품은 오후 5시에 연주되었소. 연주자들이 최후에는
마음에 안 들었는데 이틀 동안 같이 연습해서 연주를 잘했소.
작품의 반응은 나쁘지는 않았소. 이번에 여기 모인 청중들은
다름슈타트와 달라서 모두 점잖아 열광적인 박수라는 게
이번에는 없었소.

나의 작품은 제 2악장을 빼고 연주했는데 모두 뺀 것을 느끼지
않을 정도로 무난했소. 나는 박수에 따라 무대 위에 한 번
올라갔소.

이번에 무대 위에 두 번 이상 올라간 사람이 드물 정도로 모두
반응이 적었소. 그러나 작품의 질들은 작년까지의 ISCM*
세계음악제보다는 훨씬 향상이 되었다고 평들하고 있소.
대부분의 작품들은 좋은 것들이 많았소. 나의 작품이 연주되던
날의 프로는 최초에 타르토스(이스라엘의 음악학교 교장) 그
다음이 미국의 대학 교수 버거, 그리고 휴게시간이 있었고 그
다음이 스위스인 후버라는 젊은 작곡가의 작품이 좋았고 또
아름다운 소프라노를 불렀기 때문에 그 곡이 이날의 대중에게는
성공된 작품으로 받아들여졌소.

그 다음이 나의 작품, 나의 <현악사중주>는 진중한 곡이 되어서
작년의 다름슈타트처럼 청중에게 크게 받아들이지는 않았을 것
같소. 그러나 작곡가들 또 전문가들에게는 퍽 칭찬을 들었소.

* 국제현대음악협회

예를 들면 루이지 달라피콜라, 지금 대표적인 이태리 작곡가인
그는 나를 찾아와서 작품에 대해 퍽 칭찬해 주었고 또
프랑크푸르트 방송국의 음악책임자인 쿨렌캄프 박사도 곡의
내용에 대해 칭찬해 주었고 그리고 미국의 모 평론가도 퍽
칭찬하면서 뉴욕 <뮤지컬 쿼털리>에 나를 소개하겠다고 했소.
그리고 카와다의 라디오 인터뷰를 오늘 하다가 못 마치고 내일
하기로 되었소.

나의 교수 블라허는 나를 보고 이번에 나의 작품이 인정받고
있다고 했는데 여러 사람들에게서 들은 말을 여기 다 적을 수
없소. 다만 이번의 나의 작품이 내가 조금씩 이름을 얻어 가는 데
마이너스는 안 된 모양이오. 그래서 다행으로 알고 있소.
내일의 신문에는 평이 날 테니 그 평을 번역해서 이 편지를
띄우겠소. 당신이 기다릴까 봐 이 편지는 빨리 써서 띄워야겠소.

오늘은 17일. 나의 신문평이 나올 날인데 오늘이 마침 공휴일이
되어서 신문이 나오지 않고 내일 나오는데 그때까지 기다릴 수가
없어서 먼저 띄우오.
오는 월요일에는 신문 번역해서 당신에게 보내기로 하겠소.
먼저 이번의 나의 작품에 대해서 전문가들의 의견을 종합해
보면 작년에 다름슈타트에 낸 <일곱 악기를 위한 음악>
보다는 작곡기법 상으로 더 발전된 것이라고들 하오. 이곳의
현대음악계의 가장 입 나쁜 젊은치들 중에 작년의 나의 작품을

듣고 아무 말 없던 자들 중에서 이번의 나의 작품을 듣고 퍽
충실하고 훌륭한 작품이라고들 하는 소리를 더러 들었소.
또 한 가지 기쁜 소식은 나의 이번의 <현악사중주 3번>을 내년의
다름슈타트 작곡제에도 재연주하기로 이 음악제의 책임자인
슈타이네케 박사와 연주자 노바크 사중주단 사이에 내약이
되었다고 하오. 물론 출판사는 퍽 좋아하고 있소.
이 작품을 통해서 돈을 벌게 되니까 다름슈타트에서 새 작품의
초연의 기회를 얻는 것도 하늘의 별따기만 한데 나의 이 사중주
곡은 이번에 여기서 초연되었기에 초연의 매력도 없는데도
불구하고 내년에 다시 다름슈타트에 가져가겠다는 것은
슈타이네케 박사의 마음에 여간 든 것 같지 않소.
나는 이번에 그 악장을 빼고 했으나 이런 것을 종합해 보면
성공이라고 생각하든 당신이 오는 내년에는 아주 큰 작품으로
여기의 큰 음악제에 발표하여 당신의 유럽에 온 선물로 삼고
당신과 같이 그 초연의 긴장된 분위기를 맛보도록 합시다.
여보, 나의 마누라. 지금 이곳에는 음악계원, 기타 많은 사람들이
집중되고 있소. 당신은, 여보 당신은 나의 가는 곳마다 나의
옆에 따라다니오. 내가 보고 싶을 때는 방긋이 웃어 주오. 나는
당신을 보지 못하는 동안에도 당신을 보는 눈을 길렀소. 그래서
내가 당신을 보고 살면 언제나 볼 수 있게 되었소. 인간의 습성은
무서운 것인가 보오. 당신과 떨어져서 이틀을 배겨날 수 없던
내가 벌써 4년 동안 당신 없이 지났구려. 그러나 이제는 당신을

옆에 두고 같이 생활하는 것 습성이 되었소. 4년이란 긴 세월에
나의 마음은 조금도 멀어진 것 같지 않소. 당신도 이상하게
나에게 밀착하고 있소. 이런 때문에 내가 살아가는 용기를 얻고
있는 것이 아닐까.

나의 마누라 안녕. 뜨거운 뽀뽀 보내오. 낭군이.

1960년 6월 28일

여보! 신문평을 모아서 당신에게 알려 주려고 이 편지가 늦었소.
아직도 평을 많이 모으지 못하고 우선 세 개만 당신에게 알려
주겠소. 퀼른의 대표적인 신문의 하나인 <쾰니체 룬트샤우>
에는 내 앞에 발표된 미국의 매사추세츠주의 교수 버거 씨의
작품을 악평해 놓고 여기에 비교가 안될 만큼 '강력한 대담성으로
독창적인 음향의 환상으로 이루어진 한국 출신의 윤이상 씨는
후기 표현파적인 작열하는 음향 형식이 지금 세계 음악 어법으로
화했다는 것을 새로 증명해 주는 것이다. 오늘 이 모든 이런
요소가 한데 모인다는 것은 가까운 것인가?' 이렇게 평을 하고
있소. 이 마지막 말은 내가 비록 지구의 한끝에 태어났지마는
이제 오늘의 음향의 세계는 현대인의 두뇌의 소산은 상호간
밀접한 관계로 이룩했다는 말이오. 이날의 음악회에서 나의 평이

제일 좋은 것이었소.

그리고 또 하나 뒤셀도르프에서 발행되는 <데어 타크>에는 다름슈타트의 현대음악제의 책임자 슈타이네케 박사가 썼는데 우리의 음악회에 관해서는 내 작품과 벨기에 인기 작곡가 푸쇠르의 작품만 평하고 다른 네 사람 것은 언급하지도 않았으며 나의 작품에 대해서는 특별히 '내가 찬양하고 싶은 것은 한국 출신의 윤이상 씨의 <현악사중주>에서 내공 충실한 예리한 형식으로 짜인 것을 노바크 사중주단이 공훈 있게 연주한 것이다' 이렇게 평했고 또 작년의 나의 <일곱 악기를 위한 음악>을 호평한 <디 벨트>의 하인츠 요아힘 씨는 역시 이번에도 같은 신문에서 우리의 음악회(나의 작품의 발표된 그날의 실내악 연주회)의 작곡가 세 사람을 들어 평한 가운데에 '의심 없이 주목을 끈 작곡가 중에 한국의 윤이상 씨는 그의 <현악사중주 3번>에서 그의 독특한 창의로 그의 조국의 민족적인 요소와 현대 서양음악의 최신 기법을 결부시키는 데 노력하였다' 이렇게 세 가지의 신문에서 평하고 있소.

이번의 나의 작품 평을 대체로 만족할 수 있을 만치 좋다고 보며 대부분의 급진적인 작곡가들의 의견은 작년의 다름슈타트에서의 <일곱 악기를 위한 음악>보다는 진보된 작품이라고들 말하오. 앞으로 여러 군데 평이 더 날 것인데 내가 다 구해 볼 수 없으며, 또 내가 구하는 대로 당신에게 알려 주겠소.

그리고 또 한 가지 당신에게 알릴 것은 이번의 나의 작품이

성공했다는 증명이 하나 생겼는데 그것은 백림에 있는
자유백림방송국에서 나에게 정식으로 작품 위촉을 해 온 것이오.
오늘날 독일이나 미국에나 할 것 없이 방송국에서 한 작곡가에게
작품 위촉을 하는 것은 벌써 그 작곡가의 확실한 지반을
(작가로서의) 말해 주는 것이며 나는 퍽 기쁘게 생각하오. 여기에
중간 역할을 슈타이네케 박사가 했소. 그런데 내가 생각한 것보다
의외로 음악이 적소. 방송국에서는 나 외에도 세 사람의 작곡가
로만 하우벤슈토크 라마티와 또 스웨덴의 보 닐슨과 그 외 한 명은
미정, 합해서 네 사람의 작곡가에게 작품 위촉된 것을 하루 저녁의
프로를 만들어서 내년 4월에 백림의 자유방송국 대연주홀에서
백림의 유명한 라디오 오케스트라로 모두 초연하게 되었소.

나는 현재 착수한 대규모의 오케스트라 곡을 내년의
다름슈타트의 음악제에 출품할 수 있도록 이번 10월까지
완성해야 하며 만일 완성되는 경우에는 슈타이네케 박사와
만나기로 되어 있소. 아직은 내년의 다름슈타트에 나의 작품이
연주될지는 나의 작품이 완성된 후에 결정될 문제이오.
여보. 당신의 편지 이번에도 잘 받았소. 그동안 당신이 편지 자주
주어서 고맙소. 장이나 다른 것 보낼 생각은 이담에 내가 요구할
때까지 기다려요. 외국 유학 하는 학생에 대해서 만 4년까지
정부 환율로 송금을 허락해 주고 그 이상 가면 전액이 대폭 까져
버리든지 송금을 중지하든지 하게 되니까 8월까지 6개월 받게

되지 않소? 더 계속해서 받을 수 있는지 당신이 잘 알아보고
노력해 주오.

1960년 8월 21일

여보, 당신의 편지 오늘 받았소. 당신의 편지에서 여러 가지 나를
생각케 해 주었소. 그동안 나는 늘 생각해 온 점이지만 이번에
나는 중대한 결정을 하였소. 내가 아래에 쓰는 대로 당신은
조금도 달리 생각할 필요 없이 나의 결정에 따르기로 하오.
여보. 당신은 내년 5월 초에 한국을 떠나서 나에게로 올 모든
계획을 세우고 아이들을 우선 두고 그리고 당신이 여기 온 지 만
1년 내지 2년 사이에는 아이들 둘 다 데리고 오기를 노력할 것.
아니 반드시 올 것. 정아 학교 문제는 어차피 이리로 올 바에야
어느 학교에 다니든 큰 문제가 아님. 그리고 정아는 당신이 큰
좌천동 친정에 맡기고, 우경이는 당신 오빠 집에 맡길 것.
내가 모든 점을 생각해서 이렇게 결정한 이유를 아래에 쓰겠소.
나는 당신을 떨어져서 만 4년이 넘었는데 이 이상 더 당신 혼자
모든 것을 맡기고 있는 것이 너무나 당신에게 미안한 것. 또
당신에 대한 정신상으로 늘 걷잡을 수 없이 격화되어 가는 것.
그리고 당신 자신도 이제 지금까지의 생활에 새로운 설계가

필요하게 되었음. 그래서 당신은 올 초겨울부터 수속을 착수하고
미리 여권을 받아 놓으면 곧 당신이 떠날 준비가 빨리 될 것으로
아오.

내년 5월 24일에 백림에서 있을 나의 작품 관현악곡 <바라>의
백림 방송교향악단의 초연 공연 때에 같이 나란히 참석하도록
할 것. 우리 정아의 피아노는 좌천동에 옮긴 후 사용케 하고 뒤에
아이들 독일 올 때 팔아서 여비에 쓰도록 하오. 두 아이는 여비가
반액으로 올 수 있을 것이니 거기 충당하도록 하면 될 것이오.
당신이 오면 우리는 함부르크, 아니면 백림에 살게 될 것인데
백림은 정치적으로 조금 위험하고 함부르크가 제일 후보지인데
왜냐하면 우리의 경제적인 생활 조건이 유리한 까닭이오.
이번 가을부터 그곳으로 옮겨 당신과 또 장차 우리 아이들을
맞아들이기 위한 준비를 미리 하려고 하오.

내가 아무리 절대적인 어떤 진리를 탐구하는 목적이라 하지만
가정의 평화와 행복을 너무 희생할 수가 없소. 우리는 어떻게
만나야만 할 때가 됐소. 내가 나가든지. 당신들이 이리로 오든지.
내가 한국에 나가게 되면 생활 조건이란 겨우 제자나 가르치고
생활에 쫓기고 나의 작품의 위치는 세계 수준에서 저하될 수밖에
없을 것이오. 그런데 여기 있으면 내가 쓰는 비용으로 우리 둘이
절약해서 살 수 있을 것이고, 또 나의 작품이 늘면 그 수입으로
우리 아이들 데리고 올 것이고, 나는 우리나라의 정치적,
사회적인 정세가 향상이 될 때까지 약 10년, 여기 당신들과

머무를 생각하오. 그 뒤는 그때 돼서 결정하도록 합시다.

여보! 나는 그렇게 확정해 내 마음을 정했으니 당신은 그리 알고 나의 계획에 쫓도록 하오. 이 편지 받고 보내는 편지에 당신의 모든 생각을 써서 보내 주오.

올 가을부터 수속하고 여비 마련해서 내년 4월에는 떠나도록 모든 준비를 다할 것.

그럼 당신의 반가운 회답 기다리며 낭군이.

1960년 8월 27일

여보! 오늘은 8월 27일이오. 당신의 편지 지난 주일에 받고 그 뒤 곧 편지 보낸 것 받았지?

나는 그 편지 후에 모든 마음을 작정하였소. 내년 4월까지는 내 곁으로 오는 것으로! 모든 것을 생각하면 할수록 끝이 없고 미련만 자꾸 앞을 가로막는 법이니 모든 것을 일체 뿌리치고 내 곁으로 오오.

우리 아이들은 당신이 온 후 1년, 늦어도 2년 후에는 우리 날개 아래 따뜻하게 거느리게 될 것이오. 나는 이 이상 우리가 떨어져 있는 것이 부자연함을 느끼며 또 그럴 필요도 없을 시기가 되었소.

나는 이제 독일 땅에서는 촌뜨기가 아니며 이만하면 내가 한국에서 과거에 생활을 위해 허덕거리던 것보다 수월하게 되었소. 나는 당신의 편지를 읽고 이 이상 당신과 아이들을 위해서 더 참을 수 없소. 당신은 곧 수속을 시작해서 먼저 여권을 타 두어야 하오.

여보, 나는 오늘 백림의 방송국에서 나의 위촉 작품 관현악곡을 위해서 일금 800마르크를 부쳐 왔소. 이 돈은 얼마 안 되는 돈이지만 지금 독일의 저명한 방송국에서 위촉 작품을 얻는다는 것은 곧 국제적인 명성을 말하는 것이며 나는 절대로 나의 앞으로의 여기서 할 일에 대해 실망하지 않소. 어저께 백림의 출판사에서 나의 <현악사중주 3번>, 쾰른에서 연주 안 한 부분의 제 2악장을 끝내어서 보내었소.

당신이 내년 4월에 이리로 오면 당신을 5월 24일에 백림의 나의 작품 초연과 또 다름슈타트에서의 작품 발표와 또는 아마 함부르크에서의 나의 <현악사중주>, 합해서 내년에 두 개 또는 세 개의 나의 작품 연주에 나와 같이 참석하게 될 것이오.

당신이 여기 오면 우선 함부르크 대학에 등록하고 독일어 초보부터 먼저 배우게 될 것이오. 6개월 후에는 조금 독일어를 하게 될 것이며 곧 전공과를 택해서 정식으로 대학에 학적을 둘 것이오. 전공 과목에 대해서는 우선 상의해 봅시다. 아이들이 여기 오더라도 당신은 학점을 그냥 둘 수 있을 것이오.

당신은 여기 오기 전 우리 정자를 시집보내야 하오. 좋은 데 시집

보내 줘야 하오.

나의 마누라. 당신을 보고 싶은 마음 요새 따라 더욱 간절하며
당신과 여기서 만나 모든 것을 초월하고 우리의 세상을 여기서
찾기를 절실히 희망하고 또 동경하오.

당신의 영원한 낭군이.

1960년 9월 2일

나의 마누라! 오늘은 9월 2일이오.

나는 그동안 아무 변함없이 지내오. 이곳 기후가 초가을인데도
매일매일 비만 내리고 어슬어슬 추운 날씨가 계속되니 퍽
침울하기만 하오. 나는 그러나 건강에는 조금도 지장이 없으며
기후 관계인지는 모르나 식후에는 언제나 배가 차서 소화가
제대로 안 될 때가 많으오. 그래서 요새는 가끔 전기방석으로
식후에는 배를 뜨시게 하면 임시적이기는 하나 나아지기도 하오.
나는 요새 다시 작품 쓰기에 노력하고 있으며, 나는 아마 일주일,
10일 후쯤에는 함부르크에서 당신에게 편지 띄우게 될 것이오.
그곳은 내가 몇 번 지나가면서 들러본 곳이나 정작 살기에는
어떤지 아무 예비 지식이 없소. 그러나 음악 방면에는 내가 아는
사람이 더러 있지만.

그 방면으로 유리하고 또 당신이 오면 비행기로 가서
함부르크에서 맞아들이기가 편리하고, 항구가 돼서 일본서 오는
간장, 장 등이 구하기 쉽고 내가 좋아하는 생선회를 쉽게 살 수
있고, 아무튼 그곳의 내가 소개 받은 신부에게서 내가 거처할
곳을 주선했다는 소식이 오면 곧 떠날 것이오.
그리고 오는 가을에는 당신의 여권 수속에 대한 서류 두 건, 즉
이곳의 초청장과 재정 보증서를 만들어서 보내겠소. 그리고 한국
외무부에 내가 파리에 있을 때 친히 지낸 친구가 문화정보과장으로
있다니까 그분의 도움으로 당신의 여권은 조금도 문제가 없을
것이며 또 아이들 오는 문제도 걱정 없을 것이오.

우리 정아가 눈이 근시라서 안경을 끼우는 것은 어찌 됐는가?
당신의 유전을 탔구려. 여보, 아이들에 대해서는 늘 세심한
주의를 하오. 아이들은 역시 아이들이지 어른과 다르니까!
내가 클 때 아버지는 내가 커서 놈팽이나 게으름뱅이로 생활
능력도 없고 쓸데없는 인간이 될 것으로 알고 내던져 두었었소.
우리 부모는 내가 어릴 때 늘 걱정했소. 어떻게 해서 나는 어릴 때
우리 부모를 다 실망시켰는지 알 수가 없소.
나는 이웃에 가면 퍽 칭찬을 들었는데 그래서 내가 생각기로
어릴 때 개고기*질 한 일도 없고 날마다 남과 싸워서 피 묻혀

* 성질이 고약하고 막된 사람을 속되게 이르는 말

집에 들어온 적도 없고 남의 돈에 물건 훔친 일도 없는데
그러니까 우리 부모 특히 나의 선친이 나를 볼 줄 몰랐소. 그들은
아이들에게 어른처럼 생각하기를 그렇게 요구했소.
나는 어릴 때 충분히 자유로운 분위기에서 자라지 못했던 것이오.
그래서 우리 아이들은 모르는 것이 허용되어야 하고 관대한
자유로운 분위기에서 올바르게 제 갈 길을 찾아가도록 길러 줘야
하오.
내가 오늘의 인간성과 지성인으로서의 양심을 갖게 된 것은
예술에 투입한 것과 사춘기에 민족정신을 갖게 된 것이며 그에
따르는 문학작품들이었소.
우리 아이들에게는 예술을 통한 인생관과 사회관에 입각한
인격을 양성해야 하며 그런 후이면 어떠한 직업에 종사해도
무방하오. 특히 우리 우경이에게는 어릴 때부터 철저한
인간교육과 국제성에 입각한 풍부한 지적 토대를 마련해 줘야
하오. 아이들을 내가 여기 부르는 이유가 거기 있소.

여보, 오늘은 9월 4일. 당신이 8월 31일에 보낸 편지 오늘 만
4일 만에 받았소. 지금의 편지는 그렇게도 빨라졌군.
이 정권 때에는 검열 때문에 언제나 일주일 이상 걸렸는데,
당신의 편지는 받고 얼마나 기뻤는지 모르오.
정말 이제 우리는 서로 만날 날이 됐구려. 당신은 내년 4월에
떠나는 계획은 조금도 늦추지 말고 준비부터 착착하오. 시작이

반이라고, 하면 되는 것이니.

이번의 신문을 보니까 내년까지는 환율이 안 오르게 정부에서 작정하고 있다니까 당신이 오는 여비는 최소 50만 환이면 되오. 그것 가지면 나에게 올 수 있고 나에게 오면 모든 것이 문제가 없소.

나는 그동안까지 우리가 살 곳과 살림살이를 구해 두고 공작새가 모든 몸단장을 다하고 신부만 기다리고 있듯이 그렇게 나는 당신이 오도록 목을 길게 하고 기다리고 있을 게요.

여보! 나의 마누라. 언제나 당신을 꿈꾸고 당신과 더불어 이 이역의 거리에서 손에 손잡고 다니려던 꿈이 이제 실현되려는구려. 부디 몸조심하고 모든 준비를 서서히 해서 내년 4월이 늦어지지 않기를.

나의 사랑하는 마누라 안녕. 모든 사랑을 당신에게 퍼부으며 당신의 따뜻한 마음과 몸의 보금자리에서 나의 정신과 육신이 다시 안정을 얻고 살아나게 되기를 바라며, 당신에게 뜨거운 뜨거운 뜨거운 뽀뽀를.

낭군이.

1960년 10월 2일

여보! 나의 마누라. 오늘은 10월 2일이오.
벌써 10월 달이 돼서 여기는 추워졌구려. 아직 새 코트를
사지 않고 견디는 나에게 이 낯선 함부르크는 몹시 춥소.
그러나 내복을 입지 않고 버티느라고 그러는데 이제 내복을
입어야겠구려. 기다리던 당신 편지 받고 우경이 감기도 아무 탈
없이 넘겼다니 무엇보다도 다행이오.
이 세상에 건강한 것처럼 행복한 것은 없소. 그래서 당신의
부탁대로 나의 건강에 대해서는 최선의 노력을 다하오.
조금이라도 몸의 컨디션이 안 좋으면 모든 것을 다 두고 쉬도록
하오. 그리고 절대로 식사를 거르지 않고 돈이 들어도 잘 먹기로
하고 있소.
나는 여기 함부르크에서 내가 뜻하는 대로 여러 가지를 앞으로
이루어 갈 것을 생각하오. 단 실현될 것을 믿소. 다만 현재 아주
조용한 주택을 구하지 못해서 그것이 유감이오. 그리고 직업적인
면에서는 어떻게 되겠지.

하나 기쁜 소식은 지금 미국의 어느 레코드 회사에서 나의
<일곱 악기를 위한 음악>을 레코드에 녹음하려고 준비 중이라
하오. 그런데 이 결정적인 단계는 2주일 안으로 결정 짓는다고
하는데 이 결정권이 나에게 있는 것이 아니라 출판사 보테 운트

보크에 있소.

미국의 그 레코드 회사와 나의 출판사 사이에 어떠한 조건으로
계약이 성립될 것인지 또는 금액 관계로 이 함부르크의
방송국에서 나의 작품을 초연했던 함부르크의 실내 독주자들과
프랜시스 트래비스 지휘자가 이 연주를 하게 되어 있소.

이 계약의 결과로 내가 계약의 일부를 받을 것인지 또는 레코드
팔린 대로 인세만 받을 것인지 명백하지 않소.

이런 어려운 대중과 거리가 먼 음악은 팔린다 해도 극히 소수일
테니까 많은 금액을 기대할 수 없는 것이지만 레코드 회사가
당분간의 적자를 각오하고 레코드 만들려는 목적은 그 회사
자체의 선전적인 목적에 있소. 나의 작품은 아마 몇 사람의
작품과 합해서 한 장의 레코드에 수록될 것으로 추적하오.

정자 시집보낼 때 당신이 최대 노력해서 잘해서 보내오. 우리가
서울서 살던 살림살이와 부산서 살던 살림살이도 모두 그리고
당신의 옷, 두고 올 옷가지도 다 주도록 하오.

당신이 잘해서 보내리라 믿소. 우리 집에 와서 우리 정아, 우경이
키워 준 우리의 육친과 같은 아이요. 그리고 살림살이는 모두
정자 손때 묻은 정든 물건들이어서 기뻐할 거라고 믿소. 그리고
물론 자기가 꼭 필요한 것이 있으면 사 주도록 하오.

여보. 여기서 보내는 편지는 더 빨리 당신 손에 들어갈 것으로
아오. 그러니 당신은 매주 금요일 아니면 토요일까지는 나의

편지를 받을 것으로 아오. 당신은 반드시 일요일 밤까지는 나에게
보내는 편지는 띄우고 정 급해서 못 썼을 때는 월요일에는 천하
없어도 편지를 띄울 것. 그래야 내가 토요일까지 받아보고 일요일
늦어도 월요일에는 편지를 띄우지.

당신의 편지는 언제든지 늦는 경향이 있어서 그럴 때는 화가 많이
나서 감당할 수가 없소. 그리고 우리 정아 쓰던 피아노는 절대로
팔지 말고 정아가 사용할 수 있도록 두고 와야 하오.

그럼, 당신에게 뜨거운 뽀뽀를 낭군이.

1960년 10월 31일

여보. 오늘은 10월 31일, 아직도 당신에게 보낼 편지를 쓰지
못했소.

왜냐하면 그동안 급한 일이 생겨서 돌아 다녔소.

11월 2일 밤 이곳 함부르크를 갑자기 떠나서 남독으로 가게
되었소. 나는 이 서독서 가장 유명한 휴양지 슈발츠발트에 가서
3개월 있게 되었소. 왜냐하면 거기 국제적으로 새로 생긴
연구소가 숲속의 전당을 차려 놓고 있는데 거기 장학금을 얻고
3개월 동안 비용 없이 있게 되었소.

아주 조용하게 숲속에 싸인, 조용한 독방에서 하나 부족함 없이

일상생활을 편리하게 나의 작품을 하도록 되었고 거기는 세계
각국에서 신진학자, 예술가들이 모여서 각각 자기의 연구를
하면서 일주일에 두 번 갖는 각 두 시간씩의 세미나를 참가하면
되오. 그리고 3개월간에 어떤 공통된 문제를 가지고 토의를 하오.
이번에 있을 11월 10일부터 매월 말까지 3개월간의 세미나의
문제는 '금일의 제 관념 형태와 정신적인 조류'라는 문제를
가지고 각자의 전문분야를 통해서 검토하는 것인데 예술가는
자기 예술 또는 예술이론으로 학자는 각자의 학문 분야에서
이 문제를 다루게 될 것이오. 그리고 마지막에 보고 논문을
의무적으로 제출하게 되어 있소. 이 3개월 동안에 물론 프랑스와
서서 또 독일 국내의 합동 여행도 있어서 충분한 문화의 고전을
시찰하게 되어 있소.
나는 함부르크의 새로 이사했던 방을 도로 내어 주고 가오.
당신이 오면 다시 우리가 같이 있을 주소를 준비해야 하니까
나 없는 3개월 동안 가지고 있을 필요가 없게 되었소.

여보, 정자의 결혼이 정해졌다고? 어떤 사람인지 모르나
나로서는 퍽 기쁘며 마음으로 정자의 결혼 장래의 행복을 빌
뿐이고 당신은 되도록 섭섭하지 않게 차려서 준비해 주오. 과거
교원생활 5년을 당신은 정자 없었다면 우리 아이들을 어떻게
길러 냈겠소. 당신이 잘 알아서 섭섭지 않게 정자의 장래를
조금도 잊지 않고 가능한 한도에서 도와주겠다고 하오.

어제 저녁에는 이 집주인 여자에게 내가 떠난다고 얘기 했더니 퍽 섭섭해 하면서 '당신을 우리는 퍽 인간적으로 좋아했다'고 언짢게 생각해서 안되었소. 나에게 친절히 해 줬지만.

지금은 낙엽이 눈 오는 것처럼 뚝뚝 떨어져요. 내가 슈발츠발트에 가면 얼마 안 있어 눈이 온 산을 덮겠지.

그럼 여보 모든 것을 당신이 잘 돌파하기를 빌며, 당신이 내 옆에 오기까지 큰 변동을 겪어야 할 것을 애처로이 생각하며,

당신을 주야로 사랑하는 당신의 남편이고, 영원의 애인이 뽀뽀를 보내오.

1960년 11월 14일

우리 장모님 보십시오.

보내 주신 편지는 반갑고 죄송한 마음으로 잘 보았습니다.

저는 그동안 자야가 보내 주는 편지 속에 장모님의 소식을 듣고 있습니다.

글을 모르신다 치고 5년이 다 가도록 생각은 간절하면서 편지 한 장 드리지 못하다가 이제 보내 주신 편지 받으니 무어라 송구한 말 그지없습니다.

제가 한시도 잊지 않고 바라는 것은 우리 장모님 조금도 탈

없으시고 건강하신 몸으로 오래 사시도록 늘 축원하고 있습니다.
편지에서 저에게 부탁하신 바와 같이 집 안사람이 하루라도 빨리
수속을 마치고 이곳으로 오도록 기다리고 있습니다.

5년 동안이나 아이들을 맡겨 두고 이곳에 와 있는 이 사람은 하루
한시도 가족을 잊어 본 적이 없으며 또 아내로서 어머니로서
본분을 다하고 있는 자야에게 남편으로서 감사하며 여기에 오는
대로 모든 정성을 들여 마누라를 떠받들지요.

여기에는 아무리 구해도 금가마가 없는데 금가마에 마누라를
태우고 그것을 신랑된 사람이 메고 온 데로 외고 다닐 작정인데
없으니 할 수 없고 여기는 쇠로 만든 가마(자동차)가 많아서 오는
대로 하나 사서 방방곡곡으로 우리 마누라 좀 호강시켜 볼까
합니다. 우리 둘이서 아이들 불러서.

살다가 다시 나갈 때까지 병 없이 오래오래 사시면 후일 가서
사위 값 단단히 하겠습니다. 걱정 마시고 딸 보내 주시고, 우리
장모님 안녕히 계시기를 축원합니다.

윤서방이.

1960년 11월 19일

여보. 나의 마누라. 오늘은 11월 19일이오. 당신이 처음으로
이곳으로 보낸 편지 잘 받았소.

당신의 오늘의 편지는 유달리 반가웠소. 당신이 그동안 보낸
졸업증명서 등 서류를 받고 서면으로 함부르크 대학에 교섭
했는데 아마 조금 늦어질지 모르오. 그러나 얼마 안 가서 당신이
입수할 것으로 알고 있소.

당신에게 특히 부탁하고 싶은 것은 당신이 독일에 온다고 독어
배우기에 개인 교수 찾을 필요가 조금도 없고 걱정할 필요가
조금도 없소. 당신이 와서 어느 정도 독어가 통할 때까지 내가
어디든지 따라다닐 테니 거기서 독어 배운다고 해도 여기 오면
그 독어 도움이 되지 않을 것이오. 여기 와서 6개월만 배우면
일상생활에 필요한 말은 조금 하게 될 테니 걱정 마오.

여보, 나는 나의 <현악사중주>를 남서독 방송국 바덴바덴에서
방송한 녹음 테이프를 아마 이 편지와 거진 같이 당신에게 들어갈
것으로 알고 있소. 배달되거든 잘 간직해 두기 바라오.

나는 여기서 아무 걱정 없이 또 정신적으로나 건강상 근심 없이
지내고 있소.

이곳에 온 지 15일밖에 안됐는데 퍽 건강해진 것 같소.

요양지대로서 유명하니까 아마 나의 건강 조건에 막 알맞나 보오.

식사 음식도 좋으며 이불, 요 홑청도 한 달에 두 번씩 갈아 주며

욕실 수건도 자주 갈아 주며 방 소제는 매일 해 주고, 작품 쓰는
연구실에는 스팀이 두 개나 있으며 너무 더워서 끄고 지내오.
전축도 장치해 두고 있으며 내가 듣고 싶은 레코드는 늘 듣고
있소. 전화도 내 방에 설치되어 있어서 이 산중이라고 백림,
함부르크 어디든지 장거리 전화 할 수 있소.
나는 당신이 오면 이 근처에 집을 구해서 사는 것이 어떤가
생각하고 있소. 여기는 퍽 문화적으로 편리한 중심지에 놓여
있소. 즉 프라이부르크와 스위스의 취리히, 바젤, 베른, 서독의
스트라스부르크 이렇게 이름 있는 도시들이 가까워서 자동차만
있으면 그리 힘들지 않고 이 저명한 도시들에서 오페라 음악회에
참석할 수 있소.

여보. 나는 오늘의 당신 편지 속에 당신의 그리운 정의 간절함을
표현하고 나 역시 당신에의 안타까움, 그리운 정에 사로잡혔소.
내가 당신에게 특히 더욱 부탁하고 싶은 것은 몸과 마음가짐을
조심하고 모든 것을 세심한 주의로서 후일에 후회하는 일이
없도록 지나기를 간절히 바라오.
여보. 아이들이 어린이 음악 콩쿠르에 갔다 와서 자극 받은
얘기는 나를 퍽 즐겁게 해 주오. 우경이는 내가 간직하는
아름다운 인간의 꿈이오. 이 아비를 이해하는 나의 사후의 지구상
단 하나의 아들로서 같이 생존할 것이 아닌가. 그에 자신의
은혜로운 지혜를 주소서. 건강과 행운을 주소서. 우리 정아에게,

아직 지혜가 다 깨지 못한 우리 정아에게도 총명을 주소서.

여보. 당신의 행운과 건강을 빌며 안녕.

당신의 낭군이.

1960년 12월 4일

여보. 나의 자야! 오늘은 12월 3일. 벌써 이 해도 저물어 가고
있소. 나는 오늘 당신의 편지를 기다리다가 아니 와서 실망하고
오전 오후를 그 때문인지 작품에로 손이 가지 않아 한참 오선지만
바라보다가 밖으로 나가 숲속을 지나 산등성이를 헤매다가 이제
막 들어와서 이 편지를 쓰오.

이 며칠 동안 어떻게나 일기가 좋아서 눈 덮인 알프스산이 바로
손이 닿을 듯이 연봉이 가까이 보이더니 이제 또 구름이 끼기
시작하고 알프스 산이 보이지 않구려.

이 계곡은 알프스산맥을 바로 엎어지면 코 닿을 지점에
있소. 산의 연봉을 마치 병풍을 두른 듯이 높이 솟아 있고 그
꼭대기들의 가지런한 정상에는 어느 때 쌓인 눈인지 그저 하얗게
덮여 있소.

나는 내 창문 앞에 보이는 알프스산의 연산이 나의 마음의 큰
위안이며 나에게 주는 큰 용기의 원천인 것을 요새 깨닫고 있소.

그래서 날씨가 나빠 알프스산을 볼 수 없는 날은 퍽 쓸쓸하기만
하오. 오늘은 당신의 편지가 오지 않는데다가 산조차 볼 수
없으니 마음이 퍽 우울하구려. 나는 오늘 당신의 편지에서 내가
보낸 나의 테이프를 받았다는 소식을 전해 주기를 바랐는데 아마
내주 월요일에는 오겠지.

시청회는 언제쯤 하는지 모르지만 하게 되면 그 비용을 당신이
들이지 말고 신문사측에서 들이도록 하오. 모든 일은 다 맡아서
해 줄 테니 당신이 걱정할 필요가 없소. 시청회 때는 나의
작품에 관해서 좌담회 형식을 취하지 뭐 공식으로 한다는 것은
퍽 어색하고, 누가 인물 소개 한다는 것은 거추장스럽고 어색한
일이니 삼가도록 전해 주오.

나는 지금 건강도 여전하며 식욕도 좋고 잠도 제대로 자오.
그래서 나의 작품의 진척도가 조금씩 나아가고 있소. 이번
크리스마스까지는 아마 완성할 것 같은 생각이 드오.

나는 요새 늘 그립지만 경제적인 고통도 건강의 고통도, 그리고
생활 걱정도 하지 아니하고 있기에 태평 같은 세월을 보내고
있소. 오직 작품에 대한 무거운 책임감과 그리고 당신들을
두고 온 허전함은 전연 가실 수도 없지만 이 두 가지의 무거운
나에게의 과제가 사실상은 무엇보다도 더 커요. 그러나 당신이
적지 않은 빚을 지고 아이들과 늘 고통을 겪어야 하는 걸
생각하니 마치 내 심장에 무거운 돌을 하나 얹어 놓은 것처럼 늘
우울하구려.

정자의 시집가는 것은 어찌 되었는가? 당신이 성심을 다해서
처리해 주고, 적당한 혼처이면 때를 놓치지 말도록 바라오.
여보, 우리 정아는 피아노에 어느 정도 소질이 있는가? 우경이는?
나는 지금 우경이에 대해 깊이 생각하고 있는데, 우경이는 장차
대학에 가야 하오. 그러자면 여기서는 고등학교 졸업시험이
여간 어렵지 않소. 고등학교 졸업 자격은 그대로 대학 입학시험을
면제해 주니까, 한 학급에 30명이면 그중 10명 내외밖에 통과
안 되오. 그래서 특히 어학 때문에도 어릴 때 올수록 유리하기에
걱정이오. 우경이는 정식 코스를 밟아 대학을 졸업해야 하오.
이것은 절대적인 생각이오. 정아는 음악을 하니 음악에 어느
분야든지 잘하면 그것으로 음악대학에 들어갈 수 있으니 걱정
없지만 우경이는 여기 오면 중고등학교 합친 기숙학교에 넣고 싶소.
여보, 나의 알뜰한 애인 당신을 늘 생각하는 속에 이 해도 저물어
가오.
당신에게 만복이 있기를 빌며 당신의 영원한 낭군이 뽀뽀를!

1959년과 1960년 다름슈타트 프로그램 북

크리스마스에 아내에게 보낸 카드, 1960년

1961년

당신이 무난히 나의 옆에 오기만을

무한히 빌며

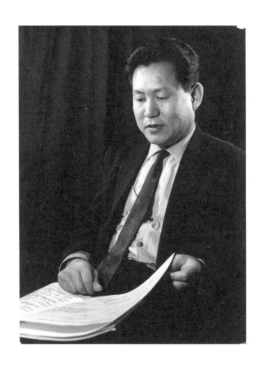

1961년 5월, 독일로 떠나려던 이수자의 출국이 박정희의
군사 쿠데타로 미뤄진다. 9월 20일에서야 두 사람은
5년 4개월 만에 재회한다. 윤이상은 현악 오케스트라를 위한
<교착적 음향>을 작곡, 12월 12일 함부르크에서 식스텐 에를링
지휘, 북부독일방송교향악단의 연주로 초연된다.

1961년 1월 7일

여보, 나의 알뜰한 마누라 (편지를 늦게 보내고 애를 먹여서 덜 알뜰하지만- 그래도 나의 예쁘고 못나고 미웁고 귀여운) 나의 마누라!

오늘은 1월 7일. 오늘 아침에는 눈이 어떻게 쌓였던지 나의 연구소에서 신작로(신작로에는 재설차가 다니니)까지 무릎 위에 올라오는 눈을 헤치며 성이 나고 안타깝고 울고 싶은 마음으로 갔소. 여기까지 배달해 주는데 점심때에사 배달부가 오니 기다릴 수가 없어서 우편국까지 외투를 둘러쓰고 눈을 피하며 당신에게서 편지가 왔는가 싶어 가니 마침 편지 두 장이 한꺼번에 와 있고, 박 군이 보낸 신문들이 나를 기다리고 있었소. 나는 반가워서 어쩔 줄 몰랐소. 당신의 편지 한 장은 거죽에 12월 26일이라 쓴 것이 28일의 스탬프가 찍혔으며 (편지라 써 두고 무엇 한다고 삼일씩이나 묵혀 두었을까). 그리고 12월 30일의 스탬프가 찍힌 것하고 편지 두 장을 받고 나니 마치 온 천하가 훤하게 내 눈앞에 전개되는 것 같았소.

1월 2일에 모인다던 보름회는 잘 해치웠는지? 그날 저녁의 얘기를 자세히 적어 보내 주오. 그리고 정길이 아버지에게서 기어이 한 장의 편지가 나에게로 왔소. 보름회 친구들의 소식을

306

듣고 퍽 반가워했으며 그는 지금 사리원 도립극장의 지휘자로 있다고 하오. 그리고 그의 아이들에 관한 자세한 소식을 묻고 싶어 애를 태우고 있소. 정길 엄마 만나서 이 얘기하고 그들의 아이들에 관한 자세한 편지를 나에게 전해 주오. 정길 아버지의 편지는 적당한 인편을 보아서 당신에게 부쳐 주겠으니 보름회 친구들과 같이 읽고 정길 엄마에게 돌려주기를 바라오.

나는 우르베르크에 아마 4월 말까지 있게 될 것 같소. 슈프렝겔 여사가 내가 더 있는 것을 인정하는 모양이오. 이 슈프렝겔 여사는 큰 부호이며 이 연구기관은 거의 본인의 재단이며 독일 정부에서 보조를 받고 있소. 퍽 대단한 예술애호가이며 나의 음악에는 특히 이해성과 나의 장래에 대한 여러 가지 조력을 해 주려고 애를 쓰오. 그 때문에 나를 하노버 음악대학의 강사로 밀어주려고 애를 쓰는데 동대학의 학장과는 얘기가 통한 모양인데 그러나 여러 가지 난관이 있을 것이오. 슈프렝겔 여사가 여행 중이라 확실한 것은 모르나 여행 중에서 장거리 전화로 여사의 비서에게 나에 관한 이런 얘기를 잠깐 하더라고. 그런데 이것이 되어도 곧은 안 될 것이고 아마 1962년도에나 1963 년도쯤에는 될지, 아직도 나는 희망을 갖지 않고 있소.

여보, 당신이 인형제조법 배우는 것은 찬성이나 자수 놓는 것은 당신 눈 때문에 배우지 말고 대강 요령만 알아 둘 것. 당신이 여기

와도 그런 눈 상할 정도의 일을 해서는 안 돼.

요즘에 프랑크푸르트에 있는 희우 조카에게서 집에서 부쳐 왔다고 하며 김을 좀 부쳐 주던데 그 김이 새카맣고 어떻게나 맛이 있던지 하루만에 없어졌소. 당신은 지금 돈 없는데 김 부칠 생각 마오. 당신이 올 때는 김도 미역도 가져오고 멸치는 3개월 전에 배편으로 부치고 그리고 고춧가루, 막장 가루를 만들어 와서 여기서 만들어 먹도록. 당신이 여기 오면 그런 게 없고 학생식당 같은 데서 먹게 되면 정말 간이 바짝바짝 마를 테니 당신 좋아하는 것 짐이 안 되게 해서 가져오도록.

여보, 여기는 눈이 태산같이 오지만 전연 춥지가 않소. 한국은 이렇게 눈이 많이 오면 영하 10도는 넘어 될텐데 여기는 이렇게 눈이 와도 영하 3도를 넘지 않소. 그래서 대부분은 내복을 입지 않고 있으며 나도 최근에 아랫도리 얇은 봄가을 내복 위에 얇은 이태리제의 검은 언더 셔츠를 입고 전연 추위를 모르고 지내오. 손발과 귀가 시리라는 법이 전연 없으며 아이들도 장갑을 안 끼고 스키를 타고 있는 놈들도 많소.

서울의 모임에 금수현, 라운영, 정윤주가 좋았던가. 그리고 부산의 모임에는 당신의 친정에서 누구누구 갔던가.

우경아. 우경이가 글을 읽게 되었다니 앞으로는 편지를 아버지가 우리 우경이에게도 쓰겠다. 우경아, 너는 착하고 말 잘 듣고 한다니 아버지가 참 기쁘다. 그런데 우리 정아는 왜 말 잘 안

듣고 얌전하지 않고 착하지 않고 하는지. 아버지가 정아에게는
기쁜 생각이 적다. 정아 너도 초등학교 오학년이니 이제 클 대로
다 컸는데 아직도 너의 행실이 얌전하지 못하면 어떡하겠느냐.
앞으로는 여러 가지 주의하고 얌전하고 착한 여학생 되어라.
그러면 아버지가 늘 우리 정아 예쁘다고 한다.

나의 마누라, 우리 정아, 우리 우경아 안녕.
당신에게 뜨거운 뽀뽀를.

1961년 6월 24일

여보, 오늘은 6월 24일. 여기는 지금 한창 좋은 일기이며 여름
날씨이오. 그러나 한국으로 치면 4월 초순경의 날씨와 같이 늘
산들산들하오.

나는 이제 여기 함부르크에 있는 한국인 4명과 나와 합해서
5명이 한자리에 모여 오래 재미나게 조국 얘기를 하며 저녁에는
어느 사람 집에 가서 한국식으로 식사를 해 먹고 상추 쌈을 싸
먹고 저녁 늦게까지 놀다가 왔소.
여기는 부부 간에 와 있는 사람이 한 식구뿐이고 그 다음은 모두

독신으로 있는데 모두 당신 오기를 기다리고 있소. 왜냐하면
당신이 오면 한국음식을 얻어먹을 수 있다고. 이 구라파에서는
한국 학생들이 부부 간에 살림하는 가족을 잘 찾아 가오. 그것은
그 가정을 통해서 조국을 그리는 정을 풀려는 것이오. 또한 큰
기대는 한국 식사를 먹기 위한 것이오. 그래서 내가 파리에 있을
때에는 박민종 형의 집에 자주 찾아갔고 또 김환기 형네 집을 늘
찾아가서 밥때가 되도록 눌러앉아 있으면 으레 밥은 같이 먹게
마련이었소.

독일에 와서는 찾아갈 부부도 없었고 또 내 자신이 밥을 자주 해
먹을 수 있어서 그런 딱한 사정을 면하게 됐소. 독일 사람들은
서로 만나면 정치 얘기 하는 바가 거의 없소. 그것은 그네들이
정치를 근심할 필요조차 없으리만치 국가 자체가 정치를 잘
하니까 지식인들이라 할지라도 정치에 신경 쓸 필요가 없소.
그런데 우리 여기 있는 한국 사람들은 모이면 하는 얘기들이 정치
얘기, 국가의 장래를 우려하는 얘기들 뿐으로 시간을 보내다가
결론도 맺지 못하고 헤어지게 되오.

이번 노르웨이국의 오슬로에서 편지가 왔는데 오는 12월 4일
수도 오슬로시의 현대음악 연명 노르웨이 주최 음악회에 나의
<일곱 악기를 위한 음악>을 연주하게 되었다고 통지가 왔소.
당신이 오면 봐서 그때 그 음악회에 참석하기 위해 당신과 같이
오슬로까지 갈지 모르겠소.

그럼 여보, 모든 것을 늘 주의하고 늘 마음 편히 우리가 만날
그때를 마음 턱 놓고 기다립시다.
그럼 안녕.

1961년 7월 4일

여보, 오늘은 7월 4일. 이 편지 띄우는 것이 며칠 늦었소. 나는
지금 나의 <교향악적 정경>의 인쇄 교정을 보느라고 퍽 바쁘오.
그래서 이 편지 내는 것이 늦어 버렸소.

여보, 나의 불쌍한 마누라! 당신은 또 이번의 돌연한 정치적인
변동으로 말미암아 떠나는 것이 늦어지겠군 그래! 당신의 오는
길에는 너무나 험한 산과 가시덤불이 많이도 놓여 있구만.
왜 당신 앞에 이렇게 복잡한 일이 많이 가로채여 있는가. 그러나
아니오. 당신뿐이 아니라 이 괴로움은 우리 3천만이 다 겪는
것이오. 우리의 할아버지의 할아버지들이 모조리 못난이들이오.
천치들이었기에 나라를 삐뚤어 잡아매고 남에게 팔아먹고 또
남에게 팔아먹고 빈 껍데기만 자손들에게 남겨 두었으니 어찌
그 벌을 자식들이 안 받을 수 있으리오. 정말 우리 백성들은
불쌍하고도 불우한 하느님의 아들딸들이오. 이 지구상에서.

당신은 되도록 여기 수요일 새벽에 닿도록 한국은 화요일
떠나도록 해요. 당신이 동경에서 하룻밤 지내지 않아도 좋도록.
여보, 당신이 와도 여기서 당신과 같이 지낼 거주는 걱정 없이
되었소. 우선 한 방에서 둘이 지낼 것이며 차차 우리가 있을 집을
당신이 와서 당신과 같이 구하게 될 것이오.
지금 나의 작품 인쇄 교정을 보는데 출판사에서는 또 화급히
독촉을 해 왔소. 곧 보내 달라고. 그래서 이 편지는 오래 쓰지
못하오.

1961년 8월 1일

여보, 오늘은 8월 1일. 당신의 편지는 지난 주일에 받았소.

여보, 박 군에게 나는 오늘 엽서를 내었소. 당신은 다음에 쓰는
나의 예정자를 잘 참작해서 당신 오는 날짜를 정리하는 데 지장이
없도록 하오.
나는 8월 25일부터 9월 15일까지 다름슈타트에 있을 것이오.
그리고 9월 25일부터 10월 15일까지 우르베르크에 있을 것이오.
그리고 10월 20일 경부터 함부르크에 돌아올 것이오. 그리고
12월 초에는 노르웨이국에 갈지 모르겠소.

여보, 이렇게 나의 여정이 여러 번 바뀌니 당신은 아래의 사항을 잘 지키면 당신은 조금도 걱정 없이 나를 만날 수 있소.

1. 당신은 출국허가의 소식을 받는 날부터 2주일 이상의 시일을 두고 서울서 반드시 화요일 떠나서 함부르크에 수요일 새벽에 닿는 비행기를 예약할 것.
2. 당신이 이 2주일 동안에 나에게 그때에 당신이 아는 나의 주소에 떠나기 전 일주일까지(그러니까 당신이 출국허가 소식을 받고 일주일간 계속해서 짧으나마 매일 한 장씩, 적어도 5장 이상의 편지를 나에게 주어서 당신이 오는 확실한 날짜를 알려 줄 것.) 당신이 떠나기 일주일 전까지- 그 후에 내는 편지는 당신과 같이 도착되니 무효.
3. 당신이 서울 공항을 출발한 즉시 비행기 회사로 하여금 곧 나에게 전보를 치도록 할 것.

이상의 일을 당신이 잘 지키면 당신이 나의 여행 중에 와도 조금도 실수 없이 내가 당신을 맞으러 함부르크까지 나갈 수 있소.
나는 앞으로 9월 말까지는 퍽 바쁠 것이오. 당신이 8월 25일까지 오게 되면 당신은 금년 12월까지 네 군데의 나의 작품 발표의 중요한 음악회에 참석할 수 있을 것이오. 더구나 다름슈타트의 금년의 작품 연주의 광경을 나는 당신에게 보여 주고 싶소.

여보, 나의 알뜰한 자야! 아이들 일 잘 처리해 놓고 오기를
바라며, 당신이 떠날 동안까지도 당신의 신변에 조금도 변화가
없기를 바라고 있소.
이곳은 조금도 여름 같은 여름이 없이 가을을 맞으니 당신은
여름에 대해 조금도 공포증 갖지 말 것. 지금은 한국의 3월 말
같은 싸늘한 날씨이오. 당신이 여기 와도 한국의 4월 같은 일기도
맛보지 못하고 가을을 맞을 것이오. 8월 동안에는 많이 날이
나쁘겠다고 하고 9월 달에는 조금 더웁겠다고 천기예보가 알리고
있지만…….

그럼 당신의 준비가 빨리 진행되기를 빌며,
안녕, 나의 예쁜 마누라.

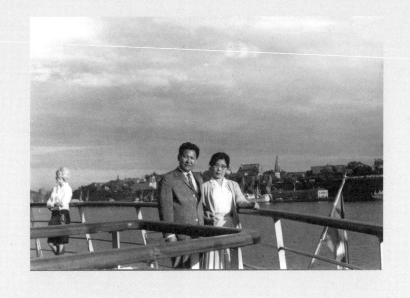

1961년 9월 20일, 윤이상은 꿈에서도 그리던 아내 이수자와
함부르크에서 재회한다.

1964년 딸 윤정과 아들 윤우경도 독일에 입국,

마침내 온 가족이 한자리에 모인다.

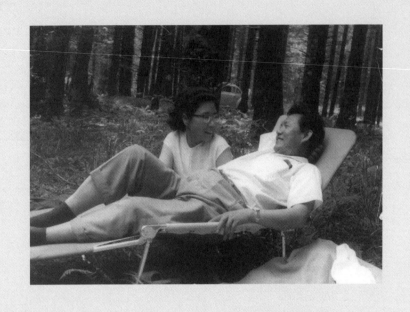

온 가족이 독일에 모여 처음으로 간 나들이에서
행복한 표정의 두 사람, 1964년

"여보!
우리 예전같이 손잡고 산보해요.
저녁노을이 붉게 타면 우리는
소년소녀들처럼 노래 불러요."

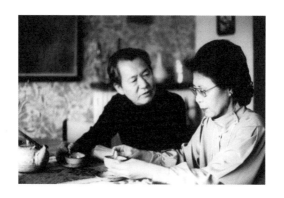

도서출판 남해의봄날
봄날이 사랑한 작가 07

글과 그림, 사진과 음악 등 그들만의 언어로
세상을 밝게 비추는 사람들이 있습니다. 숨겨진
작품들 혹은 빛나는 이야기를 가졌지만 세상에
잘 알려지지 않은 작가들의 이야기를 다양한
시선으로 소개합니다.

여보, 나의 마누라, 나의 애인
1956 - 1961
윤이상이 아내에게 쓴 편지

초판 1쇄 펴낸날 2019년 11월 5일
2쇄 펴낸날 2021년 12월 20일

글 윤이상
편집인 박소희^{책임편집}, 천혜란
마케팅 황지영, 이다석
디자인 타입페이지
종이와 인쇄 미래상상
펴낸이 정은영^{편집인}
펴낸곳 남해의봄날
 경상남도 통영시 봉수1길 12, 1층
전화 055-646-0512
팩스 055-646-0513
이메일 books@namhaebomnal.com
페이스북 /namhaebomnal
인스타그램 @namhaebomnal
블로그 blog.naver.com/namhaebomnal
ISBN 979-11-85823-51-5 03600

© 윤정
이 책은 경남문화예술진흥원
2019 지역형콘텐츠개발지원사업의 지원을
받아 제작되었습니다.